현대미술에 관한 조영남의 자포자기 100문 100답

이 망할 놈의 현대미술

조영남 지음

현대미술에 관한 조영남의 자포자기 100문 100답

이 망할 놈의
현대미술

GODDAM MODERN ART

저는 언제부턴가 화수畵手, 그림을 그리는 가수로 불리게 됐습니다.

화수로 잘살다가 2016년 중반 뜻하지 않은 미술작품 대작代作 사건에 휘말리게 됩니다.

법정 논란을 치르는 동안 시종 이런 생각을 하게 됩니다. 그것은 딱 한 가지였죠.

'사람들이 현대미술을 모른다.'

몰라도 너무 모른다는 게 제 나름의 생각이었습니다. 일찍이 그런 생각 때문에 2007년 여름 저는 『현대인도 못 알아먹는 현대미술』이라는 책을 펴낸 적이 있죠. 최대한 사람들이 쉽게 알아먹을 수 있게 쓴 건데도 책을 읽은 사람들은 어렵다고들 했습니다. 당시 책을 만든 출판사 편집 담당 이현화가 기억하는 바로 제가 농담처럼 그랬다는군요.

"이 책을 너무 어렵게 쓴 거 같아. 10년쯤 후에, 그때까지 나랑 너랑 아직 살

아 있으면 사람들이 더 쉽게 알아먹을 수 있는 현대미술에 관한 책을 다시 내자.”

정확하게, 우리 둘은 10년 후에도 살아 있었고 미술 논란을 치르는 동안에는 방송 출연도 불허된 상태였기 때문에 저는 자연스럽게 이런 생각을 먹게 됩니다.

‘놀면 뭐하냐? 쉽게 알아먹을 수 있는 현대미술에 관한 책을 다시 한 번 써 보자.’

일찍이 저의 책 『현대인도 못 알아먹는 현대미술』과 『어느 날 사랑이』를 만들고, 『이상은 이상 이상이었다』를 쓰면서 줄곧 가깝게 지낸 편집자 이현화와 또 다시 이 책을 만들게 됐습니다. 이현화가 기억하는 저의 10여 년 전 농담 한 토막이 훗날 진담이 된 셈입니다.

아마도 이 책이 현대미술에 관한 제 책의 끝판이 될 것 같네요. 나이 일흔을 넘겼는데 이런 식의 귀양살이를 할 기회가 또 생기겠습니까? 하여간 두루 고맙습니다. 이 책을 저의 딸한테 선물로 줍니다. 2020년 여름 조영남

1장. 이 망할 놈의 현대미술! 011

2장. 현대미술의 시작, 골치 아픈 분파들 035

3장. 분파는 괴로워! 057

31 영남 씨, 초현실파 화가로 언급한 이들 중에 들어본 이름은 달리밖에 없어요. 살바도르 달리는 어떤 사람인가요? **32** 영남 씨, 다다이즘이라는 말을 들어본 적이 있는데요. 그게 무슨 의미인가요? **33** 영남 씨. 개념미술은 어떤 미술이에요? **34** 영남 씨! 이제까지 분파 얘기를 많이 했는데요. 그럼 어떤 분파에 속한 화가들은 꼭 그 분파의 그림만 그렸나요? **35** 현대미술을 공부할 때 꼭 알아둬야 하는 인물은 누구인가요? **36** 영남 씨, 그럼 팝아트는 뭐가요? **37** 팝아트의 선두주자는 누구입니까? **38** 영남 씨, 그런데 앤디 워홀은 왜 그렇게 유명하고, 그의 그림은 왜 그렇게 비싼 거예요? **39** 영남 씨. 팝아트의 대표 선수라고 할 수 있는 앤디 워홀은 콜라 병이나 수프 깡통 같은 걸 소재로 삼았잖아요? 영남 씨가 그림 속으로 끌어들인 소재로는 무엇이 있나요? **40** 그런데 영남 씨는 화투 그리는 화가로 알려졌는데 어떻게 생각하세요?

5장. 현대미술, 독창성 빼면 시체 117

41 영남 씨, 영남 씨는 현대미술에서 어떤 분파에 속하나요? **42** 영남 씨. 앞에서 그러셨잖아요? 화가 입장에서 제일 급하고 중요한 문제는 바로 뭘 그리느냐 하는 것이라고요. 말씀하신 것처럼 현대미술 분야의 아티스트들은 다른 화가들이 안 한 거, 독특한 거, 새로운 것을 해야 한다는 강박관념이 있는 것 같은데 왜 그런 거죠? **43** 소재의 독창성이 중요하다고 하셨는데요. 독창적인 소재가 많을수록 위대한 예술가인가요? **44** 영남 씨 그림 중에는 태극기를 그린 것도 많잖아요? 그런데 원형대로 그린 태극기는 단 한 점도 못 본 거 같아요. 모두 다른 형태로 변형되었던데 일부러 그러신 건가요? **45** 영남 씨. 작가들은 작품의 제목을 짓는 원칙이 따로 있나요? **46** 영남 씨. 이제라도 현대미술을 직접 해보고 싶다고 하는 초보자들이 어떻게 하면 되느냐고 묻는다면 뭐라고 대답하시겠어요? **47** 아무리 현대미술이 자유라고는 해도 그림을 그리려면 적어도 데생이나 드로잉은 배워야 하는 게 아닐까요? **48** 영남 씨는 미술학원 같은 데도 다닌 적이 없다면 그림을 언제부터 어떻게 시작했나요? **49** 영남 씨의 첫 번째 미술 전시는 언제 어디서 열렸나요? **50** 영남 씨. 그림 그리는 일을 종종 낚시하는 것에 비유하곤 하시는데요. 그게 무슨 뜻인가요?

일러두기

1. 이 책은 가수이자 화가이며 이 책의 저자인 조영남이 평소 주변 사람들에게 받아온 현대미술에 관한 질문을 떠올린 뒤 이를 자문자답의 형식으로 정리한 것이다. 100개의 질문을 떠오르는 대로 정해 번호를 매겼고, 연관 질문에는 번호를 따로 매기지 않았다.

2. 모두 10개의 장으로 나누긴 하였으나 100개의 질문을 10개씩 묶어놓은 것일 뿐 내용 구분과 같은 기준에 의해 나눈 것은 아니다.

3. 본문에 수록한 주요 작품의 기본 정보에 대해서는 책 뒤에 '주요 도판 목록'으로 따로 정리해두었다. 목록은 수록 본문의 쪽수, 작가명, 작가 생몰년, 작품명, 제작 시기, 기법, 크기(세로x가로, cm), 소장처 순으로 정리하였다. 정확하지 않은 항목은 생략하였다.

4. 이미지는 필요한 경우 작자와 소장처 및 관계 기관의 허가를 받았으며, 저작권자를 찾지 못한 일부 도판에 관하여는 추후 확인이 되는 대로 적법한 절차를 밟겠다.

1장. 이 망할 놈의 현대미술

1. 책 제목이 '이 망할 놈의 현대미술'이네요? 비속어를 제목으로 써도 되나요?

2. 그럼 현대미술은 예전의 미술과는 좀 다르겠네요?

3. 영남 씨에게 개인적으로 현대미술은 뭡니까?

4. 영남 씨, 현대미술은 언제부터 시작되었나요?

5. 현대미술의 출발 지점은 어디라고 생각하세요?

6. 현대미술의 출발을 알리는 작품도 프랑스 파리와 미국 뉴욕에서 나온 건가요? 현대미술의 출발을 알리는 대표 작품은 따로 있나요?

7. 그렇다면 현대미술의 선두주자는 누구일까요?

8. 영남 씨, 그래도 현대미술의 원조, 즉 현대미술의 아버지를 딱 한 사람 꼬집어 말한다면요?

9. 잠깐만요. 세잔에 대한 설명은 빠졌는데요?

10. 일반적으로 사람들은 피카소를 당대 최고라고 여기는 것 같은데요. 말이 나온 김에 영남 씨는 피카소가 그린 <아비뇽의 처녀들>을 어떻게 생각하세요?

책 제목이 '이 망할 놈의 현대미술'이네요? 비속어를 제목으로 써도 되나요?

'놈'이라는 말은 확실히 비속어죠. 아무리 공부를 해봐도 현대미술을 제대로 알 수가 없어 투덜거리듯 해본 말인데 그게 어떻게 책 제목으로 굳어졌네요.

그림은 뭐고 미술은 뭔가요?

별것 아녜요. 그림은 종이 같은 데다 연필 같은 걸로 냅다 그려내는 거고, 미술은 그림보다 조금 범위가 넓고 약간 높임말인 셈이죠.

미술의 뜻은요?

제가 가지고 있는 국어사전을 찾아보니 이렇게 나오는군요.

"미술美術 : [명사] 공간 및 시각의 미를 표현하는 예술. 그림·조각·건축·공예·서예 따위로, 공간 예술·조형 예술 등으로 불린다."

됐나요?

근데, 영남 씨. 미술에서 미美는 아름답다는 뜻이고 술術은 방법이나 기술 같은 게 아닌가요?

그렇죠. 그러니까 눈으로 볼 때 뭔가 아름다움을 느끼게 하는 게 미술이라는 말이죠. 우리는 학교에서 쭉 그렇게 배워왔죠. '아름다운 게 미술이다, 아름답게 만드는 기술 같은 것'이라고요. 그 말이 맞는 건 틀림없습니다.

세상에는 아름다운 것보다 아름답지 않은 것이 더 많은데 아름다운 것만 따로 미술이라고 분류하는 건가요?

아주 좋은 지적입니다. 현대미술의 핵심을 찌른 겁니다. 우리가 현대미술이라고 부르는 것에는 실제로 아름다움만 들어 있질 않습니다. 여기에서 미술 혁명의 불이 붙기 시작합니다. 다름 아니라 **아름다움과 똑같은 비중으로, 아름다움과 반대되는 추한 것조차 모두 통합해 미술로 칭하는 풍조가 널리 퍼져나간 거죠.** '미美술'만큼 '추醜술'도 포함시켜야 한다는 얘기죠. 미美와 추醜가 한덩어리다, 그게 바로 현대미술입니다.

2

그럼 현대미술은 예전의 미술과는 좀 다르겠네요?

현대미술의 경우 미술은 100퍼센트 아름다운 예술 행위라고 했던 그 이론을 절반으로 뚝 잘라 아름다운 것 50, 거기다 정반대 쪽 추한 것 50을 더해 새로운 이론을 구축하죠. 이것이 바로 150여 년 전부터 서양에서 대세를 이루어온 현대미술의 현주소입니다. 이것만은 반드시 알아둬야 합니다. 현대미술에 대한 기초적인 지식이니까요.

다시 한 번 얘기할게요. 아름다운 것은 당연하고, 거기에 플러스 아름다움 그 너머의 것, 기괴한 것, 더러운 것, 평범한 것, 그리고 아름다움의 정반대 쪽에 있는 추한 것조차도 현대미술에 속한다는 것을 꼭 알아둬야 합니다. 여기까지입니다.

영남 씨, 추한 것도 현대미술에 속한다면 젠장, 그럼 똥을 전시장 바닥에 싸놔도 작품이 되겠네요?

질문 참 잘했습니다. 그렇지 않아도 작가가 실제로 배설한 똥을 캔에 담아 전시하고 팔아버린 적도 있습니다. 꽁치 캔이나 고등어 캔처럼 말이죠. 캔 겉면에는 '예술가의 똥 30그램. 1961년 5월에 생산되어 깡통에 넣음'이라고 점잖게 써 있기도 하죠.

이탈리아 출신 피에로 만초니의 <예술가의 똥>이라는 작품 이야기입니다. 이 작품에 가격을 매길 수 있냐고요? 그럼요. 매기다말고요. 최상으로 값이 매겨졌죠. 통조림 무게와 똑같은 금값으로 책정을 했으니까요. 말 그대로 똥값이 금값이 된 거죠. 이 작품에 대한 자평도 걸작입니다. 관객은 결국 예술가와 친밀

해지기 위해 그 예술가의 작품을 사게 마련인데 친밀함으로 말하자면 예술가가 직접 배설해놓은 똥보다 더 친밀함을 나타낼 수 있는 게 어디 있겠냐는 겁니다.

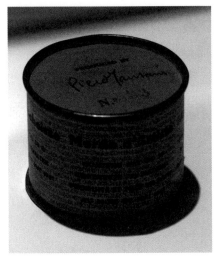

만초니의 <예술가의 똥>

여기서 우리가 얻어야 하는 교훈은 **모든 예술이 다 아름답지는 않다는 것, 똥조차 훌륭한 예술이란 겁니다.** 뒤에 차차 등장하겠지만 참 공교롭게도 현대미술의 한쪽 지점은 믿거나 말거나 남성 소변기에서 출발하게 됩니다. 그런데 이 책은 똥으로 출발을 했군요. 똥에서 오줌으로 말이죠. 어쩌다 얘기가 그렇게 됐네요. 흠흠!

3

영남 씨에게 개인적으로 현대미술은 뭡니까?

제가 개인적으로 제일 좋아하는 넘버원 취미. 밥 먹고 친구들과 수다 떨고 영화 보고 그러다 혼자가 되면 나도 모르게 마주하게 되는 킬링 타임의 선두주자, 그것이 나의 현대미술이죠. 그걸 좀 더 생활철학적으로 얘기하자면 좀 공허하게 들리겠지만 현대미술은 **저에게 부여된 삶 전체죠. 행복과 불행, 슬픔과 기쁨, 사랑과 미움, 성공과 실패, 어제와 오늘, 오늘과 내일, 과거와 미래. 저의 모든 것이 현대미술이죠.**

아침에 일어나 내가 눈을 뜨고 있는지 확인하는 작업부터 딸이 엊저녁에 깎아놓은 사과 반쪽 먹는 일, 거실로 나와 블라인드 열고 닫는 일, 오늘의 날씨를 살피는 일, TV채널 돌리는 일, 친구와 약속 확인을 위해 휴대전화기 들여다보는 일, 며칠에 한 번씩 딸의 안부 인사 받는 일, 아침에 자전거 타고 한강변을 달리는 일, 원고 정리하는 일, 조카가 차려준 '아점' 먹는 일, 어제 만지다 만 작품에 손대는 일, 누구를 만나 어떤 영화를 보게 되나 점검하는 일, '남친'이나 '여친'을 만나 영화관 찾아가 영화표 끊는 일, 그날의 군것질 고르는 일, 상가를 돌며 아이쇼핑하는 일, 어느 셔츠가 멋지게 디자인 됐는지 어느 운동화가 잘 빠졌는지 살피는 일, 영화 보고 나서 저녁 먹으면서 관람한 영화 점수 매기며 각종 수다떠는 일, 다음 공연에서는 무슨 노래를 부를지 정하는 일, 한밤중에 집으로 돌아오는 일 등등 이 모든 것이 총체적으로 저의 현대미술 행위로 여겨지거든요. 가능한 한 제가 살고 있는 날들을 풍요로운 방향으로 이끌어가는 거죠. 이런 저의 삶이 얼마나 길게 이어질지는 아무도 모르지만 말입니다.

영남 씨, 현대미술은 언제부터 시작되었나요?

글쎄요. 저도 딱 부러지게 현대미술은 서기 1944년 4월 2일 9시 54분부터 시작됐다고 대답할 수 있다면 얼마나 좋을까요. 저의 생년월일시처럼 말이죠. 근데 그런 건 없지요. 그래도 뭐라도 대답을 해드려야 하니까 평소 제가 써먹는 방법 하나를 소개하죠.

저는 미술 전반에 관한 이야기를 할 때 보통 화가 이름으로 시대 구분을 합니다. 그 유명한 미켈란젤로나 레오나르도 다 빈치, 라파엘로 같은 이름이 나오면 아! 옛날 미술! 이렇게 생각합니다. 피카소, 세잔, 반 고흐 같은 이름이 나오면 아! 이건 현대미술! 이렇게 때려잡는 거죠. 옛날 미술은 고대나 중세 미술, 현대미술은 요즘 그러니까 지금의 미술 혹은 최신의 미술로 구분한다는 거죠.

좀 더 구체적으로 설명할 수는 없나요?

그러죠, 뭐. 그럼 각자의 나이로 따져보죠. 가령 다 빈치는 1452년생이니까 이 책이 출간된 2020년 그의 나이는 벌써 568살. 너무 늙으셨죠? 그러나 현대미술의 선두주자로 불리는 피카소는 1881년생이니까 현재 나이 139살이네요. 그가 현대미술의 대표작 <아비뇽의 처녀들>을 내놨을 때가 1907년 지금부터 약 113년 전쯤 되네요. 반 고흐는 1853년생으로 167세. 어휴, 반 고흐가 피카소보다 스물여덟 살이나 형님이네요. 반 고흐가 그림을 그리기 시작한 건 1880년, 27세부터였으니 지금으로부터 약 140년 전이네요. 뉴욕 쪽의 마르셀 뒤샹은 1887년생이고, 살아 있다면 133살쯤 되었네요. 그가 뉴욕에서 열린 미국독립예술가협회에서 주관한 '앵데팡당' 전에 그 유명한 남자 소변기를 <샘>이라는 제목을 달

아 출품했던 때가 1917년, 서른 살 때였으니까 공교롭게도 꼭 103년 전이네요.

이 화가들의 나이와 작품을 내놓은 시기를 미분 적분 사사오입해서 계산해보기 전에 제가 의견을 하나 내겠습니다. 저는 오래전부터 마네의 <풀밭 위의 점심>이 현대미술의 출발이라고 생각했는데, 마네는 1832년생이고 <풀밭 위의 점심>을 1863년, 31세에 그렸으니까 157년 전이네요. 뒷자리를 다 떼버리면 150으로 똑 떨어지네요. 자! 여러분, 현대미술은 대강 150년 전에 출발한 것으로 확정했음을 알려드립니다. 땅! 땅! 땅!

5

현대미술의 출발 지점은 어디라고 생각하세요?

대략 두 도시에서 비롯되었다는 설이 지배적인 것 같습니다. **파리와 뉴욕이죠. 그저 각자의 취향대로 골라잡으면 무난할 겁니다.** 다시 말씀드립니다만 피카소가 왔다 갔다 했던 프랑스 파리와 뒤샹이 꾸물댔던 미국 뉴욕입니다.

하지만 보통은 파리야말로 현대미술의 출발지라고 말하고들 하죠. 마네, 모네, 세잔, 피카소 같은 스타들이 많았던 이곳이 현대미술의 출발점이고 그후에 곧장 잭슨 폴록, 재스퍼 존스, 로버트 라우션버그, 마르셀 뒤샹 등이 활약했던 뉴욕이 현대미술의 차기 출발 지점 역할을 맡게 되었다는 게 정설로 되어 있죠.

6

현대미술의 출발을 알리는 작품도 프랑스 파리와 미국 뉴욕에서 나온 건가요? 현대미술의 출발을 알리는 대표 작품은 따로 있나요?

여러 설이 있지만 대략 두 가지로 좁혀지는 경향이 있죠. 첫 번째는 파리 쪽에서 활동하던 피카소의 <아비뇽의 처녀들>이라는 작품, 두 번째는 뉴욕 쪽에서 어슬렁거리던 뒤샹의 <샘>이라는 제목의 남성 소변기입니다.

피카소는 <아비뇽의 처녀들>에서 여성의 얼굴을 원시적으로 기괴하게 그림으로써 기존 화가들이 그림 그리는 방식을 뒤엎었고, 뒤샹은 1917년 거리를 지나가다 어느 건축자재상점에 들어가 사들인 남성 소변기에 천연덕스럽게 <샘>이라는 제목을 붙여 그걸 작품이라고 전시회에 출품을 했죠. '흥! 현대미술, 오줌 같은 소리 하고들 있네!' 이렇게 비웃으면서 말입니다. 아닌 게 아니라 '소변기가 어떻게 작품이 될 수 있느냐', '그건 이미 완성되어 있는 상품 아니냐' 왁자지껄 한바탕 난리가 났죠. 온갖 갑론을박을 거듭했지만 끝내 전시회 출품은 성사되지 못하죠. 애초에 이 전시회장에는 누구나 6달러만 내면 작품을 출품할 수 있다고 조건을 내걸었으면서 소변기의 전시는 안 된다고 한 겁니다. 하여간 그 <샘>은 현대미술의 변화를 왕창 불

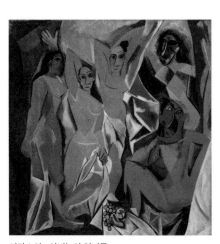

피카소의 <아비뇽의 처녀들>

러왔습니다. 이로써 작가의 '선택'이 작품이 되는 시대가 열렸으니까요.

하지만 현대미술의 출발은 꼭 어떤 작품에서 비롯되었다고 말하기가 매우 어려워요. 현대미술의 출발이 어떤 작품, 누구로부터 시작되었는가 하는 것에 대해서는 여러 가지 설이 있기 때문이죠. 어떤 이들은 잭슨 폴록이 물감을 마구 뿌려 만든 작품을 현대미술의 시작이라고 의견을 내놓기도 하니까요. 이런 때 만일 한국 작가 중 누군가 분연히 나서서 '여러분. 한국 작가 구본웅이 그

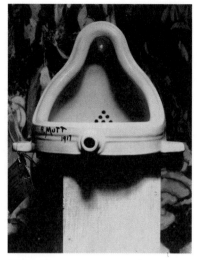

뒤샹의 <샘>

린 <친구의 초상>이 세계 현대미술의 출발점입니다'라고 외쳐도 무방합니다. 이

구본웅의 <친구의 초상>

렇게 주장해도 아무 상관이 없다는 얘기입니다. 그렇게 믿고 싶으면 믿어도 됩니다. 그뿐만이 아니죠. 구본웅 화가가 활약했던 대한민국 서울이 세계 현대미술의 출발점이라고 우겨대도 아무 상관이 없어요. 원래 미술은 자유에 바탕을 두고 있고, 미술에는 눈 씻고 찾아봐도 정답이 없거든요. 그래서 이 책을 쓰며 저는 마네의 <풀밭 위의 점심>을 현대미술의 출발점이라고 줄기차게 우겨대고 있답니다. 책 제목이 그래서 '이 망할 놈의 현대미술'이죠. 욕 먹어도 쌉니다.

7

그렇다면 현대미술의 선두주자는 누구일까요?

아주 중요한 질문을 했습니다. 답변도 특이할 겁니다. 선두주자가 한 명도 아니고 두 명 이상이기 때문입니다. 현대미술에는 정답이 있기도 하고 없기도 합니다. 저한테 물었으니까 제가 답변하죠.

저는 우선 현대미술을 공부하는 사람들이 통상적으로 알고 있는 두 명의 아티스트를 현대미술의 선두주자라고 추천합니다. 이미 이야기한 바 있죠? 다시 말합니다. 한 사람은 <아비뇽의 처녀들>을 들고 나온 피카소이고, 또 다른 한 사람은 <샘>이라는 제목의 레디메이드 남성 소변기를 제시한 미국 뉴욕 쪽의 뒤샹입니다. 이 두 사람의 이름만 기억하고 있어도 현대미술의 절반쯤은 공부를 했다고 뽐낼 수 있습니다.

여기에다 현대미술의 선각자로 두 명의 아티스트 이름을 추가로 댈 수 있다면 하산하셔도 됩니다. 물론 이 답변도 순전히 저 개인의 생각입니다만 그 두 사람 이름은 무뚝뚝한 붓 처리로 유명한 세잔과 엉뚱기발한 내용의 그림을 발표한 마네입니다.

제멋대로 그렇게 말해도 되는 거냐고요? 상관없어요. <황소>를 멋지게 그려낸 이중섭을 현대미술의 선두주자라고 해도 누가 시비를 겁니까? 그래서 저는 제 맘대로 피카소와 뒤샹에다가 세잔과 마네를 추가해본 거죠. 시험문제입니다. 자! 누가 과연 현대미술의 선두주자인가. 예상 답안으로 네 명의 이름이 적혀 있습니다.

1. 피카소
2. 뒤샹
3. 세잔
4. 마네

문제 출제자인 제가 채점을 합니다. 이 경우 피카소라고 해도 맞고 뒤샹이라고 해도 맞고 세잔이나 마네라고 주장해도 다 맞는 대답입니다.

가령 한국 대중가수의 선각자로 누굴 꼽느냐고 했을 때 얼핏 고복수, 남인수, 김정구 등을 꼽겠지만 저는 단연 백년설을 꼽거든요. 왜냐고요? 제가 대중음악, 특히 트로트 쪽을 공부할 때 제일 참고를 많이 했던 가수가 바로 편안하고 자연스런 목소리의 대가 백년설이었기 때문이죠. 이런 식으로 편한 대로 대답해도 무방합니다.

8

영남 씨, 그래도 현대미술의 원조, 즉 현대미술의 아버지를 딱 한 사람 꼬집어 말한다면요?

아주 재밌는 질문이네요. 음악에는 그런 족보가 있죠. 음악의 아버지는 바흐, 어머니는 헨델. 뭐 그런 거 말이에요. 근데 이상하죠? 미술에는 그런 얘기가 있다는 걸 저도 못 들어봤어요. 그럼 질문만 하지 말고 여러분이 직접 족보를 꾸며보는 건 어떨까요? 제가 거듭 말하지만 현대미술은 자유거든요. 그러니까 세잔을 아버지, 피카소를 엄마라고 해도 맞는 대답이고요. 작은엄마가 뒤샹이라고 해도 전혀 틀린 말은 아닙니다. 반 고흐, 고갱, 칸딘스키도 좋은 후보죠. 자신의 기분과 느낌에 따라 대답하면 됩니다.

그런데 방금 저한테 물었으니까 제 생각을 확실하게 말씀드리죠. 저는 오래전부터 현대미술의 아버지는 마네라고 생각해왔습니다. 제가 쓴 책 『현대인도 못 알아먹는 현대미술』에서도 현대미술의 선두주자로 마네를 올려 세운 바가 있습니다.

왜 하필 마네를 꼽으시나요?

우선 세 가지로 그 이유를 말해보죠.

첫째. 마네는 세잔, 모네, 반 고흐, 고갱, 피카소, 칸딘스키, 뒤샹보다 연장자입니다. 나이가 많죠. 아버지 역할로 딱이죠. 윤형주, 송창식, 이장희, 김세환보다 제가 연장자라서 지금 큰 형으로 대접을 받고 있는 거나 비슷한 거죠. 하하하.

둘째. 당대에 많은 화가가 미술전람회에 낙선의 고배를 마시곤 했는데 이런

경력에서도 마네가 제일 앞장을 섭니다. 기존 미술 세력에게 그만큼 괄시를 많이 받았다는 의미죠.

셋째. 마네는 전람회에 낙선을 한 처지였지만 당대 최고의 명성을 날렸던 문학비평가들의 지지를 등에 업었습니다. <악의 꽃>으로 세계 현대시의 영웅으로 군림한 보들레르, <목신의 오후>를 쓴 상징파 시인 말라르메, 그리고 드레퓌스 옹호 사건으로 유명했던 자연주의 시인 에밀 졸라가 마네의 편을 적극적으로 들었으니 말입니다.

보들레르는 마네의 <풀밭 위의 점심>을 보고 장밋빛 보석 같은 예기치 못한 아름다움이라고 썼고, 말라르메는 삶의 보편적인 법칙을 과학적으로 풀어냈다고 했죠. 졸라는 한술 더 떠 지금은 사람들이 마네의 그림에 돌팔매질을 하지만

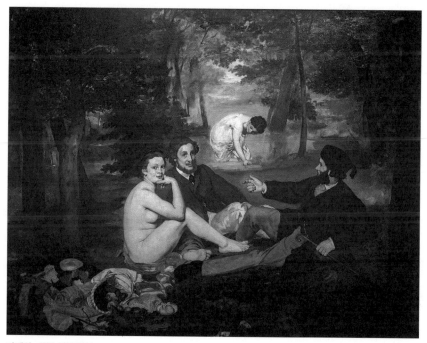

마네의 <풀밭 위의 점심>

끝내는 미술관의 최고 좋은 자리에 걸리고 말 것이라고 써제꼈습니다. 그래서 저 같은 대중가수가 마네를 현대미술의 아버지라고 박박 우기는 겁니다.

그런 이유로는 충분치 않아요. 그러지 말고 영남 씨 눈에 마네의 뭐가 그렇게 탁월해 보였는 지 그걸 좀 말해주세요.

왜 마네를 현대미술의 아버지로 봐야 하느냐. 제 경험으로 대충 때려잡은 그의 탁월성은 이런 겁니다. 그가 그린 <풀밭 위의 점심>이 그 근거입니다. 제가 지금껏 살펴본 바 이 그림에 대해 제 맘에 드는 비평을 읽은 적이 없습니다. 모두들 상투적인 이야기만 내놨죠.

<풀밭 위의 점심>은 비도덕적인 그림이라고 당시 프랑스 파리의 주류 미술가 집단인 살롱에서 퇴짜를 맞은 경력이 있어요. 벌거벗은 여인 두 명과 정장 차림의 남자 두 명이 문제였습니다. 풍기문란이다 이거죠. 벌건 대낮에 그것도 점심시간에 이 무슨 해괴망측한 풍경이냐, 외설이다, 음란물이다 등의 온갖 비난과 조롱이 넘실댔죠. 무엇보다 그림 스타일을 현대적 기법이 아니라 제법 고전적인 기법으로 그린 게 공격거리였죠. 이를테면 인상파적으로 그렸거나 야수파 또는 입체파적으로 그렸으면 무사통과됐을지도 모릅니다. 그걸 이미 눈치를 챈 마네는 이 파격적인 그림을 은근슬쩍 고전적인 방식으로 그렸던 거죠. 내심 자기가 회화의 기본실력은 충분하다는 과시 비슷한 거 아니었을까요? 약 150여 년 전 얘깁니다.

그러나 이 그림에서 중요한 건 따로 있습니다. 외설이냐 아니냐, 음란물이냐 아니냐는 보는 사람 자유입니다 이 그림의 핵심은 뭐냐. 간단합니다. 감히 어느 화가도 상상 못할 발칙위대한 개념이 바로 핵심입니다. 벌건 대낮에 정장 차림을 하고 모자와 지팡이까지 갖춘 최상류층의 두 신사가 실오라기 하나 걸치지 않은 여자와 점심식사 판을 벌이다니! 아! 이런 신선발칙한 개념! 상상력! 저 뒤쪽에는 물놀이를 하는 또 한 명의 여자가

있네요. 누군들 그런 생각이나 해봤겠어요? 그런데 마네는 생각만으로 그친 게 아니라 그림으로 그려내버린 겁니다. 당시 사람들은 마네가 그림에서 펼쳐낸 이 무시무시한 파격성을 그 이전까지는 상상조차 못했던 거죠. 세잔, 반 고흐, 피카소의 파격성보다 훨씬 높은 속칭 '개파격'이었던 거죠. 현대미술의 아버지가 되려면 이쯤의 상상력은 펼칠 줄 알아야 하지 않겠어요? 참고로 살롱에서 퇴짜 맞은 이 그림을 들고 마네는 같은 처지의 화가들끼리 낙선전을 열어 당당히 전시장에 내걸게 됩니다. 우리에게까지 이 그림이 알려진 데는 그런 사정이 있었다는 정도로만 알아두시면 되겠네요.

9

잠깐만요. 세잔에 대한 설명은 빠졌는데요?

아, 그렇군요. 세잔에 대해서도 언급하고 가야만 합니다. 세잔은 현대미술에서 중요한 인물일 뿐만 아니라 최고로 중요한 인물입니다. 세잔에 대해 설명할 때 빼놓을 수 없는 특징이 있습니다.

처음엔 비평가들이 세잔을 어리바리 잘 몰라봤지만 얼마 지나지 않아 세상 사람들로부터 크게 인정을 받았습니다. 피카소보다 더 비싼 가격으로 그림이 팔려나갔으니까요. 세잔은 동료 미술가들에게도 인정을 받았습니다. 현대미술의 넘버원 피카소가 자기한테 유일한 스승은 세잔이라고 찬사와 추앙의 말을 했다니 그것만으로도 게임 끝이라고 여겨집니다.

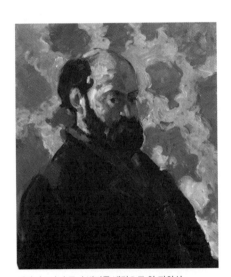

세잔의 <장미 무늬 벽지를 배경으로 한 자화상>

세잔의 아버지는 남프랑스 은행가로 아들 세잔한테 법률을 공부하라고 했는데 세잔은 단연코 거부하고 미술의 길로 들어섰습니다. 그래도 먹고 사는 데 큰 어려움은 없었습니다. 그가 미술로 성공할 수 있었던 건 반 고흐나 루소처럼 재정적으로 궁핍하지 않은 여유로움 속에서 평생 그림만 그릴 수 있었기 때문이에요. 남에게 인정받을 필요도 없고 그림을 팔아야 입에 풀칠을 할 수 있다는 쪼들림이나 절박함 없이

호들갑 떨지 않고 자신의 그림만 그려낼 수 있었던 운 좋은 화가죠.

여기에서 세잔이 중요하고 훌륭하다고 한 것은, 이건 순전히 제 개인의 생각입니다만, 이런 이유입니다. 현대미술에는 별의별 형태의 분파가 은하계를 방불케 할 정도로 펼쳐져 있지 않습니까? 짧게 말해 **이 많은 분파를 몽땅 아우를 수 있는 아티스트는 피카소가 아니라 세잔이라는 겁니다. 음악에서 가장 중요한 인물로 어떤 때는 베토벤을 꼽지 않고 바흐를 꼽는 거나 흡사한 얘기죠.** 세잔이 자신의 작품에 넓적한 붓으로 척척 칠한 질감이 당대에 새로운 미술을 추구했던 인상파, 입체파, 표현파에 두루 걸친 게 된다는 거죠. 당대의 모든 화가로부터 추앙을 받았고 특히 피카소와 브라크는 세잔 선배의 그림을 탐구한 끝에 현대미술사에 길이 남는 입체파라는 획기적인 그림 형식을 탄생시켰죠. 그러니 그가 현대미술계에서 중요한 인물로 꼽히는 것은 매우 자연스런 일이라 생각합니다.

IO

일반적으로 사람들은 피카소를 당대 최고라고 여기는 것 같은데요. 말이 나온 김에 영남 씨는 피카소가 그린 <아비뇽의 처녀들>을 어떻게 생각하세요?

한마디로 말해 매우 떫게 생각합니다.

왜 그러시는 건데요?

6번 질문에 있는 그림을 한 번 다시 들여다보세요. 멋지게 보이나요? 편안하게 보이나요? 잘 보세요. 무슨 감동 같은 게 느껴지세요? 저는 수십 년 동안 이리 보고 저리 보면서도 정말 멋진 그림이라는 느낌을 가져본 적이 없어요. 오히려 지속적으로 의구심만 불어났지요. 지금도 마찬가지입니다. 왜 저런 그림한테 현대미술의 주춧돌이라는 명예가 돌아갔을까. 차라리 <게르니카> 같은 그림이면 쉽게 납득할 수 있는데 말입니다.

저의 미심쩍은 심사는 처음 본 이후로도 끝없이 이어지는데 거기다가 미치고

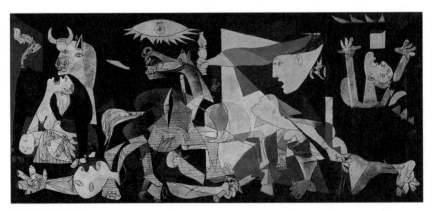

피카소의 <게르니카>

팔짝 뛸 일은 일찍부터 잘나가던 모든 전위 부대의 화가들 대다수가 피카소의 <아비뇽의 처녀들>이 현대미술 출발의 이정표라고 쐐기를 박았다는 겁니다.

약간만 살펴봐도 <아비뇽의 처녀들>은 세잔 선배가 먼저 그려놓은 <목욕하는 사람들>나 <텐트 앞

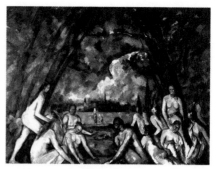
세잔의 <목욕하는 사람들>

에서 목욕하는 여인들>의 '짝퉁' 같은데 말입니다. 세잔의 그림은 크게 멋져 보이지는 않지만 여러모로 조화롭고 더구나 앞쪽의 큰 나무와 저 뒤쪽 작은 나무들 사이에 안정적으로 여인의 모습이 배치가 되어 있어 <아비뇽의 처녀들>에 비해 훨씬 편안하고 안락하게 보이죠. 세잔 그림에 비하면 피카소의 그림은 처음부터 알아먹기가 너무 힘들어요. 특히 아무리 현대미술이라지만 왼쪽에서 네 번째와 그 밑의 다섯 번째 처녀의 얼굴은 그게 어찌 여자의 얼굴입니까. 무슨 괴상한 얼굴 그리기 경연이라도 펼치는 건지. 게다가 중심부의 배경은 여성들의 옷가지 같기도 하고 세잔의 임시 텐트를 변칙적으로 그린 것 같기도 한데, 밑 부분의 꽃다발인가 포도알인가 하는 건 또 얼마나 생뚱맞습니까.

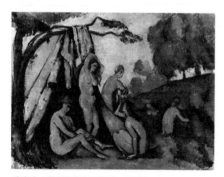
세잔의 <텐트 앞에서 목욕하는 여인들>

근데 희한하죠? 피카소가 이걸 그려놓고 당시에 그림 그리던 친구들이나 문학하는 여러 친구에게 의기양양하게 자랑했을 때 뜻밖에도 모두의 반응이 지금의 저처럼 뜨악했다거든요. 근데 이게 시간이 지나면서 현대미술의 판도를 바꿨다면서 비평가들끼리 난리를 피우는 겁니다.

저는 혼자서 그냥 생각해봤죠. 왜 나는 그토록 피카소가 그린 <아비뇽의 처녀들>을 못내 떫게 여길까. 신통한 답이 안 나와요. 그러다가 생각을 고쳐먹습니다. 얘기가 옆길로 새는 것 같지만 지난 2017년 세계적인 성인잡지 『플레이보이』의 창시자 휴 헤프너^{Hugh Hefner, 1926-2017}가 91세로 세상을 떠나죠. 남성 본능의 폭을 혁명적으로 넓혀온 업적은 그렇다 치고 이 분의 삶, 특히 이 남자의 여성 편력은 어느 누구도 넘볼 수 없을 만큼 자유분방했죠. 여성 편력 쪽으로도 유명한 피카소는 헤프너에 비하면 유치원생이죠. 헤프너 본인 얘기로 자기가 상대한 여성은 1천 명을 넘는다던가 했고 여든 살도 넘은 나이에 26세의 모델과 결혼을 했느니 어쨌느니 얘기가 분분해요. 그런데 글쎄, 제 주제에 '휴 헤프너는 너무 헤펐다, 뭔가 도덕적으로 문제가 있다' 이러고 있는 게 꼭 제가 피카소의 <아비뇽의 처녀들>을 놓고 떫다고 하는 꼴과 닮은 것 같더라고요.

무슨 말이냐고요? 아무래도 제 속마음을 고백해야겠네요. 제가 피카소의 <아비뇽의 처녀들> 앞에서 '이게 뭐지?' 하는 것은 터놓고 말해 저의 미학적 한계 때문이라고 여겨진다는 겁니다. 모두 다 대단한 작품이라고 치켜세우는 그림 앞에서 혼자 떨떠름해 하는 것도 저의 자유고, 특히 현대미술 자체가 자유 그 자체니까 한 번 투정을 부린 거라 이해해주세요. 누가 뭐래도 피카소는 제가 어느 누구보다도 좋아하고 또 존경하고 있는 예술가니까요. 또 하나 고백하자면 그저 그런 식의 허접한 그림을 그리는 제가 끝내 흉내 내고 싶은 인물은 단연 위대한 피카소입니다.

자! 그렇다면 위대한 피카소와 그저 그런 조영남의 차이점은 무엇인가요?

우선 저를 그렇게 위대한 화가와 비교를 해주신 것에 몸 둘 바를 모르겠습니다. 그 둘 사이엔 큰 차이점이 있는 것 같기도 하고 없는 것 같기도 하죠. 그러나 잘 보면 차이가 엄청 크기도 하죠. **차이점이 없는 것 같다는 건 제가 피카소보다 노래를 잘 불렀을 것으로 추정되기 때문에**

그걸로 퉁 치면 된다는 거고요.

그게 무슨 소리에요?

<딜라일라>, <제비>, <화개장터> 같은 노래들은 제가 피카소보다 더 잘 부르지 않을까요? 그걸로 퉁 치면 안 되겠냐고 우스갯소리를 한 건데 안 넘어가시는군요.

피카소와 저의 차이점은 상상을 불허할 만큼 크죠. 무엇보다 사물을 보는 식견, 그것의 표현력과 기술면에서 저 같은 사람과는 '쨉'도 안 될 거라는 얘기죠. 시인이자 소설가인 오스카 와일드Oscar Wilde, 1854-1900라는 선각자가 '위대한 화가는 사물을 있는 그대로 보지 않는다. 만일 그가 사물을 있는 그대로만 본다면 화가가 될 수 없었을 것이다'라고 말한 적이 있죠.

바로 그겁니다. 피카소는 <아비뇽의 처녀들>에서 아리따운 다섯 명의 여인들을 괴상망측한 추녀로 상상하고 그걸 그려낸 겁니다. 제가 화투 쪼가리를 꽃으로 상상하고 그린 <극동에서 온 꽃>에 비하면 피카소의 상상력은 엄청난 거고, 저의 상상력은 한없이 초라하죠. 그거 하나로도 말 다한 겁니다.

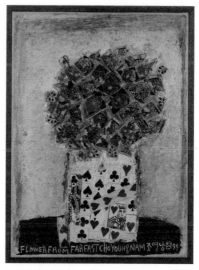

조영남의 <극동에서 온 꽃>

2장. 현대미술의 시작, 골치 아픈 분파들

11. 영남 씨, 현대미술은 왜 시작이 된 걸까요?

12. 현대미술은 봐도 잘 모르겠던데, 왜 그렇게 총체적으로 어렵게 보이나요?

13. 영남 씨. 사람들은 현대자동차, 현대백화점, 현대아파트 이런 건 잘 알고 좋아하잖아요 그런데 현대미술에 대해서는 왜 까막눈일까요?

14. 영남 씨, 그럼 혹시 현대미술을 쉽게 이해하는 방법이 없을까요?

15. 영남 씨, 일단 현대미술에는 무슨 파들이 왜 그렇게 많은가요?

16. 그렇다면 일반인들은 현대미술의 그 많은 분파 중에 어떤 걸 알고 있으면 된다고 보나요?

17. 영남 씨, 그럼 분파들을 하나씩 설명해주세요. 우선 인상파는 어떤 파인가요?

18. 영남 씨. 인상파 하면 반 고흐가 제일 유명하지 않나요? 반 고흐는 어떤 화가인가요?

19. 영남 씨! 인상파 화가 중에 마네와 모네가 있잖아요. 이 둘은 이름이 비슷해서 헷갈리는데요. 어떻게 구별하면 좋을까요?

20. 그럼 야수파는 뭐하는 파입니까?

영남 씨, 현대미술은 왜 시작이 된 걸까요?

현대미술이 어떻게 왜 시작되었는지 그 이유가 어디 한두 가지겠어요? 아마 그 방면에 관해선 전문가마다 다른 생각을 제시할 겁니다. 그 문제에 대해선 독일에서 심리학을 공부하고 뒤늦게 일본에서 따로 미술을 공부하고 돌아온 저의 친구 김정운 교수가 말한 것이 최고의 정답인 것 같습니다.

김 교수의 대답은 한마디로 줄여서 **'사진술이 미술의 판도를 바꿨다'** 이겁니다. 사진이 현대미술을 탄생시켰다는 거죠. 사진이 발달하기 전까지는 미술이라고 하면 무조건 어떤 사물이나 인물을 똑같이 그리는 게 최고였는데 사진기가 등장하면서 사물이나 인물을 똑같이 그리는 건 큰 의미가 없어졌다는 거죠. 사실적으로 표현해내는 데는 사진을 도저히 따라갈 수 없지 않았겠어요? 똑같이 그리는 게 가장 중요했는데, 그게 의미가 없어지자 미술의 판도가 급격히 바뀌었다는 겁니다. 그후론 사람들이 사진은 '기존 회화를 불필요하게 만들었다'거나 사진이 '사실주의 회화를 끝장내버렸다'고 여겼고 그후부터는 무엇을 그리든 작가의 생각을, 작가의 꿈틀거리는 마음과 개념을 추가해 그리기 시작하면서 현대미술로 모습을 바꾸었다는 겁니다. 한편 사진술 역시 자연스럽게 현대미술 안으로 흡수됐다는 거고요.

고대미술, 근대미술, 현대미술이 분류되어 있는 루브르 박물관 같은 델 가보면 현대미술이 확연히 차이가 남을 알 수 있어요. 우리나라엔 아직 그런 규모의 대형 박물관이 없어서 하는 얘기랍니다.

12

현대미술은 봐도 잘 모르겠던데, 왜 그렇게 총체적으로 어렵게 보이나요?

글쎄. 참 이상한 일이죠? 저는 오랫동안 음악을 해온 가수가 아닙니까? 근데 저는 단 한 번 어느 누구로부터도 영남 씨의 음악은 왜 그렇게 어렵냐는 질문을 받아본 적이 없는데 영남 씨의 미술은 왜 그렇게 어렵고 복잡하냐는 질문은 짬짬이 받아왔습니다. 그것은 분명 미술이 음악보다 이해하기가 어렵다는 뜻이겠지요.

그렇다면 현대음악보다 현대미술이 어렵게 느껴지는 이유는 뭔가요.

참으로 재밌는 질문을 하시네요. 이 대답을 잘하려면 음악과 미술을 제대로 파악하고 있는 사람이어야 하는데 제 경우는 둘 다 좀 어설픈 편입니다. 그래도 성의껏 대답을 찾아보죠. 음악은 미술에 비하면 그런대로 이해하기 쉬운 편입니다.

저는 자랑이 아니라 대학 두 곳에서 음악을 배운 경력이 있습니다. 한양대학교 음악대학에서 2년, 서울대학교 음악대학에서 3년 공부하다 두 군데 다 중퇴했죠. 다행히 서울대 음대에서는 명예졸업장을 주더군요. 그후 미국에서 신학을 공부하긴 했는데, 미술의 경우 어떤 학원이나 인스티튜트^{institute}, 혹은 미술대학 같은 데서 공부를 해본 적이 전혀 없습니다. 그러니까 음악은 전문적으로 공부한 적이 있지만 미술은 전무해서 미술에 대해서는 어설픈 편이라는 겁니다. 왜 이런 너절한 얘기를 늘어놨느냐. 행여 저의 답변이 균형 없이 어설프거나 삐딱하게 들릴까봐 염려되어 그런 겁니다.

알았으니까 일단 설명부터 좀 해보세요.

네, 알겠습니다. 그럼 왜 미술이 어렵고 까다로울까요? 한 번 같이 생각을 해보죠. 미술이나 음악이나 한통속의 예술인데 왜 미술이 음악보다 어렵게 느껴지느냐? 왜 눈으로 보는 미술이 귀로 듣는 음악보다 어렵게 느껴지느냐? 저 자신도 이런 질문을 생전 처음 받아봤고 어느 누구로부터 답을 들어본 적도 없기 때문에 땀이 스멀스멀 나는 것 같네요. 그래도 답변은 내놓아야죠.

미술이 어렵다거나 미술은 도통 모르겠다는 선입견부터 해소해야 하는데 왜 유독 미술이 어렵게만 보일까요. 음, 그건 아무래도 미술은 너무 각양각색이고, 마구잡이처럼 보여 그런가봅니다.

그런 면에서 음악은 쉬워 보이죠. 어느 교향악단 연주나 '열린음악회'에 나오는 음악을 들으며 이게 뭐지? 하는 일은 매우 드물죠. 왜냐면 매번 베토벤이다, <화개장터>다 하는 작곡자와 그 제목이 따라나오니까요. 그러나 미술은 많이 다릅니다. 그림을 오랫동안 혼자 공부하고 손수 그려온 저 자신도 이따금 현대미술 작가의 전시장에 들어서면 종종 이게 뭐지? 이게 무슨 뜻일까? 이런 소리가 저절로 나올 때가 참 많습니다. 관람료를 내고 들어간 전시장에서 돈이 아깝다는 생각이 물밀 듯이 들 때도 있죠.

그런데 따져보면 현대음악도 어렵긴 어려워요. 경북 통영 출신으로 세계적으로 유명한 현대음악가 윤이상尹伊桑, 1917-1995 선생이라고 들어보셨죠? 제가 우연히 그분의 교향곡 악보를 들여다본 적이 있는데 대학에서 음악 공부를 했다는 제가 봐도 뭐가 뭔지 통 모르겠더라고요.

현실은 그런데도 사람들은 현대음악이 어렵다는 말은 잘 안 해요. 왜냐하면 음악은 미술보다 알아먹기가 쉽다고 생각하기 때문입니다. 왜 쉬우냐. 음악에는 누구에게나 적용되는 공식이나 틀이 있죠. 그리고 악기가 일정하게 정해져 있습니다. 피아노, 바이올린, 관악기, 현악기 등등으로 말입니다. 소리의 높낮이도 평균율이라는 틀 속에 묶여 있습니다. 음악의 기본인 도레미파솔라시도 이런 게

다 평균율에 의해 수학적으로 정교하게 정해져 있기 때문이죠.

피아노라는 악기가 음악에서는 가장 기본적인 악기에 속하는데 피아노 건반은 흰 것과 검은 것 다 합해 봐야 대략 88여 개로 이루어져 있죠. 그 100개도 안 되는 건반 안에서 모든 소리가 튕겨져 나옵니다. 통기타나 바이올린이라는 악기도 소리에 한계가 있고, 그 한계 안에서 연주되곤 하죠. 교향악의 피카소 격인 베토벤이나 피아노의 대표 주자인 쇼팽도 꼼짝없이 피아노 건반 88여 개의 소리 안에서 모든 음악을 소화해내야 합니다. 그리고 그 소리를 혼자 흥얼거리는 게 아니라 악보로 모두 다 기록을 합니다. 그들이 기록한 악보를 누구나 알아볼 수 있는 건 물론이죠.

음악에는 이렇게 악보라는 것이 있는데 미술에는 그런 게 없어요. 음악의 악보 같은 미술의 미보(?) 같은 게 없으니 당연히 어렵게 느껴질 수밖에 없습니다. 한마디로 음악은 규칙이 있는 운동경기처럼 보이고 미술은 규칙이 없는 운동경기처럼 보이니까 미술은 마치 개판 치는 것처럼 보일 수가 있다는 겁니다. 당연히 음악보다는 미술이 어렵게 느껴지죠. 구조적으로 그렇게 생겨먹었습니다.

미술에는 음악부호 같은 표시도 없잖아요? 그게 무슨 뜻이냐. 미술은 수학이나 과학으로도 해결 못한다는 의미입니다. 음악에서 교향곡 연주의 경우 100여 명의 연주자가 무대를 꽉 메우고 그 앞에 서 있는 지휘자가 양손을 흔들며 연주자들을 지휘 통솔하죠. 미술에서는 절대 볼 수 없는 풍경입니다. 지휘자가 지휘를 하는 음악을 교향악이라 부르는데 교향악 중에서 제일 유명한 곡은 베토벤이 작곡한 5번 교향곡이죠. 나중에 '운명'이라는 제목이 붙은 이 곡의 시작 부분이 진정 우리의 골을 때립니다. 하도 골을 때려 제가 그림으로 그 골때림을 표현해봅니다.

탕탕탕 탕 그리고 길게 여운.

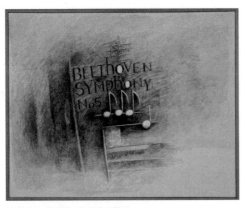

조영남의 <베토벤 5번 운명 교향곡>

이 곡은 베를린 교향악단이 연주해도 맨 처음은 똑같이 탕탕탕 탕 하고 시작합니다. 빈 교향악단이나 서울강남교향악단이 연주해도 거의 비슷한 소리를 내죠. 물론 누가누가 더 연주를 잘하느냐는 듣는 사람에 따라 다르긴 하지만요. 하여튼 이미 설정된 악보상의 약속이 있으니까, 그런 악보나 약속이 전무한 미술의 형식과는 생판 다르죠. 게다가 현대미술에는 그림만이 아니라 건축, 사진, 디자인, 조각, 뭐 이런 것까지 다 포함이 되어 있으니 그 넓은 범위 때문에라도 한 번 보고 이해하는 건 어려운 일입니다. 차라리 모르는 걸로 간주하는 것이 몸에 좋을지도 모르는 지경이죠.

터놓고 말해 저도 현대미술이 왜 이렇게 어려운지 잘 모른다고 고백할 수밖에 없답니다. 함께 생각해보죠. 왜 어려울까, 그건 현대미술에 관한 건 이해가 잘 가지 않기 때문 아닐까요? 예를 들어 우리가 피카소의 그림을 보고 있다고 치죠. 어떤 건 우리 눈으로 보기에 꼭 어린아이가 그린 것 같아요. 그뿐 아니고 현대미술 작품 중 어떤 건 붓으로 점 하나를 딱 찍어놓고 끝인 것도 있어요. 그것뿐인가요? 최근 제가 본 일본 미술 책에는 현재 이 세상에서 가장 비싼 그림은 다 빈치의 <모나리자>이며 그 가격은 저자가 임의로 추정한 것이지만 약 3조 원쯤 될 것이라고 했습니다. 헉! 3조! 그러나 이 그림은 아직 거래도 안 됐고 시중에 물건으로 나올 기미도 안 보입니다. 겨우 몇백 년 전 이탈리아 화가가 그린 열 뼘도 안 되는 조그마한 그림 <모나리자>가 현 시가로 우리나라 잠실 롯데월드타워 건물값과 맞먹는 몇 조 원대를 호가하고 있으니 참 어이없는 일 아닙니까?

일십백천 그런 조요?

예! 조영남 조도 아니고 조물주의 조도
아닌 숫자 조가 있나봅니다. 이 어마무시한
숫자를 어떻게 이해해야 하나요? 도무지 이
해가 안 돼서 어려운 거죠. 이걸 어렵다고
말하지 않을 방법이 없는 거죠. 대략 난감
일 따름입니다. 오죽했으면 제가 지금으로부
터 10여 년 전에 현대미술에 관한 본격적인
책을 쓰면서 제목을 『현대인도 못 알아먹는
현대미술』이라 정했겠어요? 그래서 두 번째
책 제목이 마치 욕설을 퍼붓듯 '이 망할 놈
의 현대미술'이 된 겁니다.

다 빈치의 <모나리자>

13

영남 씨. 사람들은 현대자동차, 현대백화점, 현대아파트 이런 건 잘 알고 좋아하잖아요? 그런데 현대미술에 대해서는 왜 까막눈일까요?

글쎄, 왜 그럴까요? 먼저 까막눈인 이유부터 알아보겠습니다. 서울 광화문 한복판에서 사람들에게 세종문화회관이 어디 있느냐고 물으면 아마 대부분은 정확하게 대답할 겁니다. 그러나 여기서 다시 대한민국 현대미술관이 어디 있느냐고 물으면 과연 대답할 사람이 몇 명이나 될까요? 글쎄요. 열 명 중 한 명이나 알까, 100명 중에 한 명? 서울 광화문 근처에 국립현대미술관 분관이 하나 생기긴 했지만 대한민국 국립현대미술관 본관은 과천 쪽에 깊숙하게 숨어 있어요. 찾아가기조차 정말 어렵죠. 일반인이 거길 모르는 것도 이해 못 할 바는 아니죠. 실제로 누구든 거길 찾아가다보면 입에서 저절로 '아니, 찾아오라는 거야 말라는 거야'라는 말이 나옵니다. 경마장이나 동물원, 어린이공원 사이로 꼬불꼬불 올라갔다 내려갔다 하면서 찾아가야 하거든요. 대중교통으로 가려면 큰맘을 먹어야 갈 수 있어요. 그러니까 우리가 현대미술에 까막눈인 것을 '껄쩍지근'하게 여길 일은 없습니다. **원래부터 우리에게 현대미술은 그렇게 멀리 떨어져 저 혼자 따로 놀았던 거 같으니까요.** 살면서 자연스럽게 접할 일이 있어야 관심을 갖든 말든, 눈을 뜨고 보든 눈을 감고 보든 할 거 아니겠어요?

그런데 까막눈이면 문제가 되나요? 하하. 그림 한 점 벽에 걸려 있고 없고는 우리가 살아가는 데 전혀 큰 지장을 주지 않잖아요? 까막눈이라고 벌점 딱지를 떼는 일도 없고요. 그래도 까막눈은 싫으시다고요? 그것 참 이상하네요. 하하하.

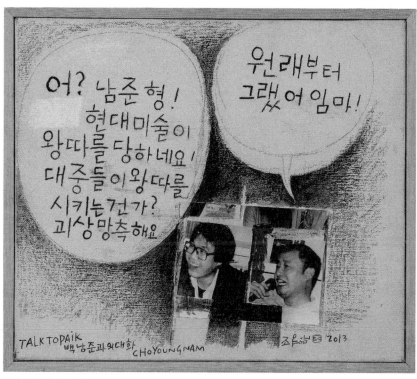

조영남의 <백남준과의 대화>

영남 씨, 그럼 혹시 현대미술을 쉽게 이해하는 방법이 없을까요?

이럴 때 이렇게 하면 이해할 수 있다고 딱 부러지게 말해줄 수 있으면 얼마나 좋겠습니까. 그렇게 쉬운 방법은 없답니다. 현대미술을 이해하고 싶다면 방법은 딱 하나입니다. 미술에 대해 따로 배워야 한다는 겁니다. 하물며 고스톱도 처음에는 우선 화투짝 맞추는 법을 좀 배워야 칠 수 있지 않습니까? 바둑, 장기, 골프도 다 마찬가지죠. 수영도 일단 물 안 먹고 물 위에 뜨는 법을 우선 배워야 합니다. 최소한의 기본 말입니다. 그처럼 **현대미술을 이해하려면 우선 먼저 얼마간이라도 기초를 배워야 합니다.** 아인슈타인이 말했다죠? 두 발 자전거를 타려면 무엇보다 균형 유지가 필요하다고요. 네 발 세 발 자전거는 연습 없이도 탈 수 있지만 두 발 자전거는 연습을 해야만 되잖아요. 그런 거죠.

현대미술에 대해 배우지 않으면 이해하기가 어렵다고요?

미안하지만 그래요. 이해 같은 건 필요 없고 그냥 보기만 하겠다고 마음을 먹으면 공부 같은 건 안해도 됩니다. 그러나 구경만 하겠다고 해도 이왕이면 조금 더 재미있게 보는 게 좋지 않겠습니까? 같은 그림을 보면서도 그냥 멍, 하고 보는 것보다 이건 무슨 그림인가, 인상파의 그림인가, 입체파의 그림인가, 이 작가는 이 작품을 왜 이런 구도로 그렸을까, 왜 이런 색을 구사했을까, 그런 걸 생각하면서 보는 게 훨씬 더 재미가 있지 않겠어요? 그림에 대해 조금만 알아두면 그림 보는 게 훨씬 더 재미있을 겁니다. 지금 제가 쓴 이 책을 읽으시면서 읽어도 모르겠다 싶으면 휙 던져버리고 다른 흥미진진한 책이라도 한 번 들춰보시죠. 흑흑.

15

영남 씨, 일단 현대미술에는 무슨 파들이 왜 그렇게 많은가요?

많죠. 너무 많아요. 양파, 대파, 쪽파……. 무슨 식당이라도 차렸는지 파가 참 많죠. 아하, 먹는 파가 아니라 미술에서의 분파를 얘기하는 거군요. 어쨌든 찬찬히 한 번 얘기해보죠.

인간이 여럿 모여 살다보면 그때그때마다 끼리끼리의 그룹이 자연스럽게 생겨나는 법 아닌가요? 우리 정치에도 자유당파, 공화당파, 민주당파, 민정당파, 평민당파, 우리당파, 한나라당파, 바른정당파, 정의당파, 국민당파 하는 식으로 파가 이어져나가죠. 종교도 마찬가지입니다. 크게는 불교파, 유교파, 기독교파, 이슬람파가 있죠. 기독교파 안에서도 천주교파와 개신교파가 있고, 개신교는 다시 또 장로교파와 감리교파와 침례교파 등등이 있잖아요? 심지어 조직폭력 그룹에도 20세기파, 양은이파, 배차장파, 동성로파, 휘발유파가 있듯이 현대미술에도 그런 온갖 파가 자동적으로 생겨난 겁니다. 인상파, 야수파, 입체파, 추상파, 초현실파, 개념파, 비디오파, 표현파, 미래파, 팝아트파, 아르테 포베라파, 미니멀리즘파, 다다파, 플럭서스파 등등 한도 끝도 없이 파가 생기고 또 갈려나가는 거죠. 파무침을 해도 모자랄 정도로 말입니다.

그 파를 다 알아야 하나요? 생각만 해도 머리가 아프네요.

무슨 재주로 무슨 까닭으로 그 많은 파를 다 알아야 한단 말입니까. 안심하세요. 몰라도 돼요. 이건 순전히 제가 권해보는 건데 매우 중요한 네다섯 파만 알고 있으면 현대미술을 초보적으로 이해하는 데 무난할 겁니다.

질문 잘하셨습니다. 이건 매우 중요한 얘기입니다. 오늘날 **우리가 무슨 무슨 파라고 거론하는 미술가들은 막상 그들이 활약하던 당시에는 대부분 자신들이 무슨 파에 속했는지 거의 알 수 없었다는 겁니다.** 자기들끼리 이름을 붙여서 활동한 이들도 있긴 했지만 대부분 아티스트들은 보통 살아생전에는 각자 스타일의 그림 그리는 일에만 열중하곤 하죠. 그러다가 세상을 떠난 뒤 무덤 속에서 자신들이 무슨 파에 속했다는 걸 뒤늦게 알고 무릎을 내려치며 '아하! 내가 인상파였구나!' 하는 경우가 허다하다는 거죠. 파 송송 썰어넣은 예술라면을 먹으면서 말입니다. 예술라면이 뭐냐고요? 그냥 푼수파인 제가 얼결에 멋져 보이려고 꾸며낸 말입니다. 하하하.

16

그렇다면 일반인들은 현대미술의 그 많은 분파 중에 어떤 걸 알고 있으면 된다고 보나요?

잘 기억해두거나 밑줄이라도 쳐놓으시는 게 좋을 것 같네요. 워낙 중요한 얘기니까요. 전문가가 아닌 이상 우리는 그저 **모네의 인상파, 마티스의 야수파, 칸딘스키의 추상파, 피카소의 입체파, 달리의 초현실파 정도만 알고 있어도 무난할 듯합니다.** 그 정도만 알고 있어도 미술 작품을 보고 즐기는 데는 큰 지장이 없을 거 같네요. 자전거와 비슷해요. 몇 번 타다보면 누구의 도움도 없이 혼자 균형을 맞추게 되고 그때부터는 빨리 천천히 속도를 조절하는 여유도 생겨나는 법이지요. 그렇게 차차 공부를 하다보면 저절로 알게 되는 것도 있고, 재미도 느끼게 되고, 더 필요한 건 그때 가서 더 깊이 배워도 되겠지요. 자랑이 아니라 제가 그렇게 배웠으니까요.

영남 씨, 그럼 분파들을 하나씩 설명해주세요. 우선 인상파는 어떤 파인가요?

우리가 평소 쓰는 말을 떠올리면 됩니다. 어떤 친구가 평소와 다르게 특이한 행동을 하면 "야, 너 오늘 참 인상적이다!" 이렇게 말할 때가 있죠.

인상파, 인상주의impressionism, 印象主義의 인상이 바로 그 인상입니다. 바로 그거예요. 인상은 우리가 보는 대상이 우리한테 즉각적인 마음의 느낌을 주는 현상을 뜻합니다. 그래서 우리는 누군가의 어떤 행동이나 경치를 보면서 첫 인상이 좋다거나 아주 인상적이라는 말을 쓰곤 하죠. 쓱 봤을 때 마음속으로 쓱 하고 들어오는 느낌, 뭐 그런 게 인상이죠.

저더러 왜 지금 인상을 쓰냐고요? 글쎄, 인상파가 뭔지를 어떻게 설명해야 할지 몰라 잠시 인상을 쓴 겁니다. **그림을 그릴 때 어떤 대상을 있는 그대로 자질구레하게 세세하게 그리는 게 아니라 작가의 눈에 비친 순간의 느낌을 그려내보인다는 거죠.** 더 구체적으로 설명하자면 얼굴 인상을 쓰면서 게슴츠레 눈을 뜨고 그때 느끼는 순간의 인상을 그대로 보여주는 겁니다. 그러니까 사진처럼 세밀하게 그리는 게 아니라 좀 덜 세밀하지만 다르게 그려내는 방식인 셈이죠.

지금으로부터 약 150여 년 전에 생겨난 인상파는 현대미술 분파 중에서는 거의 처음으로 나타난 가장 강력한 분파라고 보면 틀림없어요. 모네가 그린 <인상 : 해돋이>가 대표적인 인상파 그림인데 모네는 특히 빛의 강약에 따라 그 변하는 모습을 그림에 담으려고 했죠.

딴 이야기지만 음악과 문학에도 인상파적인 흔적이 있습니다. 작곡가 드뷔시는 그때그때 떠오르는 인상을 작곡해내서 인상파 피아니스트라는 별칭을 얻

게 된답니다. 글쟁이 프루스트는 시간과 의식과 거기서 걸러진 인상들을 써냈고 또다른 글쟁이 제임스 조이스James Augustine Aloysius Joyce, 1882-1941는 인간 심리 속에 끝없이 흐르는 인상들의 메커니즘을 물고 늘어졌죠. 그것만이 아니에요. 철학자 니체는 신은 죽었다는 극히 인상적인

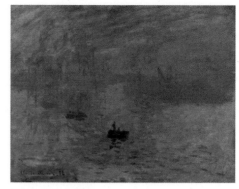

모네의 <인상 : 해돋이>

말들을 벅벅 내질렀기 때문에 우리는 그를 실존주의 철학자로 불러도 되고 인상파적 철학자로 불러도 아무 문제없다는 것이 저의 소견입니다. 꼭 잊지 마셔야할 것이 있습니다. 우리나라에도 오지호吳之湖, 1905-1982라는 정통 인상파 화가가 있다는 겁니다. 궁금하지도 않겠지만 저도 인상파 근처에서 왔다갔다하며 그림을 만들어내곤 하죠.

18

영남 씨. 인상파 하면 반 고흐가 제일 유명하지 않나요? 반 고흐는 어떤 화가인가요?

인상파 화가는 헤아릴 수 없이 많죠. <만종>을 그린 밀레를 비롯 <루앙 성당>의 모네, 시골 풍경을 수 없이 그린 세잔도 있지만 우리한테 제일 많이 알려진 화가는 아무래도 반 고흐지요.

현재 우리가 살고 있는 지구상의 사람들에게 가장 좋아하는 화가 한 사람을 꼽으라고 한 뒤 순위를 정하면 반 고흐는 세 손가락 안에 반드시 들 겁니다. 네덜란드 출신인 그는 인상파도 되고 야수파도 되고 표현파도 됩니다. 몇 가지를 관통한 셈이죠. 살아 계셨으면 올해 167살입니다.

저는 미국에서 신학 공부를 5년간 해봤는데 예수와 실제로 가장 비슷하게 살다 간 사람은 쿠바혁명을 승리로 이끈 체 게바라라고 알고 있었습니다. 이웃 사랑 정신, 타인 사랑 정신에 게바라를 따를 사람이 없다고 생각했죠. 쿠바나 볼리비아는 아르헨티나 출신의 게바라와 아무 관계도 없는 나라인데 그는 순전히 남의 나라를 도와주며 고군분투 짧은 인생을 살다가 죽습니다.

게바라 얘기는 제가 반 고흐를 설명하기 위해 꺼

조영남의 <체 게바라를 위한 지상 최대의 장례식>

낸 겁니다. 왜냐고요? 억수로 많은 화가 중에선 단연 반 고흐가 예수와 가장 비슷한 사람이죠. 저의 생각이 그렇다고요. 타인 사랑도 그렇고 이웃 사랑도 그렇고 그림 사랑이 남다릅니다. 그림을 너무도 사랑하다가 스스로 생을 접은 사람이기 때문입니다.

게바라나 반 고흐는 그밖에 또 공통점이 있습니다. 두 사람 모두 글을 남겼다는 겁니다. 아! 예수는 글을 남기지 못했군요. 그런데 이들의 글은 보통 글이 아닙니다. 우선 아주 길게, 많이 남겼습니다. 게바라는 고생고생 빨치산 운동을 하면서도 지속적으로 글을 남겼고, 반 고흐는 네 살 어린 친동생 테오한테 애절한 편지글을 남깁니다.

반 고흐는 아버지의 뒤를 이어 목사가 되겠다고 목사 수업도 받고 예수처럼 살기로 맘을 먹었던 사람입니다. 반 고흐가 동생 테오에게 보낸 편지를 읽어보면 그가 얼마나 결이 고운 사람이었는지 알게 됩니다. **하지만 반 고흐는 예수를 닮는 일이 매우 힘들다는 걸 일찌감치 깨닫고 그림으로 방향을 틀죠.** 프랑스 파리에서 지내다가 자신은 복잡한 도시 체질이 아니라고 판단을 하고 햇살이 좋아 그림 그리기에 딱 좋은 아를^{Arles}이라는 지방으로 거처를 옮깁니다. 이곳은 요즘 파리에서 가려면 고속열차 등을 타고 네 시간쯤 걸리는 곳입니다. 아를은 또한 반 고흐가 성격이 전혀 다른 고갱과 함께 화가들끼리 모여 사는 이상향을 모색했던 곳으로 유명하죠.

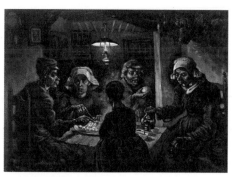

반 고흐의 <감자 먹는 사람들>

반 고흐는 아를에서든 어디에서든 미친 듯이 그림을 그려 화랑을 운영하는 동생에게 보냅니다. 그래야 생활비며 캔버스와 물감 값을 받을 수 있었으니까요. 근데 그림이 안 팔립니다.

몹시 안 팔립니다. 저 같은 아마추어 화가도 몇백 점 가까이 팔았는데 말입니다.

반 고흐는 살아 있을 때 귀를 스스로 자른 것으로 유명한데 왜 그랬을까요?

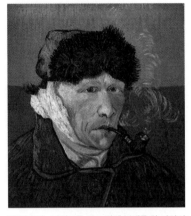

반 고흐의 <파이프를 물고 귀에 붕대를 한 자화상>

그렇죠. 귀에 붕대를 감은 초상화가
남아 있으니까 그가 귀 한쪽을 자른 건
분명해 보이는데 왜 하필 귀를 잘라냈을
까 하는 의구심은 수수께끼로 남아 있는
셈입니다. 이건 순전히 저의 추측인데요.
타고난 성격이나 그림 스타일이 전혀 다
른 반 고흐와 고갱은 아마 허구한 날 심하
게 다퉜을 겁니다. 둘이 싸우다가 고갱이
반 고흐더러 이렇게 말했을지도 몰라요.

"야! 넌 그림을 무슨 복싱 시합하듯 그리냐? 그렇게 후다닥 치고받듯 그린
그런 그림이 어떻게 타인한테 감동을 줄 수 있겠냐?"

이에 대해 반 고흐가 받아칩니다.

"그럼 너처럼 느려터지게 그리고 물감을 짜서 뭉개는 식으로 그리는 게 감동
을 주는 진짜 그림이란 말이냐?"

궁핍한 두 아티스트의 짧은 동거에서 늘 모멸감을 느끼는 건 반 고흐 쪽이었
을 거라 추측합니다. 반 고흐보다 다섯 살 위의 형인 고갱은 서머싯 몸이라는 유
명 글쟁이의 소설 『달과 6펜스』에 문학적으로 묘사되었듯이 세상 경험 측면에
서 반 고흐보다 훨씬 윗길이었죠. 목사 공부하다 성격적으로 여의치 않아 그림

으로 돌아선 반 고흐에 비해 고갱은 일찍이 뱃사람이 되어 세상 여러 나라를 돌아보기도 하고 잘나가는 세무직원으로 근무해보기도 했죠. 무엇보다 결혼도 하고 자식도 있었습니다. 그러다 뒤늦게 느닷없이 가족들을 나 몰라라 팽개치고 가출한 사나이니까 '말빨'이 순둥이 반 고흐보다 셌을 것이고 그러니 둘의 다

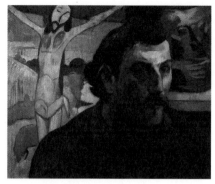

고갱의 <황색 그리스도가 있는 자화상>

툼에서 늘 지는 건 심성 착해 빠진 반 고흐 쪽이었을 거라는 게 제 생각입니다.

그래서 홧김에 귀도 자르고, 게다가 작품이 팔리지 않는 데에 대한 분풀이인지 아니면 타고난 성품 때문인지는 모르지만 한 번씩 광기 섞인 난리를 치기도 해서 동네 사람들은 반 고흐와는 도저히 한 동네에서 못 살겠다, 추방시키자는 연판장을 돌리기도 합니다. 그만큼 반 고흐는 타인과 화합을 못하는 괴팍한 성격도 표출하곤 했습니다. 그리하여 나이 서른일곱에 팔리지 않은 그림 700여 점을 남겨놓고 권총의 방아쇠를 당겨 장렬하게 생을 마감한 것으로 알려졌는데 총에 맞아 사망했다는 팩트만 남아 있고 누가 왜 무슨 이유로 총질을 했는지는 지금까지도 미궁으로 남아 있죠.

형 반 고흐와 평생을 함께 한 친동생 테오도 형이 죽고 6개월여 만에 세상을 떠나죠. 그나마 동생 테오한테 보낸 수억 통의 손편지가 남아 있던 걸 다행으로 여겨야 할까요? 그걸 테오의 부인이 책으로 묶어 발간하는 바람에 뒤늦게 반 고흐의 존재가 세상에 알려졌죠. 그 덕분에 급기야 반 고흐는 세계에서 가장 유명한 화가로 꼽히게 됩니다. 빌어먹을! 살아 있을 때 유명해야지, 죽은 다음 유명해지면 무슨 소용이 있담! 저 혼자 중얼거렸습니다.

19

영남 씨! 인상파 화가 중에 마네와 모네가 있잖아요. 이 둘은 이름이 비슷해서 헷갈리는데요. 어떻게 구별하면 좋을까요?

'캡' 좋은 질문입니다. 마네와 모네 이름이 비슷해서 저도 늘 헷갈린답니다. 우리 식으로 불러보면 '마 씨'와 '모 씨'의 차이인데요. 문제는 그 다음 따라오는 음절인 '네'가 똑같아 엄청 헷갈리죠. 그러나 서양에서는 성씨보다 이름이 앞에 붙으니 그네들의 경우 서로 앞쪽 이름 클로드와 에두아르로 불렀겠죠? 그러니 자기들끼리 헷갈리는 일은 없었을 거예요. 마네가 1832년생이고 모네가 1840년생이니까 가나다순으로 앞에 있는 마네가 여덟 살 위 형님이죠.

이들의 이름이 왜 항상 붙어다니느냐 하면 둘 다 후세에 인상파로 불리는 분파에 속했기 때문입니다. 대한민국 세시봉처럼 프랑스 파리에도 이들이 단골로 드나든 장소가 있었죠. 이름이 카페 게르부아^{cafe Guerbois}입니다. 카페 게르부아의 단골은 이들만이 아니었죠. 마네와 모네는 물론이고 르누아르, 피사로, 시슬레, 모리조 Berthe Morisot, 1841-1895, 세잔, 드가까지 다들 기라성 같은 화가들이었어요. 이름만

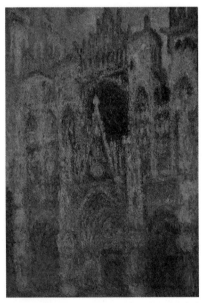

모네의 <루앙 성당> 시리즈 중 <루앙 성당, 성당의 정문, 아침 햇살, 파랑 조화>

들어도 놀라 자빠질 일입
니다.

모네의 <수련>

마네와 모네는 유난히
서로 가까웠죠. 모네는 풍
경화 전문화가로 유명한데
그의 작품 <인상 : 해돋이>
의 제목에서 인상파라는
이름이 만들어졌다는 설이 유력합니다. 그는 또한 햇빛과 시간의 변화에 따라 루
앙 성당이 어떻게 변하는지를 세밀하게 그려놓은 것으로도 유명하고 거기에다
자신의 집 정원 물가에 아무렇게나 피어난 수련을 그려 후세에 이름을 남기죠.

하지만 현대미술사의 실제 업적 면에서는 모네가 선배 마네를 못 따라갑니
다. 그냥 제 생각이에요. 모든 종류의 그림을 그릴 줄 알았던 마네는 <풀밭 위의
점심>이라는 파격적인 그림으로 후대에 파격적인 대우를 받게 됩니다. 철학적인
면과 미학적인 면에서 인상파 동료들의 추앙을 받기에 이르죠.

모네가 마네를 이긴 건 쉰한 살 젊은 나이에 죽은 마네 선배의 운구를 손수
들었다는 것이죠. 이런 식의 장례를 치르는 일이 왠지 구차해보여 저는 미리 쓰
는 유언장에 장례식을 치르지 말라고 써놨는데 글쎄 제 친구들은 절더러 그 일
은 제가 죽은 다음에 알아서 처리할 터이니까 오지랖 떨지 말라고 일축해버립니
다. 아! 죽어서도 내 맘대로 못하는 불편함이란!

20

그럼 야수파는 뭐하는 파입니까?

이것도 간단합니다. 이, 야수같이 생긴 놈! 할 때의 바로 그 야수, 그 의미입니다. 마구잡이식으로 거칠고 실제와 맞지도 않는 색채를 쓰고 원근법 따위는 아예 무시하고 공격적으로 그린 그림을 두고 루이 보셀이라는 비평가가 야수처럼 그렸다고 비꼬는 식으로 평해서 야수파fauvisme, 野獸派라는 말이 생겨났답니다.

왜 야수파가 생겼느냐고요? 이유가 있죠. 현대미술의 견인차 역할을 떠맡았던 인상파에 대해 떨떠름하게 여겼던 한 무리의 멤버들이 있었습니다. 이들에게 인상파의 그림은 너무 두루뭉술하고 평범해 보이는 데다가 색채도 너무 순박하고 맥아리가 없어 보여 감동을 깊이 느끼게 할 수 없다고 여겨졌답니다. 그래서 뭔가 좀 다르게 그리겠다면서 내놓은 게 바로 야수파 그림입니다.

마티스와 드랭AndrèDerain, 1880-1954, 루오 등의 화가가 동시다발적으로 시작했죠. 일단 야수파 그림들은 누가 봐도 강렬하죠. 주로 원색을 그대로 쓰면서 야수처럼 강렬한 느낌을 갖게 만드는 그림들을 그렸거든요. 그러나 그렇게 오랫동안 영향력은 못 펼친 것으로 알려져 있습니다.

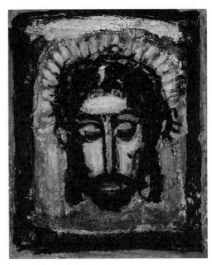

루오의 <그리스도의 머리>

3장. 분파는 괴로워!

21

야수파 화가 중 한 사람인 마티스는 피카소랑 라이벌이었다면서요? 어떤 점에서 그런 건가요?

그런 얘기가 떠돌죠. 근데 저도 잘 모르겠습니다. 왜 현대미술사에서 마티스가 피카소의 평생 라이벌로 알려져 있는지 말입니다. 저의 머릿속에 피카소의 작품은 여러 점이 오래전부터 뚜렷하게 각인되어 있지만 마티스의 작품은 기억을 더듬어야 몇 점 나올까 말까 싶을 정도로 미미하거든요.

마티스의 경우 야수파적으로 칠한 빨간색 바탕의 몇몇 인물이 있는 그림과 색종이를 아무렇게나 잘라서 만든 다소 유치하게 보이는 작품만 떠오를 뿐이죠. 그나마 제가 좋아하는 마티스의 작품은 어느 교회 벽면에 긴 붓을 사용해서 선으로만 그린 성화 정도인데 피카소가 왜 그렇게 마티스를 높게 평가했는지 정말 모르겠습니다. 혹 생김새나 성품이 유난히 달라 보여 서로 서먹해서 그랬을까? 아니면 혹시 가방끈 콤플렉스 때문일까? 이리저리 생각을 해보지만 역시 모르

마티스의 <베니스의 로사리오 예배당 습작>(왼쪽, 가운데)과 <방스의 로사리오 예배당 습작>(오른쪽)

겠습니다. 당시 피카소의 연인이었던 페르낭드 올리비에는 피카소와 마티스 두 사람은 남극과 북극만큼 다르다는 글을 남겼죠.

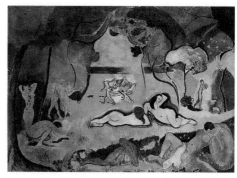

마티스의 <삶의 기쁨>

어쨌거나 피카소 이상으로 마티스 역시 기존 미술의 틀에 파격적이고 혁신적인 반항을 한 흔적이 엿보이는 건 틀림없는 사실입니다. 누가 뭐래도 마티스는 야수파 그림의 선두주자였으니까요. 마티스의 대표 작품 <삶의 기쁨>은 제가 볼 때는 뭘 저렇게 너저분하게 그렸을까 싶은데 후대의 비평가들이 그 작품이야말로 야수파 그림의 대표작이라고 목소리를 높이고 있으니 제가 뭘 어쩌겠습니까.

마티스

그래도 높은 평판을 얻게 된 건 그림을 잘 그렸기 때문 아니겠어요?

글쎄. 그게 웃긴다니까요. 아이들 같은 구성에 엉뚱한 색채를 구사하는 마티스는 제가 보기에는 그렇지 않은데 실력 있는 비평가들에 의해 발군의 화가에서 위대한 화가의 반열에 오르고 당시 마티스 역시 자신과 비교할 만한 화가는 그때 막 뜨기 시작한 젊은 피카소밖에 없다고 했다니 할 말 없는 거죠.

피카소의 연인 올리비에의 평판을 떠올려보자면 이렇습니다. 피카소는 땅딸막하고 평소에 걱정 근심이 많고 상대를 꿰뚫어보는 눈과 우울해 보이며 속이

깊으면서도 묘하게 침착한 눈을 지녔다는 식
으로 썼고, 마티스에 대해서는 진짜 예술가
처럼 보였고 조심스런 성격이었지만 놀랄 만
큼 명석했다고 기록해놓습니다. 그도 그럴
것이 그림을 그리기 전까지 마티스는 잘나가
는 전문 변호사였다죠. 한국이나 외국이나
변호사는 아무나 되는 직종이 아닙니다. 마
티스의 머리가 명석하기는 했던가보죠.

피카소

　이건 순전히 제 생각인데 뉴욕에서 마티
스와 피카소가 공동 전시회도 몇 번 가진 것으로 보아 둘이 서로를 잘 알게 되
었고, 그러는 중에 서로 최고라 여기며 자연스럽게 라이벌 관계로 굳어진 것이
아닐까 싶네요. 동서고금을 막론하고 가방끈 짧은 사람은 어딘가 모르게 눌리는
듯한 기분이 들게 마련인데 그런 측면에서 피카소가 마티스를 추켜세운 듯한 느
낌도 들고요.

22

추상파는 무슨 뜻이에요?

어떤 그림 작품 앞에서 도통 뭐가 뭔지 모르겠다고 느끼셨다면 그건 보나마나 추상파 그림일 겁니다. 다시 말해 비구상회화일 거라는 거죠. 구상은 그림 속에 알아먹을 수 있는 형상이나 형태가 있는 것이고 비구상은 그런 것이 없죠. 비구상회화를 전문용어로 추상미술^{abstract art, 抽象美術}, 또는 추상회화라고 하는 거죠.

그다지 어렵게 생각할 건 없습니다. 우리가 어렸을 때 담벼락에다 '용식이, 중수 나쁜 놈'이라고 써놓고 그 옆에 용식이나 중수 형상을 낙서하듯 그려놨다고 해보죠. 거기에는 분명 용식이와 중수를 비난할 목적과 의도가 드러나잖아요? 그걸 보는 사람들이 '아, 이건 용식이! 아, 이건 중수!' 하며 그림의 의도를 단박에 알아먹을 수 있잖아요? 그러니까 그건 추상으로 분류되지 않고 구체적인 형상으로 분류된다 해서 구상회화가 되는 겁니다. 그런데 심심해서 무심결에 뾰족한 돌멩이로 담벼락에 아무 의미 없이 찍, 하고 선만 몇 줄 그려놨다면 그건 바로 훌륭한 추상회화가 되는 겁니다.

제가 이런 너절한 얘기를 꺼낸 것은 우리 모두가 미술과 아무 관련 없이 살아온 게 아니라 알게 모르게 추상회화와 구상회화를 구사하면서 살아왔음을 일깨워주기 위해서입니다. 어릴 때 변소 벽면에 무심코 내갈긴 낙서가 바로 구상회화와 추상회화를 오가는 훌륭한 현대미술이었던 거죠. 하하하.

23

그러면 추상파의 대표는 누구인가요?

그 방면으로는 단연 칸딘스키가 유명한데요. 일화도 있죠. 꾸며낸 얘긴지도 모르지만 어느 날 칸딘스키가 그림을 그리다 벽에 내려놓고 나갔다 돌아왔는데 자기 방 벽에 못 보던 멋진 그림이 놓여 있더라는 겁니다. 알고봤더니 자기 그림을 거꾸로 놓고 나간 건데 뒤집힌 그림이 훨씬 더 멋지게 보이더라는 거죠. 믿거나 말거나 그때부터 칸딘스키의 추상미술이 시작됐다는 것 아닙니까?

칸딘스키는 추상미술 쪽의 독보적인 존재로 군림하게 됩니다. **추상미술은 현대미술사에서 일종의 쿠데타였죠.** 눈을 뜨고 눈에 보이는 대로 그리던 기존의 방식에서 마치 눈을 감은 상태에서 보이거나 느껴질 법한 형상들을 미학적으로 엮어서 작품들을 그려나갈 수 있게 됐으니 말입니다. 아주 딴판의 '미학 훈민정음'을 창안해낸 셈이죠. 좀 어렵게 느껴지겠지만 추상회화는 교향곡에서 무수히 펼쳐지는 악기들의 소리를 그림으로 나타낸 것과 흡사하다고 할 수 있습니다.

로스코의 <화이트 센터>

그쪽 방면의 선각자들은 칸딘스키 말고도 아주 많아요. 날카로운 선을 그어 기하학적 그림을 그린 몬드리안이나 물감을 마구 뿌려 그린 잭슨 폴록도 추상미술 이론을 확장해나갔죠. 그 밖에도 자살을 한 마르크 로스코, 또 아실 고키Arshile Gorky, 1904-1948도 유

명하죠. 하지만 제 생각에는 추상파 중에서는 단 한 사람, 칸딘스키만 알아두면 될 거 같네요.

추상미술은 그림 안에 관객이 알아먹을 수 있는 형태가 단 한 구석도 없는 경우가 많습니다. 그래서 처음에는 '아, 이게 뭐야, 도대체 뭘 그린 거야, 무슨 의미인 거야, 아, 재미없어!'라고 여기기 십상입니다. 그러나 참을성 있게 그림을 여러 번 들여다 보면 또 흥미를 느낄 수 있을 겁니다.

칸딘스키 얘기를 좀 더 해주세요.

칸딘스키는 모스크바 대학 법학과 교수를 하다가 그만두고 독일로 가서 미술학교에 입학해 화가로 변신합니다. 미술로 전공을 바꾸고 이런저런 분파의 그림을 배우고 터득해나가다가 여덟 살 아래의 초현대음악 작곡가 청년 쇤베르크를 만납니다. 칸딘스키는 법대 교수 시절 철학자 니체처럼 독일계 바그너의 오페라도 좋아하던 터였죠.

새로 만난 작곡가 쇤베르크는 당시의 음악계를 발칵 뒤집어놓은 인물이었어요. 지금도 마찬가집니다만 음악에는 음의 높낮이 규칙이 있잖습니까? 가장조나 다단조 뭐 이런 거요. 그런 걸 조성이라고 하는데 쇤베르크는 자신의 음악에서 그걸 다 없애버렸습니다. 다 무시해버린 거죠. 장조나 단조의 조성을 무시한 전혀 새로운 음악을 창안해낸 겁니다. 꼬집어 말하자면 추상음악인 셈이죠. 규칙에 따르는 베토벤, 모차르트, 브람스의 음악은 그냥 음악, 그러나 규칙

칸딘스키의 〈구성Ⅵ〉

을 깡그리 무시한 쇤베르크의 음악은 추상음악이란 얘기죠. 그러니 쇤베르크의 음악은 평범한 수준의 일반인이 듣기엔 열 손가락으로 피아노 건반을 눈 감고 마구잡이로 두들겨대는 듯한 소리에 불과할 수 있습니다. 그런 식으로 교향곡을 만들어낸 겁니다. 당연히 음악계가 발칵 뒤집혔죠. 말 그대로 추상음악을 개발한 거니까요.

쇤베르크의 현대음악을 듣고 칸딘스키는 무릎을 탁, 치면서, 무릎인지 이마인지는 정확하지 않습니다만, '그래 이거다, 미술도 이렇게 가는 거다' 하면서 음악을 미술로 이동시키는 작업에 박차를 가하게 되죠. 그렇게 해서 형상이나 형태가 없는 음악을 그림으로 표현해냈어요. 아주 어렵죠. 어려워요. 그런데 그게 바로 추상미술입니다. 그는 정신적인 가치와 색이 전해주는 감정에 관해 아예 『예술에 있어서 정신적인 것에 대하여』라는 저작을 쓰기에 이르죠.

이때쯤 칸딘스키와 비슷한 추상파 화가 폴 클레는 심지어 <A장조 풍경>이라는 음악 전문 용어를 그림으로 표현해내 동료 칸딘스키 교수를 응원하고 나섭니다. 여기에서 동료라고 한 것은 칸딘스키와 클레 모두 독일의 조형학교인 바우하우스Bauhaus의 교수로 재직한 바 있기 때문에 그렇게 표현한 겁니다.

근데 이건 읽어도 안 읽어도 되는 얘기지만 저 조영남한테는 피카소와 비견되는 화가가 또 한 명 있습니다. 줄곧 구상회화만 고집해온 그림쟁이로 인정받는 베르나르 뷔페가 바로 그 사람입니다. 그 뷔페가 어느 날 추상회화를 어떻게 생각하느냐는 날카로운 질문을 받았는데, 그는 빙긋이 웃으며 이렇게 말했어요.

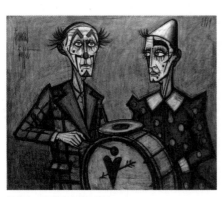

뷔페의 <두 명의 광대와 큰북>

"그림을 잘 그릴 줄 모르는 화가들이 그런 거 하지 않나요?"

　실제로 추상회화에 몸담은 화가들은 정반대로 생각하는데 말입니다. 추상 미술 쪽에서 볼 때 구상회화는 누구나 다 할 수 있고, 자신들은 그보다 차원이 아주 다른 그림을 그려낸다고, 그래서 자기들이 더 미학적이고 철학적이니 함부로 지껄이지 말라고 그러거든요. 누구 말이 맞느냐고요? 낸들 아나요? 싸워라! 싸워라!

24

영남 씨, 저는 몬드리안도 궁금해요. 몬드리안은 어떤 화가인가요?

한마디로 굉장한 화가입니다. 신조형주의, 추상미술의 개척자죠. 추상파에서 칸딘스키와 당당하게 비교되는 아티스트입니다. 그는 형상이 보이는 구상회화에서 형상이 없어지는 추상회화의 과정을 그림으로 아주 쉽게 보여주는 어마어마한 샘플을 손수 만들어낸 장본인입니다. 잎이 무성한 나무 한 그루를 순차적으로 간결한 잎으로 표현함으로써 똑같은 나무 그림을 어떻게 묘사하느냐에 따라 형태 있음과 없음으로 변한다는 것을 그림으로 보여줘버렸습니다. 즉 나무한 그루의 그림을 통해 구상에서 추상으로 변해가는 과정을 그려냈죠. 마치 최고의 마술사가 자신의 가장 고난이도 마술을 관객한테 보여준 것과 흡사합니다.

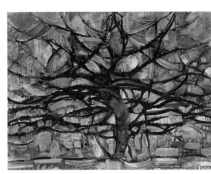

몬드리안의 <회색 나무>　　　　　　　몬드리안의 <꽃 피는 사과나무>

더 추가하자면 칸딘스키나 호안 미로가 온통 곡선을 이용한 추상화를 그렸다면, 몬드리안은 자로 재면서 그린 것 같은 직선, 다시 말해 수평선과 수직선으로 추상화를 그려냈습니다. 우리 한글의 ㄱ, ㄴ 같은 격자무늬를 기본으로 그

사이사이에 색깔을 입힘으로써 기존의 따뜻한 추상화에서 차갑고 냉정한 추상화의 가능성을 밝혀낸 매우 인텔렉추얼 intellectual한 아티스트죠. 획기적으로 스타일을 창안해냈다는 점에서 그렇다는 겁니다.

다양한 사각형 모양의 추상화를 만들어내는 전문가는 꽤 있었죠. 말레비치나 타틀린 Vladimir Evgrafovich Tatlin, 1885-1953 같은 작가들이 그런 사람들이죠.

몬드리안의 <빨강, 파랑, 노랑의 구성>

그러나 몬드리안이 발군으로 뛰어나 보이는 이유는 따로 있습니다. 그는 미술계 안팎에서 온갖 비난과 조롱을 받았습니다. 그의 작품을 두고 '그게 예쁜 싸구려 디자인이지 순수미술이냐'고 비아냥거리는 말들이 들끓었죠. 몬드리안 작품의 기본 골격은 그 어떤 작가의 그림보다 세계 의상디자인 업계에서 상당량 상업적으로 인용되기도 했고 히트를 치기도 했거든요. 세계 패션계의 선각자 이브 생 로랑도 몬드리안의 작품을 인용한 의상을 많이 만들어냈으니까요.

말레비치의 <절대주의 구성>

얼핏 보기에 비슷해 보이는 말레비치나 타틀린을 조롱하는 이들은 별로 없었습니다. 이들은 원래부터 추상계열에 줄곧 빠져 있었기 때문이죠. 하지만 몬드리안은 사방에서 쏟아지는 엄청난 조롱을 이겨냅니다. 어떻게 이겼느냐고요? 오로지 수평선과 수직선만으로, 추상으로 작품을 그려내면서 거기에 교묘하게 화려한 색을 가미해서 구상회화에서 완전히 벗어난 새로운 추상회화 신조형주의를 완성시켰거든요. 그는 구상회화에 추상회화를 결합시켜 자신이 꿈꾼 새로운 그림을 그리는 데 성공을 거뒀죠. 이는 전면적으로 매우 독특한 현대미학의 위업이라고 할 수 있는데 몬드리안이 그걸 달성해낸 겁니다. 그의 성취는 아메리카 대륙을 찾아낸 콜럼버스의 개척 정신과 다를 바 없습니다. 저는 그렇게 봅니다.

25

표현주의파라는 것도 있던데요?

그런 알아먹기 힘든 파가 있죠. 있습니다. 그냥 슬쩍 넘어가려고 했는데, 복잡난해해지겠군요. 아주 애매모호하고 골치 아픈 파입니다. 글쎄 세상에 뭔가 표현을 하지 않는 작품이 어디 있겠습니까. 그런데도 어떤 느낌이나 감정 같은 것들을 또 다른 표현 방식으로 그려내는 작가들의 스타일을 표현주의Expressionismus, 表現主義라고 추가적으로 부르게 됐지요. 가령 샤갈이나 뭉크의 아주 독창적인 그림이 표현주의의 대표적인 사례입니다.

좀 더 설명을 하자면 **눈에 보이지 않는 심리적 공포나 불안감 플러스 극도의 기쁨이나 슬픔 등을 그림에 표현해내는 스타일을 말합니다.** 작가들이 그려낸 의식이나 무의식 그리고 잠재의식 같은 것을 관객 입장에서 미리 염두에 둬야 하니까 애초에 알아먹기 고약한 분파지요.

그런데도 표현주의는 현대미술에서 빼놓을 수 없는 매우 중요한 분파입니다. 꼭 알아둬야 한다는 뜻입니다. 저더러 터놓고 설명해보라고 한다면 저는 현대미술의 여러 경향 중에서 표현주의가 가장 설명하기 까다롭다고 대답하겠습니다. 오죽하면 제가 이렇게 말하고 싶을 정도겠습니까.

"여러분! 이런 미술 분파를 몰라도 현대미술을 이해하는 데 아무 지장 없습니다. 그냥 모르는 척 지나가세요."

이렇게 말하고 싶을 정도로 까다롭다는 겁니다. 거듭 말하지만 글쎄 이 세상

키르히너의 <다리파 화가들>

에 나온 그림 중에 뭔가를 표현하지 않은 그림이 어디 있다고 굳이 표현주의라고 따로 지정해서 부르는지 저도 잘 모르겠습니다. 근데 여하튼 표현주의를 모르고선 현대미술을 얘기할 수 없을 만큼 중요한 분파니까 가능한 만큼만 얘기해봅시다.

표현주의 분파는 주로 독일 중심의 유럽 쪽에서 본격화됩니다. 그간 그려온 자연 중심의 인상파나 색채 중심의 야수파 그리고 도식적인 입체파 등등으로는 감정과 감각을 제대로 표현해내는 데 한계가 있다, 그러니 모름지기 그림에는 작가의 감정이 포함되어야 한다는 식의 미학 정신에서 출발합니다. 독일계의 키르히너, 마케August Macke, 1887-1914, 놀데Emil Nolde, 1867-1956, 코코슈카Oskar Kokoschka, 1886-1980 등 아주 서먹하고 어색하고 낯선 이름들이 이 분파에서 주로 등장합니다.

익숙한 이름이 하나 있긴 하군요. 여기에서 노르웨이 출신의 작가 뭉크를 예로 들면 그래도 얼추 이해가 될 겁니다. <절규>라는 유명한 작품 아시죠? 표현주의의 대표작 중 하나가 바로 그겁니다. 그림을 보면 저절로 정신이 번쩍 들지 않나요?

문제는 이런 표현주의 분파가 현대미술을 핵심 정점으로 이끌어간다는 겁니다. 표현주의는 고약한 히틀러의 나치로부터 퇴폐미술로 낙인 찍혀 상당한 박해를 받았습니다. 하긴 나치가 반대한 게 표현주의만은 아니죠. 뭔가 실험적이고 어렵게 보이는 그림은 다 탄압을 했으니까요. 그래도 꿋꿋하게 살아남습니다. 살아남기만 한 게 아닙니다. 표현주의는 각종 풍파를 도도히 견디어내더니 추상표현주의를 불러옵니다. 액션 페인팅의 잭슨 폴록과 색면파의 대가 로스코

가 추상표현주의의 대표 선수로 등장하더니 자유분방의 대가 빌럼 데 쿠닝이 득세하고 이 글을 쓰는 저 조영남이 극도로 존경하는 위트와 재치의 필립 거스턴Philip Guston, 1913-1980이 대세로 활약하면서 표현주의파의 뒤를 이은 추상표현주의 분파는 현대미술의 최절정기를 호화찬란하게 이루어가죠. 예? 절더러 뭘 표현해서 그렸냐고요? 저야 뭐 허접한 거.

쿠닝의 <여인1>

허접한 거 뭐요?

초가집 같은 거요.

또 뭐요?

태극기 같은 거요.

태극기를 어떻게 했는데요?

태극기의 형태를 분해하는 표현 방식을 써봤죠. 됐어요. 다음 질문으로 넘어가요.

26

뭉크는 왜 그렇게 유명한 거예요?

뭉크 하면 <절규>잖아요? 아주 유니크한 그림이죠. 남자인지 여자인지 구분도 할 수 없는 사람이 강인지 바다인지 구별도 잘 안 되는 생뚱맞은 장소의 다리 위에서 황혼녘에 양손으로 얼굴을 부여잡고 입이 찢어져라 괴성을 지르는 듯한 그림을 보신 적 있죠? 뭉크가 직접 그림에 대해 설명한 내용 중 이런 대목이 나옵니다.

"친구들은 계속 걸어갔지만 나는 공포에 떨며 그 자리에 멈춰 섰다. 그리고 가늠할 수 없이 엄청난, 영원히 끝나지 않을 것 같은 절규가 자연 속을 헤집고 지나가는 것처럼 느껴졌다."

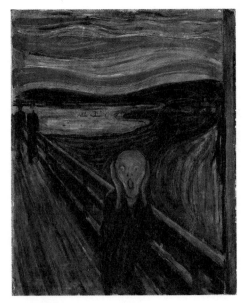

그런 순간을 포착해서 그렸다는 애긴데 뭉크는 같은 소재로 네 점인가를 더 그려놓습니다. 근데 이 공포를 담은 그림이 세계적인 작품으로 우뚝 섭니다. 이런 걸 요즘은 글로벌 아이콘이라 칭하죠. 글로벌 아이콘은 세상 누구나 다 알고 좋아하

뭉크의 <절규>

고 공감한다는 의미인데 그림 중에는 다 빈치의 <모나리자>나 밀레의 <만종>이나 반 고흐의 <별이 빛나는 밤>도 빼놓을 수 없죠. <만종>은 <저녁 기도>라고도 하는데 저 조영남도 같은 제목의 그림을 그려놓은 게 있을 정도입니다.

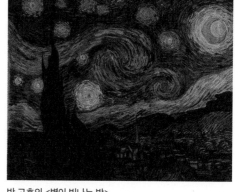

반 고흐의 <별이 빛나는 밤>

　왜 <절규>가 유명해졌을까. 대답은 간단합니다. **이 그림은 얼핏 괴이해 보이지만 실상은 매우 보편적입니다. 바로 그 보편성 때문에 <절규>는 유명해진 겁니다.** 무슨 뜻이냐. 누구나 다 쉽게 이해하고 공감한다는 의미죠. 현대를 사는 사람이면 너나할 것 없이 외로움이나 소외감을 느낍니다. 그렇기 때문에 기회와 장소만 있으면 화풀이 삼아 느닷없이 꽥, 소리를 치고 싶어지죠. 뭉크는 바로 그런 우리의 형편을 만화풍이 아닌 순수회화풍으로 절묘하게 표현해 말 그대로 표현주의 회화의 대표적인 그림을 탄생시킨 거죠.

조영남의 <저녁 기도>

　뭉크의 어머니는 그가 다섯 살 때 폐결핵으로 죽고 누나도 같은 병으로 일찍 죽었다는군요. 게다가 여동생은 정신질환에 걸리고 남동생은 결혼식을 올리나 싶더니 얼마 안 가 세상을 뜹니다. 본인도 썩 건강한 편은 못 되었다니

본인은 물론 가족들의 불행을 통해 여러 가지 직접적이고 특이한 경험을 했을 겁니다. 그런 고난과 어려움을 응축시켜 <절규>라는 최상의 예술품을 탄생시킨 셈이죠. 고난이 만들어낸 예술이라고 할 수 있겠네요.

그렇다면 저 같은 자칭 예술가는 애당초 글러먹었습니다. 왜냐고요? 저 스스로 생각해봐도 일류호텔 못지않은 멋진 집, 고급 승용차를 두고 태평스럽고 안락하게만 살고 있으니 저 같은 사람에게서 개뿔 무슨 대단한 그림을 기대할 수 있겠습니까! 뭉크의 <절규>처럼 보는 사람의 가슴을 뭉클하게 만드는 그림을 무슨 재주로 그려낸다는 겁니까! 아! 한숨만 나옵니다.

27

영남 씨. 앞에서 살짝 이야기한 추상표현주의는 또 뭡니까?

간단하게 설명하면 추상abstraction과 표현expression을 섞어버린 분파지요. 참 애매하게 들리지요. 까다롭습니다. 왜 추상표현주의라는 분파가 생겨났느냐. 그 실마리를 풀어내기 위해서 먼저 알아둬야 할 것은 **모든 추상주의 그림에는 반드시 무엇을 표현하겠다는 의지가 섞여 있다는 겁니다.** 그런 의지가 없으면 정신 나간 사람이나 넋 빠진 사람의 의미 없는 행위가 되겠죠. 가령 캔버스에 아무것도 안 그린 그림이 있습니다. 제목은 <무제>입니다. 이게 무슨 그림이냐, 무슨 뜻이냐 묻습니다. 작가가 머뭇머뭇 대답합니다.

"우리 삶이 공허하고 백지처럼 아무것도 아니라는 걸 표현해본 겁니다."

여기에서 작가가 방금 말한 '표현'이라는 표현이 매우 중요합니다. 실제로 그렇지요. 삶의 공허함을 무슨 재주로 어떻게 그려냅니까. 그냥 아무것도 안 그리는 것이 최상이죠. 그런데 아무것도 안 그린 그림을 놓고 스스로 공허함, 텅 빈 것 같은 느낌을 그대로 표현해냈다는 것 아닙니까. 여기서 뭘 어쩌겠습니까. 결과적으로 완벽한 추상표현주의 그림이 완성되는 겁니다. 결국 이런 건 코귀입걸이인 셈입니다. 코에 걸면 코걸이, 귀에 걸면 귀걸이, 입술에 걸면 입술걸이.

28

그럼 추상표현주의 계통에서 유명한 화가는 누가 있나요?

극명하게 대비되는 뉴욕 쪽의 두 작가가 있습니다. 이건 그냥 저만의 의견입니다. 그러나 이건 아주 중요한 대목입니다. 한 사람은 물감을 뿌려서 그림을 만든 폴록이고, 또 한 사람은 물감을 짓눌러 비벼서 그림을 만든 로스코입니다. 왜 폴록을 로스코보다 먼저 거론했느냐? 저 아닌 다른 유명 비평가들이 폴록을 추상표현주의에 더 가깝다고 우겨대는 경향이 있어 그런 겁니다. 그럴 만도 하죠.

폴록과 로스코는 어떤 다른 점이 있나요?

물감을 붓으로 칠해 뭉그러뜨리는 식의 로스코의 그림은 이전부터 쭉 그렇게 해온, 일종의 재래식 표현에 가깝죠. 지금도 우리 대부분은 그림 하면 붓으로 물감을 칠하는 행위로 알고 있잖아요? 많이들 그렇게 생각하죠. 로스코는 나름 새롭기는 했지만 그런 전통 방식의 토대 위에 있었거든요.

이에 비해 폴록은 총체적으로 달랐어요. 붓은 아예 꺼내 들지도 않고 밑그림도 없이 물감을 그냥 위에서 아래로 여러

자신의 그림 앞에 선 로스코

번 분산시키듯 뿌려댄 걸로 그림을 만들었어요. 물감을 뿌려 미학적 형상을 만들어낸 겁니다. 붓 없이 물감을 마구 뿌려 그림을 그린다. 이건 정말 엄청난 변혁이죠. 가히 미술사를 뒤엎는 혁명적 거사였어요. 물론 미술 혁명이라면 단연 뒤샹이죠. 뒤샹은 붓이고 뭐고 칠이고 뭐고 캔버스고 뭐고

물감을 뿌리는 폴록

물감이고 뭐고 단지 공장에서 생산한 남성 소변기에 작가 사인만 남기면 훌륭한 작품이 된다고 역설하지 않았습니까? 하지만, 그보다는 강도가 약간 덜해 보이긴 하지만, 그래도 붓 없이 그냥 물감을 뿌려서 그림을 그린다는 폴록의 발상도 엄청난 혁명인 셈이죠. 그 결과 폴록은 추상표현주의의 거두로 올라섭니다.

물감을 뿌리거나 칠하거나 저 같은 얼치기 화가한테는 사실상 엎어뜨리나 메치나 엇비슷한 미학 작품처럼 보이긴 합니다. 하여튼 그렇게 해서 폴록과 로스코는 현대미술의 역사에서 훈장이나 타이틀 같은 걸 달게 되었죠. 폴록은 액션페인팅이라는 훈장, 로스코는 색면파·색면추상이라는 훈장을 거머쥔 겁니다. 그런데 폴록이냐 로스코냐 따지는 건 마치 존 레논이냐 폴 매커트니냐, 송대관이냐 태진아냐를 따지는 것과 흡사합니다. 구별하기가 깝깝하죠.

제가 어느 쪽에 가깝냐고요? 저는 그냥 색면추상과 추상표현 사이에서 얼굴에 팝아트파의 가면을 쓰고 이리 기웃 저리 기웃 서성대는 얼치기 '꼴새'입니다. 헤헤.

29

입체파는 어떤 파예요?

헉!

아니, 왜 그러세요?

왜 그러냐고요? 질문이 입체적으로 들어와 코도 막히고 눈도 막히고 귀도 막혀오고 숨도 막혀오는 듯해서 그럽니다.

그럼 대표적인 작가부터 설명해보세요.

입체파 하면 피카소지요. 사실은 크게 어렵진 않아요. 입체파, 입체주의Cubisme, 立體主義란 그림을 입체적으로 그린다는 건데 가령 컵을 그린다면 우리 눈에는 보거나 들고 있는 그 컵의 딱 한 면만 보이잖아요? 근데 피카소는 컵의 옆모습인 직사각형과 손잡이만 그려낸 게 아니라 위에서 내려다본 원형과 보이지 않는 밑바닥 원형까지 그려냈고 손잡이도 위아래 각도로 그려냈던 거죠. 사람의 얼굴을 그릴 때도 정면부터 옆모습, 뒷모습까지 왕창 그려 붙였죠. 가령 얼굴을 그릴 때 앞에서 보이는 눈, 코, 입, 귀를 그리는 것에서 멈추지 않고 앞에서 보이지 않는 뒤통수도 그려 붙였다는 이야기입니다. 말 그대로 입체적 그림 방식을 만들어낸 겁니다.

피카소가 최초로 그런 걸 생각해냈나요?

꼭 그런 것 같지는 않아요. 제 나름대로 공부한 바에 의하면 입체파 형식은 피카소보다 40여 년 선배 되는 세잔에서 비롯되었다고 답변하는 게 더 멋져 보여요.

1911년경 피카소의 스튜디오에서 비슷한 포즈로 사진을 찍은 브라크(왼쪽)와 피카소(오른쪽).

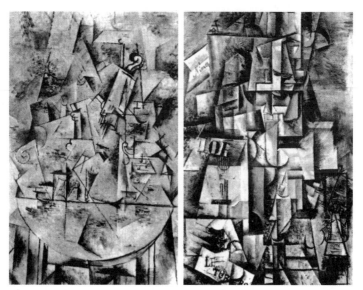

누구 그림인지 구분이 잘 안 되는 브라크의 <작은 원탁>(왼쪽)과 피카소의 <투우 팬>(오른쪽).

조영남의 <JEJUS CUBISM>

세잔은 모든 그림을 입체적 방식으로 널찍하게 붓놀림을 했거든요. 뒤를 이어 피카소는 그의 절친 브라크와 함께 27세 청년 시절부터 입체적 방식의 그림을 왕창 그려보기로 의기투합을 합니다. 약 3년 가까이 믿어지지 않을 만큼의 '따로 또 같이' 식 협동작업을 한 끝에 전문가가 봐도 어떤 게 누구의 그림인지 헷갈릴 만큼 많은 양의 입체파적 작품을 남깁니다. 제가 독학으로 미술 공부를 하면서 미술사를 통틀어 가장 놀랍고 신비한 사건으로 여겨질 만큼 이들의 동업자 관계는 독특했죠.

입체적 그림에 대한 이들의 생각은 매우 확고부동했습니다. 어떤 자연현상이나 그림의 대상은 원뿔이나 원기둥 따위의 심플하고 기하학적인 모양으로 축소, 대체시켜 평면 위에 담을 수 있다는 기본정신에서 출발한 겁니다.

왜 그렇게 됐는지는 모르겠지만 저 조영남의 팝아트적 작품들은 대부분 입체파적 방식으로 채워져 있답니다. 왠지 지성적으로 느껴지는 것 같아 그런 거예요. 그림을 단지 지성적으로 보이기 위해 교묘히 입체파적으로 힐끔힐끔 흉내를 낸다는 건 사실 비열한 짓이죠. 쩝쩝.

30

초현실파는 또 뭐죠?

몇 년 전 서울 남대문시장 입구 근처 신세계백화점 건물 벽에 희한한 선전물이 걸렸던 것을 기억하세요? 중절모와 우산을 쓴 수십 명의 폼 나는 신사들이 공중에 붕 뜬 그림이었는데요. 유명한 초현실파 화가 르네 마그리트의 중요 작품 중 하나인 <겨울비>였어요. 바로 그런 그림이 초현실파적 그림이랍니다.

현실을 넘어 고정된 형식 따위가 없는 모순된 형상들을 그림으로 그려낸 걸 초현실파, 또는 초현실주의surrealism, 超現實主義라고 이해하면 될 겁니다. 초현실파들은 정신세계를 극대화시키기 위해 최면술도 써먹고 독한 약물도 복용하고 무당 뺨치는 해괴무쌍한 전시도 시도해보고 그랬죠.

초현실주의의 든든한 기둥이 있습니다. 바로 화가이자 시인이자 미술비평가인 앙드레 브르통André Breton, 1896-1966입니다. 그는 심리학의 대가 프로이트의 꿈과

마그리트의 <겨울비>

무의식 개념에 뿌리를 둔 알쏭달쏭한 작품들을 만들어냈죠. 초현실주의파에는 몽환적인 그림으로 유명한 미로도 있고요, 이게 과연 미술인가 싶을 정도로 복잡한 기계 형상을 순수미술이라 우기며 그려냈던 프랜시스 피카비아도 있죠. 그리고 우스꽝스럽

게 콧수염을 말아 올리고 자신이 피카소
보다 훨씬 그림을 잘 그린다고 큰소리 뻥
뻥 치며 엿가락처럼 축 늘어진 시계를 그
려내고 그걸 조각으로 만들어낸 재주꾼
달리가 바로 초현실파의 행동대장 역을
맡았죠.

피카비아의 <291 잡지 ; 표지, 바로 여기 스티클
리츠, 믿음과 사랑(뉴욕)>

또 더 추가할 얘기는 없나요?

왜요. 또 있죠. 초현실파에는 특별히
밑줄 치면서 봐야 하는 두 명의 화가가
있는데 그들은 키리코와 앞에서 말한 마
그리트입니다. 둘 다 얼핏 보면 엇비슷해
보이기 때문이죠. 이때 만약 두 화가의 그
림이 선명하게 구분되어 귀하의 눈에 들어온다 싶으면 귀하는 현대미술 공부를
거의 끝낸 거나 마찬가지입니다.

키리코의 <사랑의 노래>

조르조 데 키리코는 이탈리아 출신이
고, 르네 마그리트는 열 살 젊은 벨기에 출
신입니다. 키리코의 그림은 말도 안 되는
대상들을 버젓이 섞어서 표현해내는 것으
로 유명합니다. 보는 사람을 모순의 구덩이
에 밀어넣는 격이죠. 고전 건물과 생뚱맞
은 부엌의 고무장갑처럼 같이 배치하기에
는 터무니없는 소재를 결합시켜 황당하지
만 한편으론 이지적으로 보이게 하고, 마그
리트는 나팔통에서 불길이 치솟고 발과 장

화가 일치하는 형상의 몽환적 그림을 만든다는 게 특징이지만요.

이 글을 쓰고 있는 저는 달리의 화려한 초현실적 그림보다 키리코와 마그리트의 그림을 훨씬 더 좋아한다는 걸 알리고 싶은데, 음…… 그건 물론 각자 취향 문제일 따름이죠.

4장. 개념미술은 뭐고 팝아트는 또 뭐야?

31. 영남 씨, 초현실파 화가로 언급한 이들 중에 들어본 이름은 달리밖에 없어요. 살바도르 달리는 어떤 사람인가요?

32. 영남 씨, 다다이즘이라는 말을 들어본 적이 있는데요. 그게 무슨 의미인가요?

33. 영남 씨. 개념미술은 어떤 미술이에요?

34. 영남 씨! 이제까지 분파 얘기를 많이 했는데요. 그럼 어떤 분파에 속한 화가들은 꼭 그 분파의 그림만 그렸나요?

35. 현대미술을 공부할 때 꼭 알아둬야 하는 인물은 누구인가요?

36. 영남 씨, 그럼 팝아트는 뭐가요?

37. 팝아트의 선두주자는 누구입니까?

38. 영남 씨, 그런데 앤디 워홀은 왜 그렇게 유명하고, 그의 그림은 왜 그렇게 비싼 거예요?

39. 영남 씨. 팝아트의 대표 선수라고 할 수 있는 앤디 워홀은 콜라 병이나 수프 깡통 같은 걸 소재로 삼았잖아요? 영남 씨가 그림 속으로 끌어들인 소재로는 무엇이 있나요?

40. 그런데 영남 씨는 화투 그리는 화가로 알려졌는데 어떻게 생각하세요?

31

영남 씨, 초현실파 화가로 언급한 이들 중에 들어본 이름은 달리밖에 없어요. 살바도르 달리는 어떤 사람인가요?

달리는 아주 묘하고 복잡다단한 사람입니다. 보통의 아티스트들이 한두 가지의 면모를 드러낸다 치면 달리는 20여 가지의 면모가 드러나는 인물입니다. 우리의 이중섭, 박수근 그리고 스페인의 위대한 건축가 가우디 같은 소박한 정신의 아티스트에 비해 달리는 정반대로 아티스트 티를 내고 온갖 과시를 해대고 억지 쇼를 펼치고 명예와 돈을 대놓고 밝히죠. 그런데 다른 한편으로 여성 관계에선 지고지순의 면모를 보이는 등 도무지 종잡을 수 없는 사람입니다.

달리

달리는 매우 특이한 존재로 현대미술사에 군림합니다. 그림 그리는 재능은 엄청났죠. 똑같은 스페인 출신의 피카소에 비교될 만큼 그림 솜씨는 탁월하지만 자신의 재능을 지나치게 과장해서 과시하는 듯한 태도에 오히려 미술사적으로 크게 대우를 못 받는 처지가 된 것처럼 보입니다. 1920년 그가 16세 때 쓴 수첩에는 나는 천재로 군림할 것이다, 그래서 세상이 나를 숭배할 것이라는 말이 적혀 있습니다. 어려서부터 과대망상증 비슷한 게 있었다는 뜻이죠.

그래서 천재가 되었나요?

글쎄 제 생각인데 천재 흉내는 원 없이 해댄 것 같고요. 그보다는 천재적 광대였던 건 틀림없어 보입니다. 벌써 외관상 화려한 옷차림에 요상한 지팡이를 짚고 쌍콧수염까지 다듬어 올렸으니 말입니다. 보통 콧수염을 양쪽으로 한 번씩 말아 올리는데 달리는 한편에 위아래로 두 번씩 총 네 개의 콧수염을 쌍으로 길러 올린 적이 있으니까 그 자체가 예술로서 충분했죠. 본인은 천재라서 그랬을지 몰라도 많은 사람이 속으로는 '또라이'라고 치부했겠죠.

그러나 1929년 스물다섯 청년 달리가 프랑스의 시인 폴 엘뤼아르 Paul Éluard, 1895-1952의 부인이자 열 살 연상의 그 유명한 갈라를 평생 동반자로 만나면서 그의 삶은 새로운 의미를 갖게 됩니다. 몸속에 머물러 있던 것으로 알려진 꿈속의 악마도 퇴치할 수 있었고 그의 고질적인 광기도 치유되는 것처럼 보였으니까요. 그는 갈라의 영향으로 가톨릭 교인으로 변모하면서 질서를 인정하고 현실의 조건들을 이해하게 된답니다.

달리가 47세 때 그린 <십자가 성 요한의 그리스도>는 누가 봐도 현대미술사에 최정점을 찍는 그림입니다. 누구도 감히 흉내낼 수 없는 구도로 십자가에 매달린 성자를 위에서 아래로 내려다보는 듯한 형상의 그림은 말 그대로 명화 중의 명화죠.

그런데 참 이상하게도 제가 가지고 있는 『세상에서 가장 비싼 그림』이라는 두꺼운 책에는 달리의 작품이 단 한 점도 들어 있지 않습니다. 이걸 어떻게 이해해야 하나 무척 곤혹스럽습니다. 교훈은 하나 얻었죠. 제 자신의 입으로 천재라고 말하면서 실제로 돈과 명예만 죽어라 밝히면 후대에 결코 존경을 못 받게 된다는 거 말입니다. 그러고보니 이건 남 얘기가 결코 아니군요. 아! 부끄럽네요.

32

영남 씨, 다다이즘이라는 말을 들어본 적이 있는데요. 그게 무슨 의미인가요?

가가이즘, 나나이즘, 그 다음이 다다이즘이 아니라서 다행입니다. 아재 개그! 다다이즘dadaism을 설명하기 전에 먼저 국어 자율학습 시간부터 가져야겠네요.

믿어질지 모르겠지만 인간이 구사하는 그러니까 구사할 수 있는 기능 중에는 언어가 제일 우위에 있죠. 언어가 중요하다는 건 성경책 제일 앞부분에 기재되어 있을 정도니까요. 창조주가 세상을 만들 때 말을 통해서 창조했죠. 인간 존재의 최초 지점에 언어가 있었다는 얘깁니다. 언어는 우리가 매일 밥을 먹는 것만큼이나 중요하죠. 언어는 문학, 철학과도 직결이 됩니다. 그래서 예술가들은 생리적으로 언어를 무시할 수 없고 오히려 언어를 또 다른 미학적 행위 혹은 놀이로 취급하는 경우가 허다합니다. 언어 자체를 종종 회화의 소재로 삼기도 하고요. 거의 모든 아티스트는 언어의 달인이라고 해도 과언은 아닙니다. 다다의 의미를 묻는 건 별로 의미가 없어요. 그냥 가가 나나 다다라는 식으로 큰 의미없이 말을 붙인 거니까요. 일종의 언어 놀이라고도 할 수 있겠네요. 이 책도 그런 놀이 중 하나일 수 있겠군요.

다다이즘은 그럼 언어 놀음일 뿐인가요?

아니죠. 그 폭과 깊이는 엄청 넓고 깊어요. 다다는 현대미술에서 인상파, 입체파에 버금가는 또 하나의 중요한 경향인데요. **다다**DADA**는 그 어휘나 단어 자체만으로도 충분히 현대미술의 역할을 한다고 볼 수 있죠. 워낙 다다라는 이름 자체가 재미있으니까요.**

다다의 뜻은 뭔가요?

다다를 굳이 뜻으로 풀이하자면 여러 가지가 있다는데요. 프랑스어로는 목마木馬를 뜻하고, 독일어로는 작별인사, 루마니아어로는 '그래, 예스'라는 뜻이라는군요. 하지만 다다의 뜻을 굳이 알려고 애쓸 필요는 없어요. 뜻이 없는 게 뜻이라고나 할까요. 그 뜻보다는 어린아이 옹알이하는 듯한 소리 자체가 더 중요하고 멋지게 느껴지는 어휘랍니다.

일종의 집단운동인 다다의 핵심 정신은 매우 간단합니다. 한 마디로 총체적 자유를 향한 저항이에요. 기존의 서구 문명과 예술 체제를 아울러 몽땅 모든 것에 다 저항하는 게 다다의 정신입니다. 모든 것에 저항해보겠다고 온갖 행위를 벌이면서 어린아이처럼 떠들고 경중경중 뛰고 난리를 죽이는 거죠. 모든 예술과 문화를 어른들이 망쳤고 어른들은 모두 거짓말쟁이이니 진정한 예술가라면 어린아이가 되어야 한다는 주장도 펼치면서요.

다다를 얘기할 때는 스위스 취리히에 있던 카바레 볼테르Cabaret Voltaire를 빼놓을 수 없죠. 카바레 볼테르는 제가 젊을 때 다녔던, 당시 팝음악의 집합소였던 음악감상실 세시봉과 아주 비슷한 장소죠. 참고로 이 카바레의 이름이 된 볼테르는 해학과 풍자적 글의 대가이며 프랑스가 자랑하는 전설적인 인본계몽주의자입니다. 그의 계몽 정신이 그 유명한 프랑스 시민혁명을 유도해냈다는 평이 있을 정도니까요.

카바레 볼테르 출신의 작가들은 많습니다. 휴고 발, 트리스탄 차라Tristan Tzara, 1896-1963 등등이 있고 칸딘스키나 클레, 키리코 등도 왔

휴고 발의 <카라반>

슈비터스의 <메르츠바우>

다 갔다 했죠.

거기에서 실제 작품으로 승부를 내면서 제일 이름을 떨친 다다의 아티스트로는 쿠르트 슈비터스를 꼽고 싶군요. 제가 개인적으로 매우 높게 보는 작가입니다. 한마디로 쓰레기 작가죠. 온갖 쓰레기를 이리저리 배열해서 거기에 색을 가미해 작품을 만들곤 했죠. 이것저것 구겨넣어 거대한 동굴집채로 만든 <메르츠바우>Merzbau가 그의 작품 중에서는 제일 유명합니다.

웬 쓰레기죠?

쓰레기야말로 당대의 모든 현상을 가장 명확하게 보여준다는 겁니다. 거기에다가 쓰레기들이 종류가 많을 거 아니에요? 그것들을 모아놓으면 뭐가 나올지 모르니까 그거 자체가 또 대단한 거죠. 다다파는 아트 포베라파와 사촌 관계라 해도 무방하답니다.

다다는 한때 유행으로 끝이 났나요?

그렇지 않아요. 다다 정신의 여운은 매우 깁니다. 다다 정신은 백남준, 오노 요코, 요셉 보이스 등등이 멤버였던 플럭서스Fluxus로도 이어졌죠. 초현실주의에도 영향을 미쳤고요. 그 절정은 뒤샹의 작품 <샘>이라고 볼 수도 있겠네요. 물론 그 유명한 미국의 히피 정신도 다다에서 이어졌다고 할 수 있습니다.

다다의 여운이 얼마나 긴지는 극동의 작은 나라 서울이라는 도시에 있던, 카

바레 볼테르가 아닌 카바레 세시봉 출신의 대중음악 가수에게까지 영향을 미친 걸 보면 알 수 있죠. 본업이 가수인 그를 과격한 현대미술 애호가로 돌변시켰을 정도니까 말입니다.

그래서 영남 씨의 세시봉 그룹 멤버들은 다다의 흉내를 냈나요?

그럼요. 우리가 세시봉에서 놀고 먹고 떠들고 잠자고 그랬던 게 돌아보면 다 다다적 행동이었죠. 참고로 우리 세시봉 멤버들이 낄낄거리며 해댔던 다다적 언어 놀이 중에는 '모순에 어긋난다'가 있고 '트러블과 프로블럼'의 합성어인 '노트 러블럼'이 있습니다. 꽤 재밌죠? 낄낄낄.

33

영남 씨, 개념미술은 어떤 미술이에요?

드디어 현대미술의 핵심에 돌입하는 느낌이 드네요. 따지고 보면 현대미술 중에서 개념미술Conceptual Art이 아닌 작품은 하나도 없죠. 모든 현대미술은 사실상 개념미술에 속합니다. 영어로 컨셉트 아트 혹은 컨셉추얼 아트는 작품을 만들 때 모종의 개념을 가지고 만든다는 뜻입니다.

평범한 풍경화나 인물화 혹은 정물화를 그릴 때에도 개념이 존재하기는 하죠. '이 그림은 풍경화'라는 보편적 개념 말입니다. 쭉 그렇게 보편적인 개념으로 그림을 그려오다가 세계 미술계의 판도를 둘러엎는 전혀 딴판의 혁명적 사건이 일어납니다. 바로 뒤샹의 소변기 사건이죠. 그 순간 미술의 개념 자체는 왕창 바뀌게 된 겁니다. **'꼭 물감과 붓으로 그려내는 것만이 미술이 아니다. 구상, 생각, 발상의 실천이 곧 미술이다.'** 이거죠. 다시 말해 대량 생산품인 남자 소변기가 그 자체로도 예술 혹은 미술이 된다는 발상. 글쎄 그런 생각을 누가 감히 할 수 있었겠어요. 그런 생판 다른 생각을 세상에 알린 사람이 개념미술의 선각자 뒤샹입니다.

개념미술은 미술 역사를 통틀어 가장 고약한 분야입니다. 누구나 기대하는 미술의 아름다움과는 아무런 관계도 없죠. 조각 형태의 멋스러움도 전혀 없고 오히려 오물 냄새가 스멀스멀 올라올 것 같은 남성 소변기를 예술이라고 주장했으니 예전의 보통 미술 수준에 머물러 있던 사람들한테는 얼마나 어이없는 영역의 확대이겠습니까. 게다가 사람들이 '그럼 이 세상 모든 사물들이 몽땅 예술이라는 거냐'고 항의하자 또다른 개념미술의 옹호자 솔 르위트Sol Lewitt, 1928- 라는 예술가는 슬쩍 '아무거나 다 개념미술이 되는 것은 아니고 개념이 뚜렷해야 훌륭

한 개념미술이 된다'고 미술지에 발표했죠. 미술이냐 아니냐 온갖 시끄러운 잡음이 들끓었지만 그런 복잡한 사정에도 불구하고 오늘날 미술사에는 엄연히 뒤샹의 <샘>이라는 제목의 남성 소변기가 위대한 혁명이었다고 기록되어 있습니다. 미술의 달라진 개념에 대해 아주 단단하게 쐐기를 박아놓은 거죠.

자! 이제 현대미술을 이해하려면 우리는 뚜렷한 개념을 찾아나서야 합니다. 개념이야말로 현대미술의 결정적 요인이 되었으니까 당연한 일 아니겠습니까?

개념은 어디서 어떻게 생기나요? 어떻게 찾을 수 있나요?

개념은 어디에 숨어 있느냐. 책상 밑에도 숨어 있고 각종 서랍에도 숨어 있습니다. 도처에서 발견된다는 의미죠. 현대미술의 개념이 언제 생겼느냐. 뒤샹의 남성 소변기가 1917년에 등장했으니까 꼭 103년 됐네요. 저는 개념 찾아 삼만 리를 떠돌다 겨우 화투짝을 소재로 삼는 개념미술 추종 짓거리를 해오고 있는데 저는 이 날 이때까지도 남성 소변기를 능가하는 개념 작품은 아직 못 찾아낸 것 같아 '개념 구함'이라는 팻말이라도 내다 걸어야 할까 봅니다. 다음 전시를 위해서 말이에요. 자! 개념 가진 사람 연락 주세요. 찰칵, 철컥, 짤짝, 엿장수 가위질 소리였습니다.

34

영남 씨! 이제까지 분파 얘기를 많이 했는데요. 그럼 어떤 분파에 속한 화가들은 꼭 그 분파의 그림만 그렸나요?

아니죠. 당연히 아니죠. 피카소가 입체파적인 그림만 그렸느냐는 질문 같은데 그건 아니죠. 천만에 만만에 아니죠. 질문 참 잘했네요. 현대미술의 분파 분류 작업은 대부분 작가의 작품을 놓고 한참 후에 전시회를 연다던가 작품 발표 전후로 비평가 혹은 평론가들이 자기들 편리를 위해, 혹은 관람객 편리를 위해, 거창하게 말하자면 일반 미술사를 위해 분류 작업을 해놓은 겁니다.

피카소만 해도 입체파를 비롯해서 있는 파 없는 파를 다 섭렵한 화가죠. 반 고흐도 분파 방면에서는 애매모호합니다. 인상파 같기도 하고 야수파 같기도 하고 또 표현주의파 같기도 하죠. 고갱도 마찬가지입니다. 그뿐만이 아니에요. 모딜리아니, 뭉크, 클림트, 실레 같은 작가들을 어디 어느 파에 분류해야 할지 몰라 절절 매는 형편이지요. 왜냐면 이 파 같기도 하고 저 파 같기도 하거든요. 그래서 평하는 사람마다 다 다르게 분류할 수밖에 없죠. 물론 로스코나 폴록처럼 어떤 분파의 대표성을 가진 화가들도 있죠. 로스코를 떠올리면 색면파가 연상되고 폴록은 자동으로 액션 페인팅이 떠오르죠. 하지만 이들도 정확하게 하나의 분파 안에 가두기는 어렵죠.

미술의 경우 다른 분야보다 분파를 구분하는 게 아주 심하게 까다로운 편입니다. 그건 마치 조영남이라는 일반 가수가 팝송파 가수로 분류됐다고 해서 꼭 <제비>나 <딜라일라> 같은 외국계 팝송만 부르는 게 아닌 것과 같습니다. 그때그때 형편에 따라 가곡이나 오페라 아리아도 부

르고 어떤 때는 민요나 타령이나 종교적 성가나 느닷없이 트로트도 불러젖힐 때가 있는 것처럼 왔다 갔다 하는 거죠. 화가의 경우도 다를 바 없습니다. 보통 서너 개의 분파에 얽혀 있는 경우가 대부분이죠. 통상적으로 화가가 죽은 다음에 무슨 파 무슨 파로 분류되는 경우가 많은데 제 생각에 지금도 무덤 속에서 이렇게 저한테 소리치는 화가가 많을 겁니다.

"야! 조영남, 네가 뭘 안다고 내가 무슨 파에 속한다고 그래? 난 파가 없었어, 인마! 난 파를 싫어했단 말이야. 라면에 파도 안 썰어넣고 그냥 먹었단 말이야!"

죽을죄를 졌습니다. 저의 한계였습니다.

35

현대미술을 공부할 때 꼭 알아둬야 하는 인물은 누구인가요?

총괄적인 견지에서는 단연 피카소구요. 꼭 알아둬야 하는 인물은 역시 소변기의 작가 뒤샹일 겁니다. 왜 이 사람들의 이름을 알아둬야 하냐면 이들을 빼고는 현대미술을 얘기하기가 거의 불가능하기 때문이죠. **피카소는 작품의 숫자에서도 최고봉이고 뒤샹은 미술의 판을 뒤엎었다는 점에서 최고의 점수를 줄 수밖에 없죠.**

뒤샹의 <계단을 내려오는 누드 No.2>

피카소는 미술 전반에 걸쳐 빼어난 실력으로 미술판의 베토벤이 되었고 뒤샹은 매우 특이합니다. 이 사람은 놀이를 하듯 미술을 했죠. 소변기 외에도 이 사람의 진가는 일찍부터 나타납니다. 그림을 그려도 아주 희한하게 그렸거든요. 1912년에 그린 <계단을 내려오는 누드 No.2>라는 그림은 얼핏 보면 기계인간처럼 보이는데 사실은 벌거벗은 여인을 그린 입체파적인 그림이라는군요. 여기에다가 1913년에는 움직이는 조각을 선보이기도 했습니다. 글쎄 자전거 바퀴 하나를 뚝 떼서 작

품 전시대에 꽂아놓고는 <자전거 바퀴>라는 제목을 당당하게 붙여 놓은 겁니다. 자전거 바퀴는 약간의 힘만 주면 팽 돌아가지 않습니까? 그걸 조각이라고 내놓은 거죠.

그러다가 1917년에는 고상하고 우아한 미학으로 꽉 들어찬 전시장에 소변기, 그것도 자신의 손으로 만든 게 아니라 이미 공장에서 기성품으로 대량 생산한 소변기를 어느 건축자재상에서 사들고 나와 자신의 예술 작품이라고 우기면서 출품을 했죠. 자기 이름 대신 'R. MUTT 1917'이라고 서명을 해서요. 물론 심

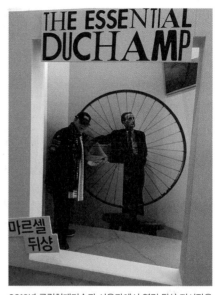

2019년 국립현대미술관 서울관에서 열린 뒤샹 전시장을 찾은 조영남. 사진 속 자전거 바퀴가 바로 뒤샹의 문제적 작품 <자전거 바퀴>다. <샘>도 보인다.

사위원들 대부분은 이건 이 사람이 예술을 조롱하려고 장난으로 출품한 거라고 판단하고 전시를 거절합니다. 이 심사위원 중에는 아이러니하게도 뒤샹 본인도 포함되어 있었습니다. 그는 이 소변기에 대한 긍정적인 입장을 표명했지만 소용은 없었어요. 하마터면 그렇게 소변기는 미술품으로서의 생명이 끝날 뻔했죠. 뒤샹 자신도 그만큼 놀려먹었으면 됐다 싶었을 겁니다.

그런데 말입니다. 인생은 참 알 수가 없어요. 그 소변기가 어느 유명한 화랑 주인 겸 사진가의 눈에 띄어 사진이 찍힙니다. 그 사람 이름은 스티글리츠라고 하는데 이 사람이 찍어놓은 사진이 없었으면 우리는 1917년에 뒤샹이 내놓은 작품이 어떤 건지 알지도 못할 뻔했습니다. 왜냐고요? 첫 번째 작품은 사진만 남긴 채 어디론가 없어졌거든요. 전시에 출품은 못했는데 어쩌다가 소변기에 얽힌 우여곡절 스토리가 함께 퍼져나가면서 이 작품은 유명세를 얻게 됩니다. 뒤샹

은 한참 뒤인 1951년에 첫 번째 것과 똑같이 소변기에 서명을 해서 작품이라고 내놓았고 1964년에 여덟 개 한정판으로 다시 똑같은 모양의 남성 소변기에 같은 서명을 해서 내놓습니다.

<샘>이라는 제목은 절묘하고도 심상치 않습니다. 남성이 소변기에 소변을 보게 되면 그 물줄기가 위에서 아래쪽으로 흘러내려가지 않습니까? 그런데 제목으로 삼은 샘은 물줄기가 정반대로 밑에서 위로 솟아오르잖아요? 소변기에 '샘'이라는 제목을 붙인 건 모순에 어긋나는 모순 중에 모순이죠. 제가 지금 무슨 말을 하고 있는지 모르겠네요. 참고로 R. MUTT는 소변기를 만든 제조사인 'J. L. Mott Iron Works'에서 따온 이름이라는 설도 있다는군요.

현대미술 공부할 때 꼭 알아둬야 하는 두 사람의 이름이 누구냐고요? 그렇습니다. 파블로 피카소와 마르셀 뒤샹입니다. 피카소 그림은 외국에 나가 몇 차례 봤고 뒤샹의 실제 작품은 2019년 대한민국 국립현대미술관 서울관에 가서 직접 봤답니다.

36

영남 씨, 그럼 팝아트는 뭔가요?

노래하는 조영남을 흔히들 팝싱어$^{pop\ singer}$라고 칭하죠. 또 그림 그리는 조영남은 팝아티스트라고 그러죠. 똑같은 말이에요. 영어로 팝pop은 파퓰러populer를 줄여 부르는 말이잖아요. 파퓰러가 대중적이라는 의미니까 팝싱어는 대중가수라는 말이고 팝아트는 대중미술, 팝아티스트는 대중미술가라는 뜻이죠. 총체적으로 대중음악이나 대중미술은 말 그대로 일반 대중을 위해 알아먹기 쉬운 노래를 부르고, 쉬운 그림을 그린다는 의미입니다.

팝아트가 뭐냐고 물으셨죠? 팝아트는 고상한 미술은 따분하니 온갖 교과서적인 미술은 한 발 물러서라고 하면서 고도의 산업화 시대에 쏟아져나오는 온갖 이미지들 그 자체가 현대미술이라고 우기는 이들이 만들어낸 현대미술의 참신한 경향이지요. 여기에서 말하는 온갖 이미지란 TV, 신문잡지, 상품광고, 쇼윈도에 진열된 상품 등등 현대 사회가 만들어낸 눈에 보이는 모든 것을 가리지 않고 총망라하는 겁니다.

현대미술계의 새로운 총아로 등장한 팝아트의 선두 국가는 영국으로 알려졌지만 무엇보다 돈을 최고의 가치로 여기는 미국 쪽에서 더 우렁차고 자연스럽게 퍼져갔지요.

그렇다면 이 시대에 나온 모든 상품이 현대미술이라는 팝아트 이론의 관점으로 볼 때 우리 주변에 존재하는 팝아트는 무엇이 있습니까?

눈에 보이는 모든 것이 팝아트라고 했죠. 모든 물건 자체가 미술인 셈이죠. 속

조영남의 <창세기>

옷, 티셔츠, 야전점퍼, 구두, 운동화, 밥, 반찬, 그릇, 수저, 국수, 물컵, 커피 잔, 의자, 탁자, 침대, 음향기기, 요구르트 통, 각종 책들, 콜라 캔, 딸이 입은 펑퍼짐한 실내복, 운동기구, 공기청정기, 먹다 남은 오징어 꼬랑지, 사진 들어 있는 각종 액자들 등등등등. 지금 제 눈에 보이는 것들을 죽 읊어본 겁니다. 이런 것들에다 제목을 붙이고 자신의 서명을 한 뒤 전시장에 출품해서 전시만 하면 훌륭한 팝아트 작품이 됩니다. 그 유명한 뒤샹의 소변기와 맞먹는 작품이 되는 거죠.

안 믿어지겠지만 우리 주변의 모든 것이 이렇게 다 팝아트 작품이 될 가능성이 있습니다. 저 역시도 그렇게 팝아트 작품을 만들곤 합니다. 백만 불짜리 팝아트 한 점을 당신께 드리죠. 당신이 지금 읽고 있는 이 책을 전시대 위에 척 올려놔보세요. 제목은 <책>이라고 붙여보시죠. 그것만으로도 훌륭한 작품이 될 겁니다. 퇴짜를 맞을 것 같다고요? 그건 100프로 실력 없는 심사위원 탓입니다. 용기를 잃지 마세요.

37

팝아트의 선두주자는 누구입니까?

팝아트의 왕자는 단연 미국 쪽의 앤디 워홀이라고 답해야죠. 뒤샹이 150여 년 된 현대미술의 제왕이라면 앤디 워홀은 현대미술의 가장 굵직한 계파인 팝아트 분파의 왕자라는 뜻입니다.

앤디 워홀한테는 무시해서는 안 되는 선배가 계십니다. 스코틀랜드 출신의 에두아르도 파올로치Eduardo Paolozzi, 1924-2005와 영국 런던 쪽의 리처드 해밀턴입니다. 둘 다 신문 잡지에서 여자가 있는 사진들을 오려낸 뒤 그걸 이리저리 엮어서 만든 작품을 내놨으니까 앤디 워홀의 직계 선배죠.

미국 쪽에 또 두 명의 중요한 선배가 있습니다. 재스퍼 존스와 로버트 라우션버그입니다. 존스는 미국 국기인 성조기를 그대로 그려서 냈고 라우션버그는 해밀턴의 그림에 붓질이나 롤러로 덧칠만 가미한 듯한 작품을 냈죠.

쓸모없는 얘기 하나 보태죠. 1980년대 초 제가 현대미술을 독학으로 공부할 때 뉴욕 중고책방을 뒤지고 다녔어요. 그때 그곳 책방 주인이 저한테 재스퍼 존스와 로버트 라우션버그가 연인 관계라고

해밀턴의 <오늘날의 가정을 그토록 색다르고 멋지게 만드는 것은 무엇인가?>

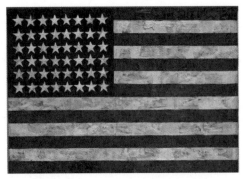

존스의 <깃발>

무덤덤하게 얘기하는 겁니다. 제가 놀라는 기색을 보이자 빙긋이 웃으며 잘나가는 미국 아티스트의 절반 이상이 동성 연애자라는 게 아니겠어요? 그 말에 저는 기겁을 하고 나처럼 남자가 아닌 여자를 좋아하는 사람은 현대미술을 해서는 안 되는 건가 싶었죠. 지금부터 40여 년 전 얘기니까 저 자신이 무척 촌스러웠던 거죠. 지금이라고 뭐 크게 쿨한 것도 아니지만 말입니다.

그밖에도 팝아트 쪽으로 작가가 많을 것 같은데요.

그럼요. 허다하죠. 팝아트의 왕자 앤디 워홀을 비롯해서 대표적으로 만화를 확대해서 캔버스에 꽉 메우는 식의 팝아트적 그림을 내놓은 로이 리히텐슈타인이 있습니다. 리히텐슈타인에 의해 미국 팝아트는 꽃을 활짝 피우게 됩니다.

콜라 병이나 미국 성조기를 그려낸 작가들이 갑자기 시선을 끄는 인기 작가가 됐다는 것은 상당한 의미가 있습니다. 그때까지 무슨 심오한 뜻이라도 있는 것처럼 자기도취적 세계에 갇혀 있던 상위 문화가 소위 예술계의 주류였잖아요? 그런데

라우션버그의 <레트로 액티브 1>

그동안 하찮고 보잘것없는 싸구려 취급을 받던 하위 문화가 상위 문화를 밀어내고 현대미술의 주류가 되었죠. 그러니까 **팝아트가 인기를 끌게 된 것은 저급하게 취급당하던 하위 문화가 일반 대중과 소시민의 지지를 바탕으로 당당하게 상위 문화를 딛고 올라섰다는 뜻입니다.** 그 의미가 크지 안 크겠어요?

리히텐슈타인의 <우는 소녀>

우리 쪽은 어땠나요?

뻥 앤드 구라를 섞어서 풀어놔보죠. 우리 쪽 극동 지역 아주 작은 분단국 중 남쪽 국가인 대한민국에서는 세계적인 팝아트의 선풍을 타고 지독히도 못 생긴, 그러나 꽤 잘나가는 대중가수 겸 현대미술 애호가가 미국에서 1917년 <샘>이라는 제목을 단 마르셀 뒤샹의 작품이 전시된 지 정확하게 70년 만에, 1962년 앤디 워홀의 유명한 <캠벨 수프 깡통>이 전시된 지 딱 25년 만에 '형님들, 여기 대한민국의 팝아트 작품도 나갑니다'하면서 1987년 미국 로스앤젤레스 한 모퉁이 시몬슨simonson 갤러리에 화투 작품 포함 30여 점을 걸면서 스스로 팝아트의 일원으로 우뚝 서게 됩니다. 그 사람이 바로 저 조영남입니다. 아! 이런 말은 다른 사람이 해줘야 하는데 아무도 말을 안 해줘서 제가 제 입으로 말을 한 겁니다. 부끄 부끄.

38

영남 씨, 그런데 앤디 워홀은 왜 그렇게 유명하고, 그의 그림은 왜 그렇게 비싼 거예요?

제가 말했죠? 현대미술을 태동시킨 건 프랑스 파리이고 그후 왕창 꽃피운 곳은 미국 뉴욕이라고. 그리고 그 다음이 영국쯤 됩니다.

뉴욕파 중에서도 특히 잘나갔던 작가는 재스퍼 존스, 로버트 라우션버그, 잭슨 폴록 등이었죠. 그리고 또 한 명의 빛나는 스타, 바로 앤디 워홀이 있습니다. 현대미술의 중심을 파리에서 뉴욕으로 끌어당긴 뉴욕파 화가들 중 앤디 워홀은 기존의 동료들과는 전혀 다른 그림을 그리죠. 더 정확히 표현하자면 그림을 만들어낸 거죠. 가령 존스가 미국 성조기를 그리고 라우션버그가 잡동사니를 끌어다붙이는 식으로 그리고 폴록이 물감을 뿌리며 심오한 의미의 그림을 그릴 때 우리의 워홀은 뭔가 달라도 많이 달랐습니다. 어디에서나 흔하게 볼 수 있는 수프 깡통이나 코카콜라 병 등을 있는 그대로의 모습으로 화폭에 담아 작품으로 내세워놓고 이것이 현대미술이라고 혼자 선언을 한 셈이죠. 게다가 그

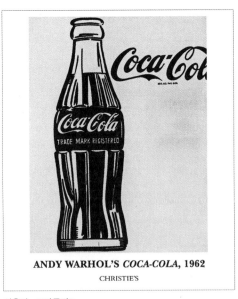

ANDY WARHOL'S *COCA-COLA*, 1962
CHRISTIE'S

워홀의 <코카콜라3>

걸 하나하나 그린 게 아니라 실크스크린이라는 판화 기법을 도입해서 아예 일련 번호를 매겨 대량으로 생산을 해버립니다. 코카콜라 병이나 수프 깡통 같은 걸 그림이라고 내놓다니 생각하면 할수록 뭔가 좀 유치찬란하지 않나요? 누구도 상상할 수 없는 유치의 극치였죠. 그리고 자신이 직접 그리는 게 아니라 조수들을 통해 공장에서 찍어내듯이 만들어내는 것은 또 얼마나 기절초풍할 일이었겠어요. 워홀의 코카콜라 병을 구경하던 관객들이 물어보지 않았겠어요?

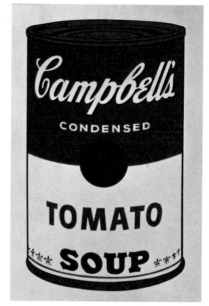

워홀의 <캠벨수프 통조림 : 토마토>

'코카콜라 병이 무슨 미술이야?' 이렇게 말이죠.

워홀은 뭐라고 대답하나요?

바로 그때 그의 어린애 옹알이하는 투의 답변이 바로 미국 현대미술의 틀로 자리를 잡습니다. 그의 답변은 대강 요약하면 이렇습니다.

"미국이 위대한 것은 대통령과 비렁뱅이 노숙자가 똑같은 내용물의 콜라를 마신다는 거다. 당신이 마시는 콜라와 미국 대통령이나 여배우 엘리자베스 테일러가 마시는 콜라가 똑같다. 돈을 더 준다고 해도 더 좋은 콜라를 마실 수 있는 게 아니다. 콜라는 다 똑같다는 걸 미국 대통령도 알고 엘리자베스 테일러도 알고 당신도 알고 나 또한 안다."

워홀의 답변에서 우리가 배워야 하는 교훈은 뭔가요?

여기에서 우리는 작품을 내놓고 전시하는 게 전부가 아니라는 걸 알아야 합니다. 우리가 심각하게 배워야 할 것은 관람자가 이것이 무슨 작품이냐고 물었을 때 숨도 안 쉬고 답변을 쏟아낼 수 있어야 한다는 겁니다. 남성 소변기를 내놓은 뒤샹의 경우 미술을 너무 심각하게 생각하지 말라고 답변했죠. 얼마나 멋진 말입니까. 콜라 병을 제시한 워홀의 답변도 그 자체가 예술이었죠. 그래서 툭하면 앤디 워홀의 이름이 바쁘게 등장하는 겁니다.

화가로서 이런 작가들을 보는 심정이 어떠세요?

지금부터 이런 작가들을 바라보는 저의 느낌을 털어놓겠습니다. 한 마디로 한숨을 푹 내쉬며 푸념이 절로 나올 따름입니다. 왜냐고요?

보통 사람들이 도무지 납득할 수 없는 사실 하나만 밝혀보죠. 세계 미술시장, 그러니까 예를 들어 소더비나 크리스티 전문 경매장 같은 데서 비싸게 팔려나가는 작가 중 대표를 꼽는다면 누구일까요? 물론 피카소죠. 또 누구를 꼽겠습니까? 반 고흐? 세잔? 고갱? 베이컨? 재스퍼 존스? 폴록? 로스코? 제프 쿤스? 데미안 허스트? 클림트? 실레? 누구를 꼽든 자유입니다. 하지만 피카소 다음으로 반드시 꼽아야 하는 화가는, 놀라지 마십시오. 바로 앤디 워홀입니다.

단 한 번도 붓 자루를 심각하고 진지하게 들어본 적도 없을 것 같은 워홀의 작품들은 경매장에 나오기만 하면 썰물 빠지듯 팔려나갑니다. 1962년에 코카콜라 병을 딱 하나, 그것도 흑백으로 단순하게 그린 그림 한 장이 2010년 뉴욕 소더비 경매장에서 무려 3536만 달러, 당시 우리 돈 약 390억 원에 팔려나갔죠. 그러니 제가 한숨이 안 나오겠어요? 여기까지는 그래도 억지로 이해해보려고 노력할 수 있어요. 워홀의 콜라 병은 뒤샹의 소변기처럼 팝아트의 상징으로 굳어졌다는 걸 모르는 게 아니니까요. 그러니까 그 정도 가치가 있다고 칩시다.

제가 더 심하게 납득이 안 가는 건 따로 있어요. 워홀의 <실버카 크래시>라

는, 역시 신문에 실린 자동차 사고 이미지를 반복해서 여러 장 연속으로 찍어낸 작품이 있어요. 이게 얼마에 팔려나간 줄 아세요? 2013년 크리스티 경매장에서 무려 1억 544만 달러, 당시 우리 돈 약 1120억 원에 팔려나간 겁니다. 워홀의 코카콜라 병은 어디선가 다시 나와 이번에는 5728만 달러에 다시 팔렸다는 것도 추가로 알려드립니다. 이런 걸 그 큰돈을 주고 구입한 회사나 인물은 과연 누구일까요? 왜 하필 이런 걸 그렇게 높은 가격과 맞바꿨을까요? 어이도 없고 화도 나고 짜증도 나고 그렇습니다. 물론 미국이라는 나라의 힘이라는 걸 이해하면서도 화가 치밀어오르죠. 왜 그러냐고요? 터놓고 얘기하자면 그냥 대책 없는 질투 아니겠어요? 빌어먹을!

그런데 그 비싼 워홀의 작품에는 무슨 미학이 들어 있나요?

왜 자꾸 그걸 물어요? 나도 잘 몰라요. 시시껍절한, 잡다한 모든 물건들이 다 예술이라잖아요. 아! 이 망할 놈의 팝아트! 이 망할 놈의 현대미술.

39

영남 씨. 팝아트의 대표 선수라고 할 수 있는 앤디 워홀은 콜라 병이나 수프 깡통 같은 걸 소재로 삼았잖아요? 영남 씨가 그림 속으로 끌어들인 소재로는 무엇이 있나요?

질문 참 고맙습니다. 대충 말하자면 화투, 바둑, 딱지, 태극기, 바구니, 음악 부호 등이 있습니다.

그게 팝아트인가요?

물론이죠. 그건 분명 코리안 순수 팝아트죠. 한국 사람인 제가 팝아트 작품을 고안해낸 거니까요. 이렇듯 **현대미술에 실제로 도전할 때는 시치미를 뚝 뗄 줄 알아야 합니다. 그리고 그것들을 순수 미술이나 순수 예술이라고 끝까지 우길 수 있어야 합니다.** 물론 이런 경우 차분하게 왜 이것이 아트인지 왜 이것을 팝아트라고 부르는지를 설명할 수 있다면 금상첨화이고요.

뒤샹이 소변기를 사서 그 물건에 <샘>이라는 제목을 붙여 전시장에 출품을 해놓고 미술 작품이라며 시치미를 뚝 뗐잖아요. 그런 때 우물쭈물하거나 망설이면 안 되죠. 저도 화투의 20끗짜리 달광 하나를 줄 위에 올려놓고 <줄 위의 달> The moon on the wire이라는 제목을 붙여놓고 시치미를 뚝 뗐죠. 물론 관람객이나 기자들이 이게 뭐냐고 물어왔죠. 그때 제가 우물쭈물했거나 망설였다면 별 신통치 않은 작가로 끝나는 겁니다. 이런 질문이 나왔을 때 뒤샹은 다소 비웃는 톤으로 침착하게 대답했죠.

"너무 심각하게 미술을 대하지 마시라는 뜻입니다."

조영남의 <딱지의 추억>

조영남의 <삶에 대한 축제를 위하여 건배!>

조영남의 <태극기 있는 풍경>

조영남의 <극동에서 온 꽃>

조영남의 <바둑판>

조영남의 <준묵이네 과수원집>

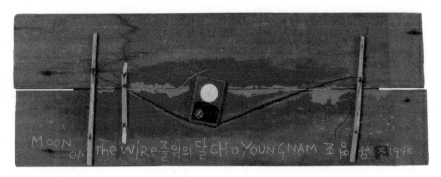

조영남의 <줄 위의 달>

얼마나 기막힌 답변입니까. 그래서 저도 이렇게 대답했죠.

"우리의 삶이 외줄타기와 흡사하다는 뜻입니다."

바로 그겁니다. 폼 나게 말해 저는 시인 이상의 말처럼 이상한 가역반응으로 삶과 예술을 완성해낸 대한민국 국가대표급 팝아티스트가 된 셈이죠. 셈이 아니라 그 자체죠. 하하하. 왜 그렇게 웃느냐고요? 혼자 지랄발광을 떠는 꼴이 제가 보기에도 우스꽝스러워 웃음이 터진 겁니다. 아! 이 썩을 외줄타기 같은 삶이여!

40

그런데 영남 씨는 화투 그리는 화가로 알려졌는데 어떻게 생각하세요?

엄청난 영광이죠. 노래 부르는 가수 나부랭이가 그림까지 그릴 줄 안다는 건데 그 이상 영광이 어디 있겠어요. '화투 그리는 화가'라는 것은 소변기의 뒤쌍이나 콜라 병 그리는 워홀과 비슷한 맥락의 팝아티스트로 평가 받는 거와 많이 비슷하죠.

하필이면 화투를 그리는 화가로 알려졌는데도 영광이라고요?

그럼요. 화투가 어때서요? 아하! 그 점도 알고 있습니다. 왜 하필 화투냐는 거죠? 귀하의 속마음은 화투를 탐탁지 않게 여기기 때문에 그런 질문을 하는 거겠지요? 뭔가 불량하게 느껴진다는 거죠? 그 심정 이해합니다. 저도 그렇게

조영남의 <태극기 변주곡>

조영남의 <어떤 사람의 창세기>

생각했더랬죠. 어렸을 때 선생님이 우리 집에 가정방문이라도 오시면 애꿎은 화투를 이불 속으로 숨기기에 바빴으니까요. 더구나 아는 사람은 다 알지만 화투는 일본에서 건너온 놀이도구 아닙니까. 거기에 화투 하면 노름이 생각나고 연달아 가산탕진이 떠오르죠. 그래서 탐탁지 않은 거겠죠. 그러나 여러분! 미술 소재로 탐탁지 않기로는 세상에 남성 소변기보다 더 탐탁지 않은 게 어디 있겠어요. 그 방면에서만 보면 화투는 오히려 한 수 아래겠죠. 위로도 칠 수 있겠죠. 억지로 우겨서 그렇다는 얘깁니다.

그럼 영남 씨는 왜 하필 화투를 그렸나요?

제가 왜 하필 화투를 그렸는지 참을성을 가지고 읽어주시겠다면 얘기해보겠습니다. 제가 초중고를 마치고 음악대학을 다닐 때 아르바이트 삼아 미8군 쇼단에 들어가 미군 병사들을 위해 노래를 하다가 TV에 출연, <딜라일라>라는 노래를 불러 한국대중음악계에 데뷔하고 돈과 명예를 한꺼번에 얻다보니까 어느 날 문득 이게 뭐지? 하는 생각이 들었습니다. 어느새 노래가 제게는 즐거움이 아니라 돈벌이의 수단으로 돌변한 것을 알게 되면서 저는 자연스럽게 다른 진짜 즐거움을 찾아야겠다 싶었고 드디어 찾아냅니다. 바로 제가 어려서부터 좋아했던 그림이었습니다. 저에게 미술은 장기, 바둑, 낚시 등등의 뭐 그런 다른 어떤 놀이보다도 재미있었습니다.

미술을 좋아하다보니까 그 방면으로 공부를 해야 좀 더 재미있겠구나 싶어 혼자 공부를 하기 시작했죠. 풍경화, 정물화 등은 그리 어려울 게 없었습니다. 공부를 좀 더 하다보니까 우리보다 한발 앞선 뉴욕, 런던, 파리 쪽 그림쟁이들이 세계미술시장을 주도해나가더군요. 그리고 팝아트라는 분야가 마침 팝싱어인 제 마음을 사로잡았고요. **공부를 더 하다보니 그림을 그릴 때 제일 먼저 해결해야 하는 일이 무얼 그릴 거냐는 거더군요.** 특히 재스퍼 존스와 앤디 워홀이 눈에 들어왔습니다. 존스는 미국 국기인 성조기를 소재로 삼아 성공 가도를 달렸고 워홀은 그보다 더 허접한 코카콜라 병, 닭고기 수프 깡통을 들고 나와 미술계에 신선한 바람을 일으키고 있었죠. 저는 잽싸게 존스의 후예답게 우리의 태극기를 주제삼아 그리기 시작했고 워홀의 뒤를 이어 미국 사람들이 가장 좋아했던 코카콜라 병 대신 우리나라 사람들이 가장 좋아하는 화투를 콜라 병의 패러디삼아 그리기 시작했죠.

한 번 생각해보세요. 우리가 화투를 얼마나 좋아합니까. 제가 밤무대 가수로 뛸 때 거기 대기실 한 구석은 늘 고스톱이나 서양식 카드놀이, 다시 말해 화투판이나 포커판으로 붐볐습니다. 그뿐 아니죠. 요즘은 덜 하지만 심지어 초상집에서는 3박4일 화투판이 펼쳐지곤 했어요. 상주는 '아이고! 아이고!' 곡을 하다가 이쪽 화투판을 어깨 너머로 힐끔힐끔 보며 "야, 인마! 똥을 먹으면 저쪽 피똥 싸잖아!" 이러고 다시 자리로 돌아가 '아이고! 아이고!' 하는 지경이었죠. 사람들이 그렇게 허구한 날 치는 화투를 보면서 문득 어느 순간 화투패 48장이 각기 다른 그림, 작품들이라는 걸 발견하고 한 장 한 장을 온전한 그림으로 바라봤던 기억이 생생하네요. 그러면서 '아! 이거구나' 무릎을 치게 된 거죠.

화투가 현대미술의 소재로 어울린다고 생각을 했던 거네요?

그렇지요. 우선 화투는 다른 화가들이 소재로 쓸 만큼 고상하거나 철학적인 물건이 아니잖아요? 분명히 화투는 사람들에게 내심 푸대접 받는 물건이죠. 그

조영남의 <못생겼지만 비와 우산 속에 서울대 교복을 입고 있는 청년>

런 물건을 그림으로 그리는 거 자체가 얼마나 재미있었겠어요. 결국 저의 화투 그림은 관람객의 시선을 끌었고 제가 그린 그림 중에 제일 많이 팔렸죠. 그러면서 저 자신에게는 화투 그리는 화가라는 별명을 얻게 해주더군요.

화투는 일본에서 우리 쪽으로 건너온 거 아닌가요?

바둑이나 장기는 몰라도 화투는 분명 옆 나라 일본에서 온 것으로 보입니다. 제가 보기에 화투패 48장의 그림에서는 벌써 일본 냄새가 물씬 풍기거든요. 특히 열두 번째인 소위 비광의 그림 속에는 붉은색 일본 스타일의 옷을 걸친 정체불명의 남자가 우산을 턱 받쳐 들고 있어 일본 냄새를 확 풍기고 있죠.

일본에서 언제 어떻게 건너온 건지도 모르고 그 화투패를 누가 어떻게 개발했는지도 모르면서 우리는 그걸로 고스톱, 도리 짓고 땡, 육백 등 온갖 종류의 놀이도 만들어내고 하루하루 운수를 점쳐보기도 하잖아요. 일본 사람들은 정작 화투놀이를 안한 지가 오래 됐다는데 우리나라 사람들은 화투를 정말 좋아하죠. 우리가 고스톱을 얼마나 좋아하는 민족이에요? 전국적으로 가장 사랑 받으며 즐기는 놀이가 된 지 오래잖아요? 생각해보면 위대한 아이러니죠. 모순이라는 얘깁니다. 일본에 대해서는 극심한 적대 감정을 품고 있으면서 그 나라에서 건너온 화투는 그렇게 좋아하니 말입니다.

저는 틈새 작전이라고나 할까요? 그런 화투패를 현대미술의 소재로 펼쳐내면서 일찍이 화투를 그리는 화가로 알려졌고 일본에서 건너온 문화를 얼결에 우리 문화로 편취해온 자랑스러운 아티스트 문화정복자로 군림하게 된 셈이죠. 하하하하.

영남 씨도 화투를 칠 줄은 알아요?

칠 줄은 아는데 매번 일일이 점수 따져 계산하는 게 귀찮아 오래전부터 아예 멀리했죠. 요즘은 화투를 못 친다고 그럽니다.

5장. 현대미술, 독창성 빼면 시체

41. 영남 씨, 영남 씨는 현대미술에서 어떤 분파에 속하나요?

42. 영남 씨. 앞에서 그러셨잖아요? 화가 입장에서 제일 급하고 중요한 문제는 바로 뭘 그리느냐 하는 것이라고요. 말씀하신 것처럼 현대미술 분야의 아티스트들은 다른 화가들이 안 한 거, 독특한 거, 새로운 것을 해야 한다는 강박관념이 있는 것 같은데 왜 그런 거죠?

43. 소재의 독창성이 중요하다고 하셨는데요. 독창적인 소재가 많을수록 위대한 예술가인가요?

44. 영남 씨 그림 중에는 태극기를 그린 것도 많잖아요? 그런데 원형대로 그린 태극기는 단 한 점도 못 본 거 같아요. 모두 다른 형태로 변형되었던데 일부러 그러신 건가요?

45. 영남 씨. 작가들은 작품의 제목을 짓는 원칙이 따로 있나요?

46. 영남 씨. 이제라도 현대미술을 직접 해보고 싶다고 하는 초보자들이 어떻게 하면 되느냐고 묻는다면 뭐라고 대답하시겠어요?

47. 아무리 현대미술이 자유라고는 해도 그림을 그리려면 적어도 데생이나 드로잉은 배워야 하는 게 아닐까요?

48. 영남 씨는 미술학원 같은 데도 다닌 적이 없다면 그림을 언제부터 어떻게 시작했나요?

49. 영남 씨의 첫 번째 미술 전시는 언제 어디서 열렸나요?

50. 영남 씨. 그림 그리는 일을 종종 낚시하는 것에 비유하곤 하시는데요. 그게 무슨 뜻인가요?

영남 씨, 영남 씨는 현대미술에서 어떤 분파에 속하나요?

어유! 지금 질문은 저를 진짜 화가로 인정해서 하는 질문 같군요. 저 자신은 지금까지 그림을 그리며 스스로 내가 어느 분파에 속해 있는지 생각해본 적이 별로 없습니다. 질문을 받고 돌이켜보니 내 자신이 어느 분파에 속하는지 크게 신경을 쓰지 않았기 때문인 것 같군요. 제게 그림은 그저 단순한 취미 수준이었으니까요.

그래도 한 번 뒤돌아봐주세요.

처음에 저는 그냥 마구잡이로 니콜라 드 스탈의 그림 스타일을 따라 하면서 어릴 적부터 봐왔던 시골 초가집이나 판자촌 풍경을 그려냈고 그런 걸로 재미를 봤습니다. 그러다가 미국으로 건너가 그 당시 선풍을 일으키고 있던 미국 팝아트 그림이 어떤 건지를 알았죠. 그러면서 화투를 그림의 소재로 택했고 더더욱 팝아트에 매료됐습니다. 앤디 워홀이 코카콜라 병이나 수프 깡통을 미술 소재로 쓴 걸 흉내 낸 거죠. 거기에다가 화투를 잘라 붙이는 식의 콜라주 그림을 만들면서 저도 모르는 사이에 팝아트 분파에 속하게 된 것 같습니다. 피카소나 브라크의 입체파적 그림을 흉내 내면서 화투를 곁들이며 이 세상에 둘도 없는 그림으로 남도록 내 깐에는 뷰파초월 독창적인 작품을 만들어왔던 거죠.

저는 그림 안에 제목이나 작가의 사인을 넣는 행위가 격이 떨어지는 유치한 짓으로 치부된다는 걸 잘 알면서도 우리네 문인화의 전통을 살려 그림을 설명하는 글 대신 그림의 제목을 따로 넣었고 제작 연도와 저의 이름을 적어놓기도 했습니다. 심지어는 언젠가부터 낙관 모양을 만들어 넣기도 했죠. 현대미술이나

구대미술이나 할 것 없이 모든 미술에는 자유가 보장되어 있으니까 제 맘 가는 대로 막 해버리는 거죠.

저는 기본적으로 아티스트가 어느 특정 분파에 속해서는 안 된다고 혼자 쭉 생각해왔습니다. 그래도 굳이 분파를 말하라면 어쩔 수 없죠. 저는 팝아트파입니다. 노래할 때는 팝송파 혹은 세시봉파라고 할 수 있고 그림을 그릴 때는 팝아트파 정도라고 할 수 있겠네요. 우리에게 밀접하고 친숙한 소재인 화투를 그림 소재로 사용했으니 틀린 말은 아니라고 봅니다. 저 스스로만 그렇게 생각하는 건 아닌 것 같군요. 대한민국 현대미술계의 선두주자쯤 되는 오광수 평론가도 저의 미술을 팝아트적이라 평가했고 실력파 평론가 최경식 씨도 제 전시회에 맞춰 쓴 평론에서 저를 팝아트 쪽으로 분류했죠. 팝아트 분파라 하면 너무 광범위하게 여겨지니까 말이 나온 김에 더 구체적으로 답해보라면 저는 1960년경에 태동한 아르테 포베라Arte Povera 분파에 자진해서 들어가겠습니다.

아르테 포베라는 무슨 분파인가요?

어려울 거 없어요. 말 그대로 허접함, 소박함 속에 드러나는 혹은 숨어 있는 최고의 아름다움을 추구하는 분파라고 할 수 있죠. 다시 말해 가난한 예술, 궁핍 예술이라는 뜻입니다. 'povera/pòvero'가 영어의 'poor'와 같은 뜻이니까요.

아르테 포베라는 1960년대 이탈리아 쪽에서 시작한 일종의 미술운동입니다. 생활 속에서 볼 수 있는 평범하고 미미한 것으로 예술을 표현하자는 거죠. 만날 너무 예쁘고 찬란한 것만 미술로 취하지 말고 반자본주의적인 너절한 것, 궁핍해 보이는 것에 눈길을 돌리자는 겁니다. 제가 얼핏 저속해 보이는 화투를 미술 소재로 택한 것이 바로 아르테 포베라적인 거죠. 실제로는 멀티미디어 아트라는 의미도 숨어 있습니다. 현대 아티스트라면 회화, 조소, 콜라주, 행위미술, 설치미술을 넘나들 수 있어야 한다는 건데 통섭이라는 말로도 설명할 수 있겠군요.

왜 하필 궁핍한 쪽으로 마음이 갔나요?

젊은 시절 저는 '전푼협'을 창설해 활약한 적이 있죠. 전국 푼수자, 푼수 떠는 사람들의 협회입니다. 얼마나 너절하고 꾀죄죄합니까. 또 창설한 것이 '전화그협회'입니다. 전국 화투를 그리는 사람들의 모임이었죠. 이건 단 두 명이 창설합니다. 저와 또 한 명은 김점선 화백이었죠. 나이 때문에 제가 회장을 맡고 김점선이 사무총장을 맡아 야심차게 회원을 늘리기로 했는데 그만 사무총장이 갑자기 세상을 뜨는 바람에 유야무야 되고 말았습니다. 이런 식으로 너절한 커리어를 쌓다보니까 저절로 너절하고 궁핍해 보이는 것에 눈이 가게 됐다면 설명이 될까요? 아, 아르테 포베라 분파임을 증명하는 게 이다지도 힘들 줄이야.

영남 씨 작품 중에도 아르테 포베라를 직접 표현한 것이 있나요?

물론 있죠. 주로 쓰레기나 다름없는 폐품, 낡은 옷가지, 넝마 따위를 미술 소재로 삼은 그림이 있습니다. 저는 반쯤의 추상 형태 작품에 우리의 고전 『심청전』에서 따온 <심청 이야기>라는 제목을 붙여놓고 이건 내가 발견한 대한민국 최초의 아르테 포베라라고 혼자 희희낙락했던 적이 있어요. 그후로도 제가 밀가루 포대, 마트에서 공짜로 나누어주는 골판지 상자 등을 사용하는 것이나 화투라는 허접한 물체를 미술 소재로 삼았다는 미학 정신 자체가 아르테 포베라의 일종인 셈이죠.

우리한테는 그 유명한 '춘향 스토리'도 있는데 왜 하필 심청 스토리만을 소재로 삼았는지요?

좋은 질문입니다. 그것은 작가의 고유한 미학 정신에 관한 문제라고 할 수 있습니다. 춘향

조영남의 <심청 이야기>

과 심청의 라이프 스타일은 딱 봐도 극명하게 다르죠. 춘향은 화려하게 여겨지고 심청은 다소 궁핍에 더 근접한 듯 보이지 않습니까? 저의 마음에는 심청 쪽이 더 울림을 주는 듯해서 그쪽을 더 선호하고 스스로 아르테 포베라 쪽으로 스며들지 않았나 생각합니다.

그러고 보니 영남 씨는 풍경화나 정물화는 많이 안 그리셨네요. 이유가 따로 있나요?

저의 개인 취향이 그러한 건데요. 저는 하늘, 땅, 바다 같은 자연 풍경을 보면서는 크게 신비감을 못 느낍니다. 왜냐면 우리의 직계 선조, 저와 똑같은 조 씨인 조물주께서 어련히 알아서 멋지고 웅장하게 만들지 않았겠는가 싶거든요. 스위스 몽블랑이라는 산에 케이블카를 타고 올라갔던 기억이 있는데 내 느낌은 그저 그랬어요. 눈 쌓인 높다란 산 풍경을 마주하면서도 '흠! 멋지네' 하며 그냥 봤죠. 저는 자연보다는 오히려 인간이 만든 물건들이 꽉 들어찬 백화점 같은 데서 더 큰 경이로움을 느낍니다. 이런 곳에 가면 사람이 만든 제품을 보면서 저는 '와우! 굉장하잖아!' 하는 탄성을 저절로 지르곤 합니다.

정물화의 주요 대상이 되는 꽃, 사과, 포도송이, 강아지 같은 것도 그렇습니다. 조물주께서 만드신 것은 제눈엔 그저 그렇습니다. 하지만 시골 초가지붕 같은 것은 마른 벼 줄기를 사람들이 곱게 한 땀 한 땀 엮어서 만든 것이죠. 왜 그런지는 모르지만 저의 눈에는, 제 맘에는 산이나 바다 같은 자연이나 꽃이나 사과처럼 신이 만들어낸 것보다는 인간이 만든 초가집이 더 멋지게 보이죠. 훨씬 깊은 정을 느끼게 된다는 얘깁니다.

그래도 초창기에는 풍경화를 그리기도 했죠? 영남 씨 초기 그림에 속하는 풍경화에 표시된 연도를 보면 1967년이 등장하는데 그때는 유화 물감으로 그리셨나봐요?

그렇습니다. 1967년은 대학 3학년 무렵이네요. 그때는 풍경화를 종종 그리곤 했죠. 제 기억에 유화 물감을 처음 접한 뒤 제일 첫 번째로 그린 게 시골 풍경

조영남의 <청계천 풍경>

이에요. 하지만 유화 물감은 약품 냄새가 심하고 물감 마르는 데 시간이 너무 오래 걸려요. 그래서 냄새도 없고 빨리 마르는 아크릴 물감으로 바꿨죠. 언제부터 아크릴화를 그렸는지 기억이 잘 나질 않지만 아마 1970년대 초쯤이었을 겁니다.

1960~70년대의 청계천 풍경도 유화로 그리셨던데, 어떤 모습이 좋아서 그리신 거예요?

1968년 무렵까지 동대문에서 왕십리 쪽으로 전차가 운행되고 있었어요. 전차 정류장인 동대문역 양쪽 편으로는 판잣집이 빼곡하게 들어차 있었죠. 그곳은 어른들만 드나드는 사창가였는데 다니던 교회가 바로 그 뒤편에 있었습니다. 고등학교 시절 살던 집에서 교회를 빠르게 가려면 동대문에서 사창가 쪽 길을 따라가야 했어요. 급할 때는 물론이고 별로 급한 일이 없을 때도 일부러 그쪽으로 들어가 빠른 걸음으로 걸어가면서 슬금슬금 그쪽 풍경을 구경하기도 했죠. 그때 다니면서 봤던 청계천이 인상에 남아 있어서 그림으로 그린 거죠.

42

영남 씨. 앞에서 그러셨잖아요? 화가 입장에서 제일 급하고 중요한 문제는 바로 뭘 그리느냐 하는 것이라고요. 말씀하신 것처럼 현대미술 분야의 아티스트들은 다른 화가들이 안 한 거, 독특한 거, 새로운 것을 해야 한다는 강박관념이 있는 것 같은데 왜 그런 거죠?

강박관념이 있는 정도가 아닙니다. **특별하고 새로운 걸 그리는 건 필연적인 사명이기 때문에 작가들한테는 뇌에 쥐가 날 정도로 급박한 문제입니다.** 독창적이어야 한다는 측면에서 미술은 음악의 경우와 사뭇 다릅니다. 예를 들어볼게요. 제가 지금 당장 오페라 <토스카>의 아리아 <별은 빛나건만>을 파바로티나 보첼리와 음정, 박자, 성량 등에서 똑같이 부른다면 어떻게 될까요? 저는 즉시 세계 톱클래스 성악가 반열에 올라서게 됩니다. 간단하죠.

그런데 미술은 완전히 달라요. 만약 제가 지금 제 얼굴, 즉 자화상을 반 고흐나 피카소 작품과 똑같은 스타일로 그린다면 저는 당장 미술계에서 3류 취급을 당할 겁니다. 이게 무슨 소리냐. 현대미술은 음악과는 정반대로 작가들에게 철저히 독자적이고 창의적일 것을 요구합니다. 너만의 그림을 그리라고 요구하는 거죠. 그렇기 때문에 작가로서는 독창적인 소재에 대한 강박관념이 안 생길 도리가 없어요.

영남 씨는 그럼 미술 소재를 어떻게 늘려나갔나요?

식구 같으니까 얘길 하겠습니다. 저의 기억력이 많이 부실하지만 호암미술관 일은 또렷이 기억나는군요. 미8군 쇼단이나 무교동 소재 세시봉으로 노래하러 다니는 아마추어 가수였던 제가 음대 3학년 때쯤 <딜라일라>를 불러 방송에

나가는 대중가수가 되었죠. 당시 서울역 근처에 있던 TBC방송국을 자주 드나들게 되었는데 그 건물 지하실에 호암아트홀이 있었어요. 그 무렵 한국에서 중요한 미술전시회는 호암아트홀에서 주로 열었어요. 방송국을 오가면서 호암아트홀 미술전시장을 늘 기웃거리며 전시하는 그림을 구경하곤 했어요. 전시를 하면 꽤 널찍한 1층과 2층 전시장에 작품들을 많이 걸어놓았죠. 그런데 외국 작가들 작품을 전시할 때는 그런 걸 못 느꼈는데 한국 작가들 전시를 하면 유난히 맥이 좀 빠졌어요. 소재가 단순해 보이고 무엇보다 그림의 숫자가 턱없이 부족해 보였거든요. 일제강점기 활동한 서양화가 남관이나 이중섭의 그림을 전시할 때도 그랬어요. 돈을 지불하고 들어갔는데 돈이 아깝다는 생각이 들 정도였죠.

바로 그때 저는 당돌황당한 결심을 했던 것 같습니다. 미술 전시회는 물론 예술 작품을 전시하고 있지만 보러 온 사람 입장에서는 얼마간의 돈을 지불했으니까 보면서 즐거워야 하지 않겠어요? 즉, 쇼나 마찬가지라는 생각이 들었어요. 쇼가 뭐예요? 간단하잖아요? 보는 사람을 즐겁게 해줘야죠. 지루해서는 안 되는 거죠. 양적인 면도 그렇죠. 싸구려 비지찌개를 사먹을 때도 일단 배가 부를 만큼 넉넉하게는 먹어야 하죠. 넉넉하고 즐겁게 미술 전시를 즐기게 해주려면 어떻게 해야 하나요? 저는 소재가 많아야 한다고 생각했죠. 왜냐? 소재가 많아야 그림 구경할 때 덜 지루할 거 아니겠어요? 한 가지 스타일의 그림만 죽 걸어놓는 건 반찬 없이 밥만 한 솥 먹으라는 것과 마찬가지죠. 1층과 2층 전시장에 그림을 걸려면 적어도 뚜렷하게 다른 대여섯 가지의 소재는 준비해야 한다고 여겼죠. 그러다 내가 만일 그림을 그린다면 호암아트홀 1, 2층 전시실을 꽉 채우고도 남을 만한 독창적이고 다양한 소재를 준비하겠다는 마음을 얼떨결에 혼자서 먹었습니다. 당돌황당한 결심이란 바로 이겁니다. 매우 아마추어적 발상이었죠.

그렇게 찾아다니지만 작가들에 따라서는 비슷한 소재를 사용하기도 하잖아요? 그래서 그림에서 모방과 창작의 경계는 애매한 것 같아요. 그걸 구분하는 기준은 어떻게 되는 걸까요?

그런 기준이 어디 있겠어요? 저와 똑같은 조 씨 성을 가진 제일 꼭대기의 조물주 이외에는 모두가 모방에서 비롯된 창작을 하는 게 아닌가 싶습니다. 100퍼센트 창작, 완전히 독창적인 것은 불가능하지 않나 하는 게 제 생각이고요.

43

소재의 독창성이 중요하다고 하셨는데요. 독창적인 소재가 많을수록 위대한 예술가인가요?

얼핏 생각하면 그렇다고 볼 수가 있죠. 현대미술계에서 가장 위대한 예술가 취급을 받는 피카소만 봐도 그 소재, 소위 오브제라 할 수 있는 대상이 헤아릴 수 없을 정도로 많죠. 입체파의 시조가 된 <아비뇽의 처녀들>, 전쟁을 비판한 <게르니카>, 연인을 그린 수많은 여인 초상화 등 한도 끝도 없이 많잖아요. 그래서 피카소죠. 그 압도적인 숫자와 더불어 세계 최고의 화가로 대접 받는 거죠.

다양한 소재를 채택했다고 해서 모두 다 위대한 화가가 되고 한 가지 소재만 주구장창 그렸다고 해서 별 볼 일 없는 화가가 되는 건 또 아니지 않나요?

바로 그게 현대미술의 묘미죠. 실제로 물방울 한 가지만 그려서 위대해진 우리나라 김창열金昌烈, 1929- 화백이나 찻잔을 비롯해서 부엌 그릇 몇 개만 놓고 그린 모란디도 엄청 위대한 화가의 반열에 올랐습니다. 그것만

모란디의 <스틸 라이프>

봐도 소재가 한두 가지밖에 안 된다고 해서 위대해지지 못하는 건 아니라는 걸 알 수 있죠. 그래서 바로 앞에서 제가 무조건 소재를 많이 늘려야겠다고 생각했던 걸 아마추어적 발상이라고 했던 겁니다.

44

영남 씨 그림 중에는 태극기를 그린 것도 많잖아요? 그런데 원형대로 그린 태극기는 단 한 점도 못 본 거 같아요. 모두 다른 형태로 변형되었던데 일부러 그러신 건가요?

네. 태극기는 제 작품의 중요한 소재 중 하나입니다. 태극기 그림은 제가 미국에 살 때부터 본격적으로 그리기 시작했습니다. 당시 '동해물

조영남의 <대한민국 국기 변주곡>

과 백두산이'로 시작하는 안익태 작곡의 우리나라 <애국가>가 영국이나 특히 미국 국가에 비해 너무 뻣뻣하고 힘이 없어 보였어요. 하지만 그 부분은 제가 다시 손을 댄다거나 다시 작곡을 해서 되는 일이 아니잖아요? 그래서 그냥 넘어갈 수밖에 없었죠.

하지만 국기는 달랐습니다. 우리 태극기 역시 미국이나 영국 국기에 비해 조형미가 너무 복잡하고 무엇보다 제 눈에 멋이 좀 덜하다고 여겨졌죠. 실제로 우리나라 사람 중에 태극기를 아무것도 안 보고 첨부터 끝까지 제대로 척척 그려내는 사람이 몇이나 되겠어요. 바로 그 점에 착안해서 그럼 내가 한 번 그려보자고 마음먹고 제 스타일대로 그리기 시작했죠. 여기에는 <아침 이슬>이라는 유명한 노래를 만들어낸 저의 후배 가수 김민기의 영향이 매우 큽니다.

조영남의 <태극기 변주곡>

가수 김민기가 영향을 끼쳐요?

그럼요. 제가 만났을 당시 그는 서울 미대 회화과 2학년생이었어요. 제가 군 복무 중이던 어느 날 갈현동 쪽에 있던 김민기의 집을 방문했는데 행색이 늘 남루해 보이는 그가 멋진 벽돌집에 산다는 것에 크게 놀랐죠. 그 친구 방에 캔버스가 서너 개쯤 포개져 있더군요. 그때까지 저는 김민기의 그림을 단 한 점도 실제로 못 봤거든요. 드디어 그의 작품을 본다는 약간 흥분된 기분으로 슬쩍 들춰봤죠. 근데 놀랍게도 하나같이 초등학생이 그렸음직한 형태의 태극기 그림이었습니다. 그땐 속으로 '미대 다니는 놈이 오죽 그릴 게 없어 겨우 태극기를 그리나' 하며 대수롭지 않게 여겼죠.

그런데 세월이 흘러 미국에서 독학으로 미술을 공부하다가 뉴욕 쪽의 스타 화가 재스퍼 존스가 미국 국기인 성조기를 형태 하나 안 바꾸고 여러 점 그려 아주 유명해진 걸 알게 됐죠. 그 무렵부터 저도 슬금슬금 태극기를 그리기 시작했습니다. 미국에서 태극기를 처음 그리기 시작할 때는 잘 안 풀렸어요. 그러던 어느 날 태극기 부분에서 조화가 잘 안 맞는 것으로 보이는 파랑과 빨강색을 빼니까 비교적 만족스런

조영남의 <태극기>

결과물이 나오기 시작했습니다.

제가 태극기를 지속적으로 그리는 속셈은 따로 있어요. 앞으로 머지않아 남북 통일이 되었을 때 행여 저한테 통일 조국의 국기를 그려달라는 청탁이 있지 않을까 하는 겁니다. 제가 워낙 많은 종류의 태극기를 그려놨으니까요. 그나저나 제가 살아 있을 때 통일이 되어야 원 청탁이고 뭐고 받을 텐데. 아이고. 허리, 팔, 다리야.

영남 씨가 채택한 소재 중에서 바구니도 독특해요. 어떻게 바구니를 그림의 소재로 삼을 생각을 하셨어요?

소쿠리로 불리기도 하죠. 저는 미술 재료로 쓰는 건데 우선 가볍다는 점에서 제 콜라주 작품의 소재로 선택한 겁니다. 아무 바구니나 반쪽을 잘라 캔버스에 붙이면 즉시 초가지붕 모양이 됩니다. 피카소나 브라크처럼 명암 처리로 입체가 되는 것이 아니라 아주 자연스럽게 입체 형상을 보여주기 때문에 언제나 저를 매료시켰습니다. 해놓고 나서 '와! 내가 피카소나 브라크보다 더 확실한 입체파 그림을 그렸다'고 '자뻑'에 빠지기도 했죠. 뭐든 그렇겠

조영남의 <나의 그리운 시골 초가집>

지만 특히 미술은 자뻑, 스스로 뻑이 간다 그 맛이 쏠쏠하죠. 그 맛으로 미술을 하는 겁니다. 자뻑을 원하세요? 미술을 해보세요.

45

영남 씨. 작가들은 작품의 제목을 짓는 원칙이 따로 있나요?

그림의 제목을 짓는 원칙이 어디 따로 있겠어요? 노래나 시, 소설에 제목을 짓는 것과 모두 엇비슷하죠. 다른 사람은 몰라도 저는 그때그때 생각나는 대로 짓고 있습니다. 지금 읽고 계신 이 책 제목도 마찬가지예요.

작품명을 '무제'라고 짓는 건 왜 그래요?

글쎄요. 문학이나 음악에는 그런 제목을 짓는 경우가 많지 않은데 미술에는 종종 있죠. 특히 현대미술에서는 제목을 단 것과 안 단 것이 아마 반반쯤 될 거예요. 왜 그럴까요? 작가가 생각하기에 자신의 그림이 너무 심오해서 시시한 언어 따위로 규정짓기 싫거나 어렵기 때문에 그런 게 아닐까요? 아니면 삶의 근원을 그려내는데 어떻게 말로 표현할 수가 있냐고 생각할 수도 있겠죠. 그런 등등의 이유로 '무제'라는 제목을 쓰는 게 아닐까요? 대부분 애매모호한 추상 계열의 그림이나 대상이 있어도 관객이 알아먹기 힘들게 만들었을 때 제목을 그렇게 짓는 경우가 많은 것 같아요. 아니면 제목 찾는 게 어렵거나 귀찮아서 차라리 미궁으로 유도하기 위해 선택하는 거 같기도 합니다. 뭐 어쨌거나 유제면 어떻고 무제면 어때요? 작품만 훌륭하면 그게 장땡이죠.

영남 씨 그림 중에도 무제라는 제목이 있나요?

저는 제목을 반드시 짓습니다. 단지 짓는 걸로 끝나지 않죠. 그 제목을 작품 안에 구겨넣는 스타일입니다. 어찌 보면 유치한 짓이죠. 저는 제목 알리는 걸 좋아해서 멋진 제목 찾는 걸로 골머리를 앓곤 합니다.

초창기 작품 중 하나인 <극동에서 온 꽃>은 화분이나 꽃병에 화투를 잔뜩 그려놓은 저만의 독특한 그림이에요. 그림 속 화투는 화투가 아니고 놀이도구도 아닌 순수한 꽃으로, 이 꽃은 고요한 아침의 나라 대한민국에서 왔다는 의미를 담고 싶었죠. 하지만 대한민국에서 왔다고 하면 너무 직설적으로 여겨지고 덜 문학적으로 느껴지잖아요. 그래서 '극동'이라는 멋지고 우아한 어휘를 찾아내 제목 안에 사용했죠.

조영남의 <극동에서 온 꽃>

<호밀밭에 파수꾼>도 마찬가집니다. 제가 관여하고 있는 팝아트 쪽에서는 남성 소변기를 실제로 누가 만들었느냐, 콜라 병이나 수프 깡통을 누가 그렸느냐, 누가 사진으로 복사해냈느냐는 결코 중요하지 않습니다. 그런 걸 미술로 규정한 아티스트 당사자의 생각 또는 개념 혹은 미학이 중요하죠.

<호밀밭에 파수꾼>은 미국 현대소설의 초석이 된 샐린저의 작품 제목 'The Catcher in the Rye'호밀밭의 파수꾼에서 가져온 겁니다. 세상만사 싫은 것투성이인 한 고등학생 녀석이 학교에서 퇴학을 당하고 집에 돌아가기 전에 며칠 동안 집 근처 뉴욕을 혼자 돌아다니며 어른들의 세계를 기웃거리다가 급기야 자신은 호밀밭을 지키는 파수꾼이 되고 싶다고 생각하는 게 소설의 줄거리죠. 저는 소설 줄거리와는 큰 관계없이 그저 화투의 흑싸리 껍데기들을 잘라 붙여 호밀밭 형상

을 만들어내고 그 위에 화투의 스
무 끗짜리, 소위 말하는 8광을 붙
여 파수꾼 이미지를 심었죠. 그리
고 소설의 제목에서 턱 하고 가져
온 겁니다. 내 깐에는 위대한 팝
미술 작품을 탄생시켰다고 자부한
답니다.

제목 붙이는 거 별 거 아녜요.
집 그려놓고 제목 <집>으로 정하
고, 사과 그려놓고 <사과>라 정하
고, 사과가 탁자 위에 있으면 <탁
자 위의 사과> 뭐 이런 식으로 정
하면 훌륭한 거죠.

조영남의 <호밀밭에 파수꾼>

46

영남 씨. 이제라도 현대미술을 직접 해보고 싶다고 하는 초보자들이 어떻게 하면 되느냐고 묻는다면 뭐라고 대답하시겠어요?

네. 한 번 대답해보죠. 미술? 쉽습니다. 먼저 종이와 연필을 구해 연필로 종이 위에 뭔가를 그리면 되는 겁니다.

글쎄, 그런 걸 잘 아는데도 왠지 미술을 시작하기가 힘들어요.

알겠습니다. 그럼 이렇게 한 번 해보죠. 제가 초등학생이든 어른이든 누군가를 가르쳐야 하는 미술 교사로 임명 받았다고 칩시다. 저는 먼저 저한테 현대미술을 배워보겠다는 학생들에게 이렇게 말해보겠습니다.

"자! 여러분이 준비해온 종이와 연필을 꺼내 들고 어린 아이들이 벽에다 낙서를 하듯 아무거나 그려보세요. 또는 중학생이나 고등학생 시절로 돌아가서 변소에 낙서를 한다 치고 하고 싶은 대로 해보세요. 중수는 점예를 좋아한다는 말을 써도 좋고 괴발개발 외설스러운 형상도 좋고 좋아했던 여학생이나 남학생 얼굴을 그려놓고 뽀뽀하는 장면도 그려보세요. 제가 어렸을 때 사람의 머리, 팔, 다리를 대충 그려놓고 그 밑에다 용식이 나쁜 놈이라고 써놓은 적이 있습니다. 어렸을 때는 누가 시키지 않아도 자유자재로 벽에다 칠이나 낙서를 해놓지 않습니까? 그때처럼 한 번 해보세요."

얼마 후 저는 현장에서 점수를 매겨줍니다. 놀라지도 마시고 비웃지도 마세요. 모두모두 100점 만점에 100점입니다. 마음이 꿀꿀해서 그림을 안 그렸다고

백지를 그대로 낸 학생에게도 여지없이 100점을 줍니다. 단 마음이 꿀꿀해서, 차마 그 기분을 그려낼 방법을 몰라 그냥 백지로 제출했다는 이유는 밝혀야 합니다. 제가 엉터리라고요? 흠. 그럴 수도 있죠. 그러나 제가 아는 현대미술 범위 안에서는 모두가 훌륭한 100점짜리입니다.

가령 노래는 무조건 듣고 따라 부르면 노래가 되고, 축구는 먼저 공을 자기 앞에 갖다 놓고 냅다 차버리면 축구가 되고, 낚시도 먼저 낚싯대를 구해 낚싯줄 끝에 낚싯밥을 매단 다음에 물 쪽으로 던져버리면 대충 낚시가 되죠. 하지만 노래나 축구나 낚시는 구경할 때나 직접 하려고 할 때나 마찬가지로 뭘 좀 배워야 제대로 할 수 있죠. 최소한의 룰은 알아야 할 수 있지 않겠어요? 하지만 현대미술은 노래나 축구나 낚시와는 근본적으로 다릅니다. 직접 해보겠다고 나서면 그걸로 된 겁니다. 엄밀히 따지고 보면 고스톱, 낚시, 바둑 이런 거보다도 훨씬 쉽습니다.

억지 이론을 내세우고 있는 거 같은데요?

알겠습니다. 이해해요. 하지만 제 말에는 그럴 만한 충분한 이유가 있습니다. 왜냐면 말이죠. 현대미술에는 정답이 있을 수 없기 때문이에요. 규칙이 있다면 한 번 한 가지만 대보세요. 정해진 틀이나 규칙 같은 게 없어요. 인상파 그림은 반드시 인상적으로 그려야 한다, 입체파 그림은 입체적으로 그려야 한다, 그런 글귀 본 적 있으세요? 없어요. 현대미술에는 그런 규칙이 없답니다. 따로 **어떤 형태의 룰이 전혀 없으니까요. 그것을 아는 것이 현대미술을 배우는 첫 번째 과정입니다.**

모두가 100점이라니요? 잘 그리거나 못 그리는 사람이 분명히 있을 텐데 다 100점을 줘요?

다시 말씀드립니다. 모두가 100점 맞습니다. 백지를 그냥 낸 사람도 100점이기는 마찬가지입니다. 맘이 꿀꿀해서 그냥 백지를 제출했다는데, 얼마나 꿀꿀했

으면 점이나 선 하나도 안 그렸겠어요. 텅 빈 백지! 얼마나 멋진 꿀꿀함의 표현입니까. 당연히 100점이죠. 그래서 현대미술입니다. 엉터리라고요? 그렇다면 저 같은 사람을 미술 교사로 임명한 여러분이 실수한 거죠.

여러분이 뭐라고 하시든 현대미술은 이렇듯 100퍼센트 자유입니다. 코에 걸면 코걸이, 귀에 걸면 귀걸이라는 의미의 폭이 무한대로 크고 넓습니다. 그래서 현대미술의 시작도 자유고 끝도 자유라는 겁니다.

그런데도 우리가 학교 다닐 때 제출한 그림이나 미술 작품에 이건 어떻고 저건 어때서 마구 점수를 매긴 것, 바로 이것 때문에 우리 모두가 미술에 '찌질이'가 된 겁니다. 이런 말도 안 되는 미술 교육 때문에 지금 우리는 현대미술에 대해 겁을 잔뜩 먹고 있는 겁니다. 빌어먹을!

그럼, 초등학교 학생이 미술 시간에 그리는 그림도 현대미술인가요?

물론 훌륭한 현대미술이죠. 거듭 말하지만 꼭 종이에 그리는 것만이 미술이 아니에요. 도로 표지판, 각종 간판, 식당 메뉴판 등등 이런 것들 모두가 훌륭한 현대미술이 되는 시대랍니다. 지금 하고 있는 이야기는 제가 만든 이론이 아닙니다. 벌써 100여 년 전쯤에 머리 좋은 뒤샹이나 요셉 보이스Joseph Beuys, 1921-1986 혹은 백남준 같은 미학 이론의 선각자들 입에서 직접 나온 주장이죠. 그 사람들의 주장으로 우리가 알고 있던 기존의 미술양식과 이론은 몽땅 해체되고 재해석됐습니다. 그 사람들이 지금부터는 보이는 것 모두와 심지어는 안 보이는 것까지 현대미술에 속한다고 주장했다니까요.

영남 씨. 그럼 사과를 사과처럼 못 그려도 화가가 될 수 있는 건가요?

아! 물론이죠. 사과를 담배 파이프처럼 그려도 화가가 될 수 있죠. 앞에서도 말했지만 모든 현대미술에는 '자유'라는 전제가 붙습니다. 그냥 그리고 싶은 대로 그리면 미술이 되고, 그런 미술 작품을 만들 수 있으면 아티스트가 되는 겁니다.

추상이 뭔가요? 돌멩이를 그려놓고 '사과'라는 제목을 붙여도 좋고 심지어는 아무것도 그리지 않고 제목만 '사과'라고 해도 무방합니다. 이브 클라인^{Yves Klein,} 1928-1962이라는 화가는 캔버스에 아무것도 그리지 않고 그냥 동일한 파란 색깔만 가득 칠해놓았죠. 심지어 마그리트는 파이프 담뱃대를 그려놓고 <이것은 담뱃대가 아니다>라고 써서 제목을 붙여 전 세계적으로 유명해졌어요. 자세히 보면 알 수 있죠. 실제로 그건 그냥 종이 위에 그려진 파이프 모형일 뿐 실제로 담배를 피울 수 있는 파이프는 아니죠. 그렇게 논리를 꾸겨넣어도 되는 거죠. 그러니까 아무거나 그려도 된다고 하는 제 말은 그냥 하는 소리가 아닙니다. **거듭 말하지만 미술, 특히 현대미술은 완전히 자유입니다.**

다시 말하지만 이론상으로는 사과를 돌멩이처럼 그려놓고 그걸 사과라고 해도 현대미술 세계에서는 무방하다는 사실 하나만은 이 시대에 진실로 봐야 합니다. 아무것도 안 그려놓고 '아저씨, 저의 눈에는 여기에 사과가 있는 것으로 보이는데요?' 이렇게 대답한다면 저 조영남은 100점을 주고 그게 못마땅한 사람은 빵점을 줘도 무방하다는 겁니다. 미술은 자유라고 했잖아요. 믿어주세요. 현대미술은 누가 뭐래도 자유입니다. 개판 같지만 반드시 자유여야 합니다.

영남 씨. 내가 솜씨가 별로라 사과를 못 그려 나보다 그림 잘 그리는 친구한테 사과를 그려달라고 부탁을 해서 받았는데, 그래도 그 그림은 내 그림이 될 수 있나요?

물론이죠. 현대미술이 힘을 받기 시작한 150여 년 이전

마그리트의 <이미지의 배신(이것은 담뱃대가 아니다)>

까지는 말도 안 되는 소리였지요. 그런데 새로운 현대미술 이론이 출현하면서부

터 그게 가능해졌어요. 백남준의 절친 요셉 보이스는 현대미술의 모든 형태는 해체되었다고 외쳐댔죠.

이럴 땐 조건이 하나 따라 붙죠. 그건 바로 당신이 사과를 그려달라고 직접 부탁을 했느냐의 여부입니다. 당신이 부탁을 했다면 그 그림은 당신 겁니다. 더 나아가 당신이 사과를 그려달라고 했는데 바나나를 그려왔다면, 그런데 당신의 눈에는 거기에서 사과가 보인다면, 그 바나나 그림에다 '사과'라는 제목을 붙여 출품하면 아무 문제가 없습니다. 당신이 부탁한 사과 그림을 당신이 보기에 사과처럼 그려왔다면 최상인 거죠. 당신이 거기에 사인을 하면 끝나는 겁니다.

쉽게 납득하기는 어렵겠지만 요즘 현대미술의 논리가 그렇습니다. 믿기지 않는다면 할 수 없는 노릇이죠. 제가 현대미술의 특징이 자유라고 여러 차례 이야기했죠. 그 말뜻은 정말 이해하기 힘듭니다. 충분히 이해해요. 그래도 거듭 강조합니다. 현대미술에는 규칙이나 틀이 없습니다. 이 사실을 못 믿으시는 여러분은 손을 벌리며 이렇게 고함을 쳐봐야죠.

'아! 어쩌란 말이냐, 이 망할 놈의 현대미술을!'

47

아무리 현대미술이 자유라고는 해도 그림을 그리려면 적어도 데생이나 드로잉은 배워야 하는 게 아닐까요?

물론 좋지요. 데생이나 드로잉은 선을 그어서 사과를 사과처럼 그려내는 거죠. 결국 눈에 보이는 것과 눈으로 본 것을 그대로 그려내는 법을 배우는 거죠. 사과는 둥근 모양으로 생겼고 색은 붉다는 것을 눈으로 보면서 동시에 생각하는 법을 배우게 되는 거죠. 몇 년 전까지만 해도 미술대학에 들어가려면 데생이나 드로잉을 필수로 배워야 했습니다. 드로잉을 잘하느냐 못 하느냐에 따라 성적을 매기고 그 성적에 따라 입학 여부를 결정짓는 학교가 대부분이었으니까요. 그래서 미술대학 앞에 가면 석고 데생부터 가르치는 미술학원이 줄 지어 서 있고, 학원마다 성황을 이뤘죠.

하지만 요즘은 드로잉에 문외한이라도 얼마든지 예술 활동이 가능한 시대가 되어 데생이나 드로잉의 중요함은 예전만 못하게 되었답니다. 쑥스럽지만 저는 그런 걸 전문으로 배우는 학원이나 미술대학에 다녀본 적이 없습니다. 그래도 그림을 그리면서 꾸물꾸물 살고 있지 않습니까? 미술교육을 받은 적 없는 앙리 루소 같은 화가는 피카소의 찬탄을 받기도 했는걸요.

영남 씨. 앙리 루소라는 이름은 들어본 적 있는 것도 같은데 어떤 화가인가요?

한마디로 괴짜 화가입니다. 1844년생이니까 살아 있었으면 176살, 피카소보다 서른일곱 연상인 남자. 피카소가 뜻밖에도 100여 편이 넘는 현대시를 써서 자신의 정신세계를 스스로 높였다면 루소는 어디서 배웠는지 바이올린 솜씨가 수준급이었다고 해요. 저는 가끔 루소의 소규모 콘서트를 상상해봅니다. 바이올

린 연주가로도 잘 알려진 과학자 아인슈타인과 화가 루소가 바이올린 2중주를 연주하고 그 앞에서 피카소가 난해한 자작시를 낭송한다. 아! 생각만 해도 멋지지 않습니까?

예술가들은 대부분 괴짜에 속하지만 루소야말로 아니, 저럴 수가 있을까? 싶을 정도로 괴짜다운 행각으로 일관합니다. 제 세시봉 친구 중 송창식이 괴짜 다움에서 최고인 것과 흡사합니다. 루소는 두 차례나 은행 금전 사건에 연루되어 체포, 감금을 당합니다. 그는 딱 한 번 정식 개인전을 열었는데 전시가 열린 화랑은 규모가 믿어지지 않을 정도도 쪼끄마한 곳이었고 초대장에는 전시장 주소를 적시하지 않아 구경꾼이 단 한 명도 없는 전시회를 기록했다죠. 믿어지지 않지만 말이에요.

그림 이야기를 하자면 루소의 그림은 작품마다 골을 때립니다. 굳이 언어로 표현하자면 고지식하고 우스꽝스러워 당시 관객들에게는 비웃음과 조롱을 심하게 받습니다. 반 고흐의 그림도 당대에는 유치하다는 이유로 한도 끝도 없는 조롱을 받았지만 루소가 그린 어느 여인의 초상화는 중고품 가게에서 그저 캔버스 가격만 받고 팔릴 정도로 푸대접을 받았죠. 물론 지금 루소의 작품은 피카소 미술관에도 걸려 있을 정도로 유명하고 값이 나가지만 말이에요.

루소는 야수파, 표현주의파, 초현실파에 속하는 그림들을 많이 그렸는데, 숲 속을 배경으로 하는 그림을 많이 그렸죠. 기괴한 숲속 배경에 요상한 소재를 섞어 경악할 만큼 높은 완성도의 작품을 만들어놓았습니다. 그렇다고 숲을 그리기 위해 루소가 숲을 찾아간 건 아 닌 것 같습니다. 그는 시치

루소의 <잠자는 집시>

미를 뚝 떼고 숲속 풍경을 그린다고 굳이 숲속을 찾아가 꼭 눈으로 확인을 해야
만 그런 그림을 그리는 건 아니라며 얼마든지 상상만으로도 그림을 그릴 수 있
다고 몇 마디를 툭 던졌다는군요. 루소는 친구들에게 수시로 편지를 보냈답니
다. 무슨 편지냐고요?

'여보게, 나한테는 현재 남아 있는 돈이 얼마밖에 없는데 집세 내고 그림용
품 사고 나면 저녁 한 끼 먹을 돈만 남는다네. 작품 한 점을 만드는 데 서너 달
정도 걸리는데 당신이 돈을 좀 보태준다면 잘 쓰겠네.'

루소는 마흔 살 무렵에 공모전에 그림을 출품했는데 낙선을 합니다. 게다가
지상 최대의 혹평도 받죠. 힘겹게 그림을 그리다가 66살에 죽습니다. 그런데 죽
기 5년 전부터 그림이 팔리기 시작하더니 그의 우스꽝스러운 그림들이 서서히
실력 있는 당대 최고의 화가들 눈에 들기 시작합니다. 죽기 4년 전에는 돈을 구
걸하는 편지를 주고받던 시인 아폴리네르와 함께 피카소를 만나게 되는데 피카
소는 직접 루소의 그림을 구입할 정도로 그의 그림에 홀딱 반한답니다. 얼마나
반했는지 직접 '루소 찬양의 밤' 파티를 주선했다는군요. 아! 피카소가 마련해준
밤샘 파티라니! 말년에 복이 터진 셈이죠. 이렇게 루소는 반전에 반전
을 거듭하는 예술가의 삶을 꾸려갔습니다. 그런 루소도 그
림을 따로 배운 적이 없다니까요!

48

영남 씨는 미술학원 같은 데도 다닌 적이 없다면 그림을 언제부터 어떻게 시작했나요?

저요? 초등학교 때부터라고 할 수 있죠. 제 친구 김충세와 함께 삽교초등학교 대표로 뽑혀 그림대회에 나갔던 기억이 있습니다. 제가 그림을 잘 그렸던 모양이죠. 저희는 면소재지에 살았기 때문에 읍소재지인 윗마을 예산에서 열린 그림대회에 뽑혀 갔었죠. 그때 예산농업고등학교 언덕에 올라가 사생대회에 참가했던 기억이 나는데 그때 인솔 담당이셨던 정찬승 선생님이 예산읍내에 있던 중국집에서 짜장면을 사주셨죠. 그게 제 생애 최초로 먹어본 짜장면이었습니다. 그 짜장면을 먹은 후 기차를 타고 삽교로 돌아왔는데 제 친구 김충세는 삽교역에 내리자마자 짜장면을 몽땅 토했고, 저는 매우 멀쩡했답니다. 나중에 김충세가 자기는 다 토했는데 저는 멀쩡해서 평생 질투가 났었노라고 고백을 하더군요. 끝에 '야, 인마!'를 붙이면서 말이에요.

그 대회에서 저는 무슨 상을 탔는지 기억이 가물가물하네요. 삽교중학교 때는 졸업앨범 편집장을 맡았고 서울 용문고등학교 때는 미술부장을 맡았죠. 본격적으로 그림을 그린 건 훨씬 뒤의 일입니다. 피카소는 미술 교사였던 아버지의 영향으로 어려서부터 쭉 미술에 재능을 보였고 반 고흐는 탄광촌에서 어설픈 목사 노릇을 하다가 때

조영남의 <초가집>

려치우고 20대 후반에 미술을 시작하죠. 그런가 하면 고갱은 선원 생활, 주식거래소 직원 노릇을 하다 멀쩡한 가족을 버리고 뛰쳐나와 나이 서른 중반에 미술을 시작했고요. 그런 식으로 대비해보자면 저는 25세경으로 거슬러 올라가야 할 것 같네요.

그 당시 저는 용산육군본부에서 군대 생활을 막 시작했죠. 제 보직은 행정병이라 배당된 책상에 앉아 업무를 시작하는데 믿거나 말거나 제가 가수로서의 인기가 최정상이었던 때라 업무에 집중할 수 없을 정도로 저를 구경하는 동료 사병이 많았고 특히 사무가 마비가 될 정도로 여군들이 주변을 서성댔죠. 그런 장면을 보게 된 중대장님이 "야! 조 이병. 너 내무반에 돌아가서 시간 보내다가 일과 끝날 때쯤 다시 오도록 해." 이렇게 명령을 내렸죠.

그 바람에 저는 매일매일 내무반이나 이발부, 혹은 합창실에서 무료한 시간을 보내야 했답니다. 그 무렵 마침 가수 남진의 친구이자 그 당시 유명 가수였던 이상열이 저한테 입대 기념 선물로 유화 물감과 붓을 사주는 바람에 그걸 들고 남들 근무 시간에 혼자 합창연습실에 틀어박혀 본격적으로 그림을 시작하게 된 것 같습니다. 물론 음악 연습을 할 수도 있었지만 그림에 더 몰두한 걸 보면 저도 좀 의아스럽긴 해요. 그런 걸 팔자소관이라고 하던가요?

그럼 음악은요?

음악은 노래를 말하는 건데 그것도 미술과 마찬가지로 삽교초등학교 때로 거슬러 올라갑니다. 초등학교 학예회나 내가 다녔던 우리 동네 삽다리 감리교회 성탄절 예배 때 늘 뽑혀 나가 노래를 부른 것으로 기억이 납니다.

그럼 미술학원 같은 데를 다닌 적은 정말 없는 건가요?

단 한 번도 없습니다. 석고 데생 같은 것도 배운 적이 전무합니다. 노래 학원,

미술 학원 근처에도 못 갔습니다. 그땐 형편이 정말 거지같았으니까요. 아그리파나 줄리앙 같은 석고상 자체를 서울에 와서 '아, 저런 게 있었구나!' 하며 처음 봤던 기억이 납니다.

이제껏 단 한 번도 그림 그리기를 중단하거나 포기한 적이 없습니까?

적어도 미술만은 중단하거나 포기한 적이 없는 것 같습니다. 다른 일로 바빠서 기약 없이 그림 그리기를 잊어버리는 경우는 종종 있었고요. 가수라고 해서 아침에 눈 뜨자마자 노래를 하거나 하루 온종일 노래를 부르는 게 아니듯이 자나깨나 그림에 매달리고 살 수는 없지 않나요? 뭔가 따분하거나 지루하다고 느낄 때는 그냥 자연스럽게 그림 그리는 것으로 시간을 죽였던 것 같습니다. 다른 사람들이 바둑을 두거나 등산을 하거나 낚시를 하는 것처럼 말입니다.

영남 씨의 첫 번째 미술 전시는 언제 어디서 열렸나요?

1973년경 안국동 '한국 화랑'에서였습니다. 대여 화랑이었죠. 저는 전시 전에 두 군데 장소에서 주로 그림을 그렸죠. 한 곳은 육군본부 안이었고 또 한 곳은 미아리, 당시 여친의 집이었죠. 그 두 곳에서 그린 그림들이 어느덧 수십 점에 이르렀습니다. 그 무렵 미국으로 떠나게 되어 그 전에 전시나 한 번 했으면 하는 생각에 당시 미대생이던 김민기한테 말을 꺼냈죠. 그가 우선 심사를 받자고 해서 서울미대 윤명로 교수와 평소 존경해온 김차섭 화백한테 심사를 요청, 오케이 사인을 받아 전시를 하게 되었죠. 팸플릿도 추천사도 없어서 팸플릿은 제가 만들고 추천사는 김민기가 직접 쓰기도 했죠. 그때 김민기의 글이 기상천외했고 재미있었습니다. 나중에 들은 이야기인데 경향신문사의 유인경 전 기자가 그 당시 여고생 복장으로 전시회에 구경 왔다고 하더군요.

지금까지 여러 차례 전시를 했죠? 그 중에서 멋졌다고 생각하는 곳을 세 군데 대라면 어디입니까?

미국 LA 시몬손 갤러리, 중국 베이징 그 유명한 798예술구 OZ갤러리 초대전, 전주 소리의 전당 초대전. 전주 전시 때는 무려 500점 넘게 걸었습니다.

화가로서 영남 씨 그림 인생에서 가장 인상에 남는 전시는요?

몇 차례 있긴 합니다만 요셉 보이스와의 2인전을 꼽겠습니다. 기억에 남는 일이 많았으니까요.

요셉 보이스와 전시회를 했다는 말인가요?

이야기를 끝까지 들어보세요. 저는 2009년 서울 청담동 C. T. 갤러리에서 백남준을 세계 미술계의 스타로 만드는 데 절대적 공헌을 한 백남준의 절친 요셉 보이스와 2인 전시회를 펼친 적이 있죠. 보이스가 죽은 지 몇 년이 지난 뒤였어요. 요셉 보이스는 살아생전에 당시에는 누구도 미술 재료로는 상상도 못하던 기름덩어리나 두터운 공업용 끈 등을 소재로 작품을 만들고 온갖 행위미술로 세계적인 명성을 얻은 작가인데 백남준이 독일로 건너가 쌍방접선, 의기투합 친해지면서 백남준도 보이스와 똑같은 수준의 명성을 얻게 되죠.

전시 전에 주최 측에서 보여준 보이스와 백남준의 2인 합동 행위미술 비디오를 봤는데 정말 가관이더군요. 백남준은 띵땡똥, 아마도 천안삼거리 투의 피아노 건반을 두들기고 그 옆에서 보이스는 어느 나라의 언어도 아닌 그냥 달밤에 늑대 우는 식의 요상한 방언을 고래고래 질러대는 겁니다. 정말 기상천외한 초현대 행위미술이라는 생각을 하며 주최 측에 제 작품과 함께 전시할 수 있는, 그러니까 벽에 걸 수 있는 진짜 보이스의 작품이 한국에 올 수 있는 거냐고 물었죠.

물론 그렇다는 대답이 돌아왔죠. 그리고 요셉 보이스의 실제 작품 약 20여 점이 독일에서 날아와 저의 그림과 함께 무사히 전시를 하게 되었죠.

그때 저도 얼떨결에 행위미술을 펼쳤는데요. 타이틀은 '요셉 보이스를 찾아서'

보이스와 조영남의 2인전 팸플릿 표지

로 정했습니다. 내용은 이런 겁니다. 저
는 일단 먼저 죽습니다. 물론 스토리상
말입니다. 죽은 다음 미리 주최 측과 상
의해 만들어놓은 관 속에 제가 시체로
변신, 드러눕습니다. 드디어 관이 관객 앞
으로 이동합니다. 경향신문사 기자였던
유인경과 방송인 최유라의 사회로 장례
식이 장엄하게 펼쳐지죠. 서울법대 이철
수 교수가 등장, 제가 미리 써둔 유언장
을 낭독합니다. 그다음 관 속에 누워 있
던 제가 관 뚜껑을 열고 나와 사다리를
타고 요셉 보이스의 초상이 있는 벽으로
올라가죠. 서로 판토마임식 인사를 나누

1961년 도쿄에서 펼친 백남준과 요셉 보이스의
2인 합동 행위미술 장면.

고, 함께 전시를 해서 영광이라는 대사를 읊습니다.

　　행위미술은 여기까지인데요. 그때 제 시체가 담긴 관을 들고 갤러리를 들어
서면서 아이고, 아이고, 영남이 형이 죽었네. 그 많은 여자친구를 놔두고 서운해
서 어찌 떠나 갔나 뭐 이런 내용을 운운하면서 구슬픈 곡소리를 구수하게 읊어
댄 운구꾼의 대표는 믿거나 말거나 천하의 가수 이문세였답니다. 이 책을 통해
그때 주최 측 친구들한테 한마디 남기겠습니다.

　　"그때 수고한 후배들아, 정말정말 미안하다. 그때는 내
가 시건방져서 고맙다는 따뜻한 말 한마디를 못했구나. 그
땐 정말 눈물나게 고마웠다. 근데 내가 형 노릇을 못했다.
어디선가 잘살겠지. 너희들은 심성이 착해 잘살 거라 믿는
다. 한 번 다시 만나자꾸나. 밀린 얘기 나누면서 술 한 잔

하자."

영남 씨는 지금까지 그림을 몇 점이나 팔았나요?

저는 선천적으로 머리가 안 좋아 지난 일을 잘 기억하지 못하는 사람입니다. 그러니까 제 그림을 언제 누구한테 선물했는지 누구한테 팔았는지 더구나 얼마를 받고 팔았는지 그런 걸 거의 모릅니다. 제가 쌓아놓은 작품의 리스트를 정리한다 한다 해놓고 아직도 단 한 번도 제대로 작성해본 적이 없습니다. 시도는 몇 번 해봤지만 늘 흐지부지되어왔죠. 천만다행으로 도록이 몇 권 남아 있어 그걸 들춰보면서 '아하! 이 그림은 팔지 말았어야 했는데 팔았지!', '아하! 이 그림은 어디로 갔지? 그래 화개장터에 있는 조영남 미술관으로 보냈지!', '아하! 조영남이가 빈센트 반 고흐보다는 살아생전 그림을 더 많이 팔았구나' 그런 따위의 망상을 하곤 하죠.

어느 도록을 보면 이런 것도 나옵니다. 2008년 12월 16일 평창동 가나 미술관 옆에 붙어 있던 서울옥션스페이스에서 저의 작품 40점을 이틀인가 전시하고 옥션에 붙인 적이 있는데 두세 시간 만에 전 작품이 팔려나간 겁니다. 솔드아웃된 거죠. 어린이 화가를 돕는 특별 자선 성격의 행사였기 때문에 그랬던 것 같습니다. 그렇다 해도 저는 분명 판매에 관한 한 빈센트 반 고흐를 크게 누른 겁니다. 이것만은 분명합니다.

50

영남 씨. 그림 그리는 일을 종종 낚시하는 것에 비유하곤 하시는데요. 그게 무슨 뜻인가요?

사람들은 곧잘 그림 그리는 행위를 음식 만드는 것에 비교하곤 하는데 저는 낚시에 비교하길 좋아합니다. 저는 낚시를 주로 구경만 해온 편입니다. 배우 이덕화나 코미디언 이용식 같은 친구들이 녹화가 한밤중에 끝나도 옷만 갈아입고 바로 밤길을 달려 낚시를 하러 가는 걸 종종 봤어요. 그만큼 낚시가 좋다는 거고 한마디로 낚시에 미쳤다는 뜻이죠. 저한테는 그림이 그렇거든요. 한 번 맛을 들이면 낚시처럼 중독이 되고 낚시처럼 낮이고 밤이고 할 것 없이 짬만 나면 캔버스 앞에 앉게 되는 거죠. 누가 시킨다고 그렇게 되겠어요? 좋아서 그러는 거죠. 한마디로 그림에 미친 거죠.

그밖에도 낚시와 그림은 비슷한 점이 많죠. 낚시는 일단 미끼를 물속에 던지면 낚시가 되잖아요. 물고기가 잡히든 안 잡히든 낚시는 낚시죠. 그림도 일단 시작을 하면 그림이 되는 거예요. 하지만 차이점도 있어요. 낚시의 경우 어디에 낚싯대를 던지면 대충 어떤 고기가 잡힐지 대체로 예측이 가능하죠. 가령 민물에 던지면 붕어, 쏘가리, 메기 등이 잡힌다는 걸 어느 정도 알 수 있죠.

그러나 그림 그리기의 경우는 예측이 가능할 것도 같기도 하지만 전혀 불가능한 구석도 많답니다. 그건 마치 붕어를 기대했는데 피라미가 걸려 나오는 것과 같죠. 물론, 재수만 좋으면 상어나 고래 같은 놈들도 걸릴 수 있지만요.

그럼 유명한 세계적인 화가들도 영남 씨처럼 낚시질하듯 그렸을까요?

글쎄요. 그러지 않았을까요? 가령 반 고흐는 성질이 급해서 물 좋은 외딴 곳

으로 찾아가 '아무 고기면 어떠냐, 빨리만 잡자'고 해서 건져 올려본 게 몽땅 상어가 된 경우고, 피카소는 각종 낚싯대를 수십 대씩 펼쳐놓고 마구 건져 올려 대박을 친 경우고, 프랜시스 베이컨 같은 낚시꾼은 기묘한 고기만 잡는다고 너절하기 그지없는 낚시터에서 나름대로 연구를 거듭하면서 건져 올린 게 몽땅 고래였던 셈이죠.

저요? 저는 그냥 낚시가 좋아 애호가 수준의 아마추어 낚시꾼이 됐으니까 그저 피라미나 붕어 몇 마리만 건져 올려도 대단한 거라고 생각하며 낚시터를 떠나지 않고 눌러앉아 있는 중입니다. 에이! 나도 낚시에나 취미를 붙일 걸 괜히 그림을 그린다고! 뭐요? 지금 시작해도 늦지 않았다고요? 기다리세요! 낚싯대 챙겨볼게요. 아! 낚시 도구가 없지…….

6장. '서양' 쪽 '남성'들 말고도 작가는 많아

51. 반 고흐, 피카소는 알겠는데요. 프랜시스 베이컨은 어떤 화가인데요?

52. 영남 씨는 현대미술의 매력을 뭐라고 하겠어요?

53. 영남 씨. 현대미술에서 작가의 아이디어는 무한대로 열려 있나요?

54. 영남 씨! 현대미술의 종점은 어디가 될까요?

55. 영남 씨 개인적으로 이 시대에 가장 이상적이고 가장 본받을 만한 아티스트는 누구입니까?

56. 영남 씨, 왜 여자 화가에 대해서는 언급이 없나요?

57. 영남 씨! 현대미술의 실체를 따지면서 반 고흐나 피카소 같은 외국 화가들만 거론했는데 우리나라 화가 중에는 그만한 인물이 없었나요?

58. 한국의 현대미술은 언제 누구에 의해서 시작되었나요?

59. 영남 씨, 우리 쪽 현대미술의 주인공은 누가 있을까요?

60. 영남 씨, 그럼 한국 화가들도 한 번 분파별로 얘기해 보시죠.

51

반 고흐, 피카소는 알겠는데요. 프랜시스 베이컨은 어떤 화가인데요?

저는 베이컨도 좋아하지만 소시지도 잘 먹습니다. 썰렁했나요? 프랜시스 베이컨은 1909년 아일랜드 더블린에서 태어나죠. 더블린은 문학계의 큰 별들을 탄생시킨 곳이기도 합니다. 현대시 세계의 최고봉 T. S 엘리엇, 연극계의 최고봉 사무엘 베케트, 날카로운 미학 비평으로 유명한 오스카 와일드가 모두 그 유명한 이곳 아일랜드 더블린 출신들이죠.

베이컨은 워낙 성격이 괴팍해서 본인의 입으로 어린 시절을 장황하게 늘어놓은 적이 없어요. 그래서 어디서 어떻게 미술공부를 했는지 알 수 없는 미궁에 빠진 인물입니다. 30대 초반까지는 작은 차고를 개조한 아틀리에에서 그림을 그리며 이따금씩 중요한 전람회를 어슬렁거리는 일 외에는 거의 백수건달 같은 모습을 보이곤 했는데 두 가지의 특이한 사항이 평생 그를 따라다녔습니다.

첫째는 상상 외로 아틀리에가 협소했다는 것, 그곳의 너저분하기가 쓰레기통을 방불케 했다는 겁니다. 둘째는 노름, 도박의 유혹을 끝내 뿌리치지 못해 파산

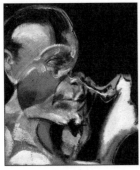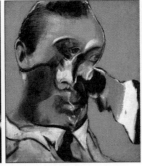

베이컨의 여러 <자화상>

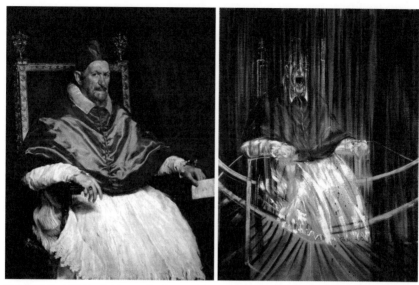

벨라스케스의 <교황 인노켄티우스 10세>(왼쪽)와 베이컨의 <벨라스케스의 교황 인노켄티우스 10세 초상에서 출발한 습작>(오른쪽)

상태로 몰리기가 일쑤였다는 사실입니다. 어떤 비평가는 그가 노름 돈을 마련하기 위해 그림을 그렸을 정도라고 했으니 그의 노름벽이 얼마나 심각했는지 짐작이 갈 정도죠. 저는 어떠냐고요? 저는 콘서트를 위해 세계 도박의 천국 라스베이거스에 여러 차례 갔으나 단 한 번 제 스스로 노름 기계에 가까이 가본 적이 없습니다. 제 성격을 잘 알기 때문에 도박에 빠지지 않은 것 같아요. 한 번 도박을 시작하면 끝까지 갈 거라는 제 성격을 알았고 끝까지 가면 쫄딱 개털이 된다는 걸 알았기 때문이죠. 저는 모험심이 적었던 겁니다. 베이컨은 놀이를 하듯이 배짱이 두둑했던 거고요. 저처럼 쪼잔하질 않았습니다. 그림의 경우도 그렇습니다.

도박과 그림 잘 그리는 것에 무슨 관계라도 있다는 건가요?

그럼요. 바로 그겁니다. **타고난 호기심이나 모험심이 많으면 그림도 자연스럽게 따라간다는 거죠.** 그게 제 생각입니다. 베이컨은

사람의 얼굴을 묵사발로 일그러뜨리는 형식의 그림을 그리는데 제가 봐도 그의 구성력은 매우 모험적이고 독창적입니다. 어느 누구도 감히 따라 할 수 없는 멋진 그림을 그려냅니다. 벨라스케스라는 대선배가 그린 <교황 인노켄티우스 10세>를 자기 식으로 뭉그러뜨려 그렸으니 그건 노련한 도박사만이 해낼 수 있는, 베이컨만의 도전이었죠.

현대미술을 공부하려면 베이컨을 알아둬야만 하는 이유는 또 있습니다. 현재 베이컨의 그림은 세계 그림시장에서 피카소의 그림값에 버금가는 높은 금액을 받습니다. 잘 팔리는 그림이 됐다는 말씀입니다. 소시지보다 베이컨이 인기가 많다는 얘기죠. 아! 썰렁해.

52

영남 씨는 현대미술의 매력을 뭐라고 하겠어요?

자유입니다. 현대미술에서는 실수나 실패가 있을 수 없어요. 그래서 뭔가를 그려놓기만 하면 아무리 남들 눈에 괴발개발 그렸더라도 하여간 해낸 겁니다. 뭐가 됐든 그건 그림인 거고 이겨낸 거예요. 그림으로 성공한 거죠.

스포츠에선 어림도 없는 얘기겠지만 현대미술에서는 구조적으로 이기거나 지거나 하는 일이 없어요. 그린 사람 당사자 맘대로 실패냐 성공이냐도 결정되죠. 그만둘 건지 더 할 건지도 본인이 엿장수 맘대로 할 수 있죠. 자기 맘대로 뭐든 할 수 있는 것이 현대미술입니다. 오디션 보고 합격하고 탈락하는 일 같은 건 아예 없어요. 그게 바로 제가 현대미술에서 느끼는 매력입니다. 그러다 어느 누구로부터 잘 그렸다거나 소질이 있다거나 하는 뭐 이런 소리를 듣기라도 하면 날아갈 듯 기분이 좋아지기도 하고 진짜 화가가 됐나보다 하는 뿌듯함에 젖기도 하죠.

진리가 너희를 자유케 하리라는 성경 말씀이 있죠. 현대미술을 하고 있노라면 진짜 자유로움을 느낄 수 있죠. 노래는 노래하는 당사자가 자유로움을 느낀다기보다 노래를 듣는 이에게 자유의 감동을 전달해주는 좀 복잡한 역학이 따르지만 미술 행위는 보통 늘 혼자 하는 행위니까 훨씬 알토란 같은 자유로움을 느끼는 겁니다. 자유롭기를 원하세요? 그림을 그려보세요.

53

영남 씨. 현대미술에서 작가의 아이디어는 무한대로 열려 있나요?

맞습니다. 현대미술에서 아이디어는 늘 출발 신호 역할을 합니다. 아이디어의 영역은 무궁무진하게 크고 한없이 넓습니다. 제가 화투짝을 무심히 들여다보다가 어! 여기 그림이 있네, 마흔여덟 장의 각기 다른 그림이 있네. 그럼 이걸 한 번 그려볼까? 이게 바로 아이디어죠. 아이디어가 떠오른 거죠.

아이디어만 있으면 작가가 되는 건가요?

그렇진 않죠. 아이디어는 아이디어일 뿐입니다. 아무리 무궁무진한 아이디어가 있어도 그걸 실제로 구현할 수 있는 능력이 있어야 작품을 완성할 수 있습니다. 즉, 아이디어가 미술 작품이 되느냐 마느냐는 그 실현 능력에 따라 좌우되곤 하죠.

언젠가 신문에서 금괴 밀수 사건 기사를 본 적이 있습니다. 세상에, 작은 크기의 사각형 금괴를 몰래 밀수하겠다고 그걸 여성의 음부에 열댓 개씩 넣어 세관대를 통과했다는 거 아닙니까. 그 스토리를 읽고 저는 '아! 저건 이 시대 최고의 행위미술이다'라며 무릎을 탁, 쳤습니다. 물론 감탄을 하면서도 제가 남자라서 그런 행위미술을 실현할 수가 없다는 사실에 입맛만 다셨죠.

행위미술이라는 게 따로 있나보죠?

그럼요. 퍼포먼스 아트라고 해서 캔버스에 그림 그리는 거 말고 자신이 표현하려는 바를 직접 행동으로 해버리는 걸 뜻하죠. 백남준 선배 부인 구보타 여사는 한창 젊을 때 행위미술 차원에서 음부에 붓을 꽂아 글씨를 썼던 걸로 유명해

졌어요. 모든 아이디어나 개념을 실제로 구현하기만 하면 현대미술이 될 수가 있답니다.

<Vagina Painting>. 구보타 여사의 행위미술 장면.

그러고 보니 아하! 저도 행위예술의 경험이 있네요. 그때는 그게 위대한 예술이라는 걸 몰랐지만 말이에요. 초딩 땐가 중딩 땐가 하여튼 제가 우리 동네 방귀대회를 결성한 적이 있습니다. 세계 최초였을지도 모릅니다. 가을만 되면 친구들이 방귀를 뿡뿡 대서 제가 애들에게 그러지 말고 방귀 시합을 정식으로 해보자고 했죠. 선수를 모집해서 삽교초등학교 우물가로 몰고 갔습니다. 거기 우물은 천장이 양철로 꾸며져 있어 우물 안에다 대고 우! 소리를 내면 음향이 최고조의 성능을 발휘했죠. 거기 삥 둘러서서 차례차례 순서대로 방귀를 꿔대면 선수 겸 심판관인 제가 숫자를 세어나가죠. 잘게 짧게 나누어 꿔는 게 특수기술이죠. 숫자가 많은 사람이 우승을 하는 게임이니까요. 모두들 그날의 시합이 끝나면 집에 돌아가 다음 날의 시합을 위해 콩이나 고구마를 부지런히 튀겨먹고 구워먹고 그랬어요. 세월을 흘려보내고 생각해보니 그런 것들이 제가 펼친 생애 최대의 행위미술이네요. 아! 그때 방귀대회를 등록을 하거나 특허 신청을 해놓는 건데. 그 탁월한 아이디어를 놓쳐버리다니. 지금이라도 하면 어떠냐고요? 이제는 체면 때문에 안 돼요.

그렇다면 영남 씨는 아이디어나 예술적인 영감을 어디에서 조달을 하나요?

저는 그런 영감 걱정을 안 합니다. 영감이 저절로 떠오르곤 하죠. 이 글을 쓰고 있는 지금 이 시간 저는 이미 몸 전체가 일흔 살을 넘긴 영감 그 자체니까요. 하하하.

54

영남 씨! 현대미술의 종점은 어디가 될까요?

제가 그런 걸 알고 있을 것처럼 생겨먹어 질문을 했나요? 아이쿠! 이런 때 제가 현대미술의 끝은 불광동 종점이라고 대답할 수 있다면 얼마나 좋겠어요. 공교롭게도 저는 서울에서 학교 다닐 때 불광동 버스 종점과 후암동 버스 종점에 살아봤거든요. 버스 종점이 어딘지는 얼추 알겠는데 현대미술의 종점은 좀처럼 가늠하기가 어렵네요.

순간적인 느낌 같은 건 있었습니다. '억! 현대미술 큰일났다' 싶었을 때가 있었죠. 알파고란 녀석이 바둑으로 이세돌과 맞붙었을 때입니다. 그때 저는 충격을 받고 인공지능이 인간지능을 이긴다면 내가 그토록 좋아했던 현대미술도 인공지능에 밀릴 수도 있겠다고 생각하며 순간 절망했죠. 하지만 시간이 좀 흐르니까 다시 기운을 차리게 되더군요.

로봇이 그림을 그리는 시대가 올 것도 같아 전체적으로 좀 불안한 느낌이 들긴 듭니다. 현대인이라면 미술뿐만 아니라 모든 분야에서 느끼는 고질적이고 일반적인 불안일 테죠. 앞으로도 누구나 느낄 수밖에 없는 종점이나 종말에 관한 보편적인 불안이기도 할 겁니다.

그런 보편적인 불안함을 불러오는 종점이 아니라면 지금 당장 피카소나 뒤샹을 뛰어넘는 대단한 아티스트가 나타나면 그게 현대미술의 임시 종점이 될 수도 있을 거라는 망상도 해보긴 합니다. 그렇지만 살다보니까 그렇게 날고 기는 아티스트가 여기저기에서 튀어나오긴 해도 아직까지는 저를 충격으로 몰아넣은 작가는 못 봤습니다. 질문이 뭐였죠?

현대미술의 종점이 어디일 거 같은지 물었어요.

현대미술의 종점이라. 글쎄, 개인적인 답변으로 대신한다면 아마도 제가 죽으면 제게는 그 순간이 현대미술의 종점이겠죠? 제가 너무 오버했나요? 아, 물론 아서 단토 같은 미학자는 앤디 워홀의 <브릴로 박스>를 보고 '이제 예술은 끝났구나'고 외친 적이 있긴 하죠.

55

영남 씨 개인적으로 이 시대에 가장 이상적이고 가장 본받을 만한 아티스트는 누구입니까?

누구를 꼽아야 할지 벌써 답답해지네요. 피카소나 반 고흐를 꼽느냐? 아닙니다. 이중섭이나 박수근? 아닙니다. 앤디 워홀? 데미언 허스트? 제프 쿤스? 아닙니다. 데이비드 호크니, 물론 최고입니다. 그러나 고개를 갸우뚱. 그리고 긴 침묵……. 얼핏 떠오르는 인물이 있긴 하지만 말해도 될까 말까 머뭇거려지네요. 왜냐고요? 제가 그 이름을 말했을 때 비웃음과 조롱 섞인 야유가 나올까봐 그럽니다. 제가 지금 언급하려는 작가는 이 계통에서 거의 무명이나 다름없는 아웃사이더거든요. 이방인이죠. 완전 변방인입니다. 왜냐면 그래피티^{graffiti}라는 장르의 미술을 하니까요. 일종의 벽화나 마찬가지죠. 런던 도시 곳곳에 낙서 같은 흔적을 남기고 홀연히 사라지는 작가입니다. 이런 스타일로 크게 성공한 작가도 있죠. 장 미셸 바스키아^{Jean-Michel Basquiat, 1960-1988}, 키스 해링^{Keith Haring, 1958-1990} 같은 이가 대표적입니다.

제가 말하려는 이 작가는 후드 티를 걸치고 새벽에 도시 곳곳을 돌아다니면서 허가도 안 받고 빈 벽이나 고가도로 난간 같은 데에 뭔가를 그려놓고 튀어버립니다. 그건 낙서도 아니고 삽화도 아닙니다. 스프레이 재질로 간단명료하게 회화의 흔적만을 남기고 튀는 거죠. 그 바탕에는 무한 사랑을 의미하는 오롯한 히피 정신도 들어 있죠. 미술의 훼방꾼, 혼자 세계 현대미술을 상대로 세계대전을 벌이는 고독한 전사이자 1인 테러리스트입니다.

그런 행동은 무슨 의미인가요?

원래 현대미술은 모든 기존 형태에 반기를 들고 파괴하

는 것이라고 하죠. 피카소의 <아비뇽의 처녀들>이 그렇고 뒤샹의 소변기가 그렇고, 제가 바득바득 올려 밀었던 마네의 <풀밭 위의 점심>이 그런 것 아닙니까? **제가 지금 말하려는 작가의 행위야말로 바로 파괴 아닌 파괴에 있어 깜짝 놀랄 만큼의 자질을 품고 있습니다.** 이 작가의 행동, 그의 미술의 의미는 별거 아닙니다. 진정한 의미의 소통입니다. 대중과의 소통을 위해 그런 희한방장한 짓을 서슴지 않은 거죠. 얼굴 없는 화가, 복면가왕이 아닌 복면 화왕인 셈이죠.

그게 도대체 누구인가요?

깜짝 놀랄만큼의 충격, 조롱, 풍자라는 3박자를 갖춘 작가는 바로바로바로 오오오오 로버트 뱅크시Robert Banksy, 1966- 입니다. 그의 작품 <카펫 아래를 쓸고 있는 혹스턴 모텔의 청소부>를 저는 최고의 작품으로 꼽겠습니다. 너무 편파적인 것같아 좀 움츠러드는 느낌이 드네요.

확실히 얘기해주세요. 뱅크시가 누구인가요?

뱅크시는 서울시, 부산시가 아녜요. 뱅크는 은행이잖아요. 그러니까 은행이 즐비한 도시라는 뜻이죠. 아! 얼결에 할배 개그가 나왔네요. 영국 출신으로, 약 쉰네 살 정도의 나이를 먹었습니다. 얼마전까지 현대미술을 이끌어온 피카소, 뒤샹, 마네에 한 치도 뒤지지 않는 것은 물론이고 미학적인 측면에서도 그의 생각이야말로 이 시대의 미술가들이 본받아야 할 지고의 정신이라고 저는 생각합니다.

불법장소에 불법으로 낙서를 하고 흔적 없이 사라지는 정신도 그렇지만 후드티를 뒤집어쓰고 얼굴을 숨기는 것이 저는 대단해 보였습니다. 저는 얼굴을 알리기 위해 안달복달을 해봐서 알죠. 사실 얼굴과 명예를 접는다는 게 얼마나 힘이 듭니까? 근데 뒤샹도 멀쩡한 자기 이름을 놔두고 소변기를 출품할 때 가명 R. MUTT라는 서명을 썼죠. 얼마나 멋집니까! 물론 얼굴 감추는 것도 또 다른 의미

로 얼굴을 알리는 일련의 고도의 기술이라는 것을 모르는 바 아닙니다. 그러나 그의 행적을 보면 감탄하지 않을 수 없습니다. 돈벌이 수단으로 미술을 하지 않은 것도 저 같은 사람은 가히 흉내도 낼 수 없을 행위입니다. 그런 행위에 따르는 우스꽝스런 가역반응이라고나 할까요? 오늘날 그의 낙서 벽화 작품 중에는 수억 원을 넘는 게 허다하다니 씁쓸하긴 하지만 뱅크시의 <카펫 아래를 쓸고 있는 혹스턴 모텔의 청소부>는 그 그림의 진가와 미학만 따로 따져도 지금까지 나온 어떠한 작품에 못지않은 이 시대 최고의 현대미술 작품입니다. 걸작 중의 걸작입니다.

뱅크시의 예측 불가능한 행동은 이것으로 끝이 아닙니다. 2018년 소더비 경매장에서 그의 작품 <풍선과 소녀>Girl With Balloon가 약 15억 원에 팔려나가는 그 순간에 뱅크시는 미리 액자에 설치해놓은 파쇄기로 그림을 파손해버립니다. 왜 그랬냐고요? 뭐 그런 거죠. '고급 미술관에 있는 그림들 개똥입니다' 하면서 한바탕 엿을 멋이는 거죠. 그림을 산 사람으로서는 얼마나 황당했겠어요. 그런데도 그림 구매를 철회하지 않았더군요. 부서져버린 그림이 더 미학적 의미가 있다는 거죠. 현대미술의 세계 안에서는 상상할 수 없는 이런 기상천외한 일들이 일어나고 있습니다.

지금부터라도 여러분, 변소에 낙서하듯이 그래피티하듯이 그림을 그려보세요. 남이 뭐라 그러든 말든 그냥 계속 그리세요. 뱅크시가 그랬으니까요.

56

영남 씨, 왜 여자 화가에 대해서는 언급이 없나요?

그러게요. 만날 남자들만 이야기했네요. 하긴 미술 쪽이 옛날부터 남자 판이에요. 그렇지만 여자 화가들이 없는 건 아니에요. 있긴 있어요. 생각나는 대로 몇 사람만 이야기해볼게요.

우리 쪽에도 훌륭한 작가가 있습니다. 우리나라 최선봉의 화가 나혜석은 일제강점기 진명여고 최우등생 출신에 여성 최초로 일본 도쿄미술대를 나옵니다. 여고에서 미술 교사로 일하면서 소설도 발표하죠. 그러니까 나혜석은 억눌려 있던 우리네 한국 여성의 지위를 글과 그림으로 한 단계 끌어올렸던 선각자죠. 일제강점기 일본의 압제에 저항, 독립운동에도 앞장선 맹렬 아티스트였습니다. 그녀의 작품은 주로 당시 최첨단으로 여겨지던 인상주의 스타일이었죠. 문제는 너무 앞섰다는 겁니다. 자유주의자였던 그녀는 결혼과 이혼 그리고 불륜 등의 스캔들로 인해 세상으로부터 따돌림을 받아 말년에는 맥 빠진 삶을 살았고 끝내는 무연고 노숙자로 한 많은 50대 초반의 생을 마감하죠. 나혜석이 자식들에게 쓴 '내 자식들아, 에미는 선각자였느니라'라는 글귀가 눈물짓게 만듭니다.

외국 쪽에는 훨씬 풍성합니다. 우선 세계적으로 우뚝 선 미술가 프리다 칼로가 있죠. 멕시코 출신으로 나혜석보다 11

나혜석의 <무희>

칼로의 <가시목걸이를 한 자화상>

년 밑인 1907년생입니다. 어렸을 때부터 소아마비로 다리를 약간 절었던 소녀한테 불행은 겹쳐서 몰려옵니다. 의학도의 꿈을 품고 있던 명랑쾌활한 18세의 그녀는 하굣길에 치명적인 교통사고를 당해 온몸이 부스러지고 맙니다. 약 서른두 번의 대수술을 거쳐 온전한 몸으로 돌아온 칼로는 병석에 누워 그림을 그리기 시작하죠. 병실에서 거울에 비친 자신의 얼굴부터 그리기 시작합니다. 칼로 자신의 상처 난 몸뚱이와 생과 사를 넘나든 운명 앞에 놓인 자신의 얼굴을 교묘하게 그려내 훗날 현대미술사에 영원히 남을 매우 자전적인 그림들을 남기죠. 그녀는 멕시코의 피카소라는 평판을 받고 있던 디에고 리베라 Diego Rivera, 1886-1957를 만나고 디에고는 그녀의 미모와 지성에 홀딱 빠져 즉시 불꽃 튀는 사랑과 함께 결혼식을 올리게 되죠. 칼로의 아버지는 이 결혼을 두고 코끼리와 비둘기의 결혼이라고 그랬다죠.

칼로와 리베라

　칼로는 평생 디에고의 옆을 지키고 싶었으나 디에고는 생각이 달랐나봅니다. 디에고는 끊임없이 딴짓을 했고 칼로는 그런 남편으로 인해 고통을 겪었죠. 디에고와 헤어지기도 하고 재결합을 하기도 하면서도 꾸준히 초현실적인 그림을 그려나갔던 칼로는 도진 폐렴을 이기지 못하고 47세에 세상을 뜹니다. 죽은 후에는 멕시코의 전설로 우뚝

서게 되었죠. 심신의 고통과 절박함이 예술로 승화된 케이스죠.

남편 디에고의 딴짓은 어떤 짓인가요?

딴 여자와 바람을 피우는 거죠. 디에고의 딴짓은 유난스러운 것으로 유명해요. 심지어 칼로의 여동생과도 바람이 났으니까요. 바람피우는 걸 들킬 때마다 그랬다죠. 악수나 섹스나 뭐가 다르냐고요. 칼로도 지지 않습니다. 그녀는 남편의 바람에 맞서 조각가나 사진작가 등과 연애를 하고, 때로 같은 여성과도 사랑에 빠지곤 합니다. 그러다가 스탈린에게 쫓겨나 멕시코에서 정치적 망명 생활을 하던 레온 트로츠키와 짧지만 강렬한 열애를 나누기도 하죠. 남편의 불륜에 불륜으로 맞선 셈인데 실로 칼로와 디에고의 애정 전선은 세계 현대미술사의 유례없는 막장 드라마 샘플로 자리잡게 됩니다.

다른 여성 화가들로 꼽을 만한 사람은 또 누가 있을까요?

여럿 있죠. 소니아 들로네^{Sonia Delaunay, 1885-1979}도 훌륭합니다. 들로네는 1885년 우크라이나의 유대인 가정에서 태어나 러시아에서 어린 시절을 보내다가 프랑스 파리로 건너가 미술을 공부합니다. 러시아로 돌아가지 않기 위해 한 차례 정략결혼을 했다가 동료화가 로베르 들로네^{Robert Delaunay, 1885-1941}와 두 번째 결혼을 하며 그의 성씨를 따르게 됩니다. 탁월한 색채 감각으로 서정적 추상작품을 내놓는데 그녀의 감성은 매우 뛰어나고 아름다워 여성의 의상에 그림을 응용하고 무대미술도 어렵지 않게 해냅니다. 저 같은 미술애호가는 들로네의 색 배합 솜씨를 보면 실로 반하지 않을 수 없습니다.

또 뺄 수 없는 화가가 있죠. 조지아 오키프. 그녀는 1887년 미국 중서부 위스콘신 주에서 농사를 짓는 부모 밑에서 태어나 이미 열두 살 때 화가가 되기로 결심하죠. 훗날 꽃잎과 꽃술을 화면에 가득 넘쳐나게 그리는 독특한 형식으로 세계적 명성을 쌓았습니다. 미술이라는 도구로 음악을 표현해낼 수 있다는 칸딘스

오키프의 <흰 칼라>

키식 이론에 매료되어 황홀하고 몽롱한 감성의 그림들을 그렸죠. 뉴멕시코 사막에 집을 짓고 살았던 그 자신이 여배우 뺨치는 미모의 소유자였답니다.

지성과 미모라면 1864년생 프랑스 출신의 조각가 카미유 클로델Camille Claudel, 1864-1943을 빼놓을 수 없습니다. 비록 어렸을 때 소아마비로 다리를 약간 저는 불편한 몸이었지만 그런 이유 때문이었을까요? 이것 역시 예술가를 몰아가는 절박함의 반작용일까요, 가역반응일까요. 어린 시절부터 흙을 빚는 솜씨가 뛰어났다는군요. 그 솜씨가 주위에 알려지고 공부를 하러 파리에까지 진출을 하죠. 거기서 19세의 젊은 나이에 그

유명한 유부남 조각가 로댕을 만나 파란만장한 예술 세계를 펼치게 됩니다. 살아 있을 때는 내내 로댕의 명성에 가려져 있었으나 사후 10년 후부터 그녀의 존재가 혜성처럼 드러나 온 세상을 경악하게 만들죠. 이밖에도 현대미술에는 내세울 만한 여성이 여럿 있습니다. 근데 왜 그럴까요? 참 희한해요.

뭐가 희한해요?

미술계는 그래도 괜찮은 편이에요. 음악계는 아주 심해요. 고대 음악이나 현대음악이나 음악계에는 여성 바흐도 없고, 여성 베토벤도 없는 형편입니다. 세계적인 여성 음악가요? 지금요? 어…… 한 명도 떠오르지 않아요. 현대미술 쪽에서는 그래도 몇 명 있어줘서 근근히 버틸 수가 있답니다. 여성 화가들 힘내세요!

57

영남 씨! 현대미술의 실체를 따지면서 반 고흐나 피카소 같은 외국 화가들만 거론했는데 우리나라 화가 중에는 그만한 인물이 없었나요?

왜요. 있죠. 있고말고요. 이중섭, 김환기, 박수근 같은 화가는 단연 피카소, 세잔, 반 고흐에 버금가죠. 가고말고요. 단지 현대미술의 도도한 흐름 속에서 후발주자라는 점이 아쉬울 따름이죠.

후발주자라는 건 왜 그렇죠?

우리가 현대미술을 받아들인 건 어쩔 수 없이 일제강점기 때였죠. 서양, 특히 프랑스 파리에서 출발한 현대미술을 우리보다 일본이 잽싸게 먼저 받아들였고 우리나라 화가들은 일본으로 건너가 일본 미술학교를 통해서 서양미술 그러니까 우리가 오늘날 소위 현대미술이라고 하는 걸 배워온 셈이니까 후발주자라는 얘기가 불거져나온 거죠. 현대 대중음악사에서 엘비스 프레슬리, 비틀즈, 마이클 잭슨의 이름이 우리 쪽의 현인, 차중락, 신중현과 엽전들보다 타이밍 상으로 앞에 거론되고 우리가 팝음악의 후발주자가 되는 경우와 흡사한 거죠. 저만 해도 톰 존스라는 영국 가수의 히트곡 <딜라일라>를 그대로 따라불러 한국 대중음악계에 등단했으니까 저는 자동으로 후발주자가 되고 미술의 경우도 역시 한발 늦은 후발주자라고 해야 맞는 말이죠. 뭐 반드시 앞에 있어야만 좋고 훌륭하다는 법칙 같은 것은 없지만 말입니다.

58

한국의 현대미술은 언제 누구에 의해서 시작되었나요?

서글픈 얘기부터 꺼내야겠네요. 1967년 제가 서울음대생일 때 아르바이트로 미8군 쇼단에서 노래를 부르다가 소문이 번져 TV에 등장하게 됐는데 그때 저의 데뷔곡이자 히트곡은 바로 <딜라일라>였어요. 서글프다고 한 것은 문화후발국가 출신으로 이 땅의 노래가 아니라 영국과 미국에서 유행한 노래를 통해 유명해졌기 때문입니다.

한국의 현대미술도 비슷합니다. 우리 쪽 현대미술은 대한민국 땅에서 곧장 이루어진 게 아니라 일본 땅에 있는 일본 미술학교를 통해서 시작됐다고 했잖아요? 우리나라에는 그 당시 미술학교라는 게 없었으니까요. 그즈음부터 동양화와 서양화가 분리되기 시작하죠. 참고로 저는 그림을 동양화나 서양화로 나누는 게 탐탁지 않습니다. 그림이면 다 같은 그림이지 그걸 뭘 그렇게 굳이 나눠서 부르는 건지. 제가 그러거나 말거나 당시 격변기에는 동양화와 서양화로 나뉘면서 현대미술은 곧 서양화를 뜻하기 시작했던 거죠. 그런데 질문이 뭐였죠?

고희동의 <부채를 든 자화상>

한국의 현대미술을 누가 시작했냐는 겁니다.

한국 현대미술의 선두주자로는 고희동을 우선 꼽을 수 있습니다. 그역시 일본 도쿄미술대학에서 공부를 하고 돌아왔어요. 일본으로 떠나기 전까지는 소위 말하는 동양화를 그리고 있었는데 다녀와서는 서양화를 줄곧 그렸죠. 고희동의 뒤를 이어 일본으로 건너가 미술공부를 한 사람은 김관호입니다. 그는 도쿄미술대학을 수석 졸업한 우등생 출신입니

나혜석의 <자화상(여인초상)>

다. 그후로 김찬영, 구본웅, 이종우 그리고 최초의 여류화가 나혜석이 뒤를 이었고 그후로도 일제강점기 내내 수많은 우리 쪽 화가들이 일본으로 건너가 그림을 배워왔습니다. 한국의 현대미술은 그렇게 시작이 된 셈이죠.

지금과 달리 100여 년 전 현대미술의 개화기 때는 미술이라는 게 크게 대접을 못 받았답니다. '쓸모없는 그림을 일본까지 가서 배우다니! 취미나 소일거리밖에 안 되는 환쟁이 짓거리를 어디다 써먹나!' 이런 풍토였죠. 그림을 그리면 환쟁이, 노래를 하면 풍각쟁이로 불렀으니 정말 참 한심무쌍했죠. 그런 짓거리를 하면 광대, DDR, 딴따라! 이것이 한국 현대미술의 오버추어overture, 서곡이랍니다.

59

영남 씨, 우리 쪽 현대미술의 주인공은 누가 있을까요?

우리도 남부럽지 않습니다. 일단 외국인들에게 백남준을 내세우면 '헐, 대박!' 이렇게 외칠 수밖에 없습니다. 이어서 이중섭을 꺼낼 수 있겠지요. 이중섭의 기구한 인생 스토리를 설

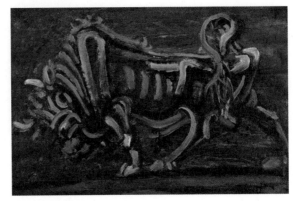
이중섭의 <흰 소>

명하면 외국인들은 '오! 빈센트 반 고흐!'라는 반응이 나오겠죠. 그 다음부터 김환기, 박생광, 구본웅, 박수근, 오지호 등등으로 남부럽지 않게 쭉쭉 나갈 수 있습니다.

교과서에 나오는 김홍도, 신윤복, 김정희는 오래전 분들이라서 현대미술에 포함시키는 건 무리가 있습니다. 실제로 김홍도 어르신이 지금까지 살아 계셨다면 275세, 신윤복은 262세, 김정희는 234세로 추정되거든요. 그러니까 이분들은 현대미술 쪽으로 모시기보다 그 앞자리로 모시는 게 예의에 맞는 일이 아닌가 싶습니다.

그럼 우리 쪽 주인공들의 나이는 어떻게 되나요?

훨씬 '영'하십니다. 이중섭이 2020년 기준으로 104살, 김환기가 107살, 박수

근이 106살이니까 현대미술 쪽으로 모시기에 충분하죠. 오지호가 1905년생이니 115살로 다른 분들보다는 나이가 좀 있으시군요. 헐! 한국 인상파 대표 화가인 오지호는 저의 아버지와 동갑내기시네요. 파블로 피카소가 139살, 마르셀 뒤샹이 133살. 제가 자꾸 나이를 계산하는 것은 현대미술의 나이가 150여 살 남짓이고, 생각보다 젊다는 걸 알려드리려는 겁니다. 저요? 이제 일흔여섯도 넘었습니다. 아! 어쩌란 말이냐, 이 망할 놈의 가는 세월을!

60

영남 씨, 그럼 한국 화가들도 한 번 분파별로 얘기해 보시죠.

이건 물어서 대답하는 겁니다. 제가 아는 작가만 말해보는 겁니다. 이건 몽땅 틀린 답변일 수도 있습니다. 혹 빠진 작가는 제게 연락 주십시오. **초판 인쇄 때는 어쩔 수 없다는 걸 이해해주시기 바랍니다. 이건 순서고 뭐고 아무것도 없습니다. 인용서적은 물론 없습니다. 이건 저 혼자 그냥 만들어본 겁니다.**

- 고희동: 사실구상주의파
- 김관호: 사실구상주의파
- 이중섭: 인상표현주의파
- 김흥수: 구상이중표현파
- 곽인식: 색채추상파
- 이인성: 인상표현파
- 유영국: 서정추상파
- 오승우: 순수인상파
- 김창열: 서정물방울파
- 박서보: 앙포르멜서정추상파
- 박수근: 전통미학, 아르테 포베라파
- 윤명로: 서정추상파
- 김종학: 자연인상표현파
- 김봉태: 구조추상파

- 김은호: 사실구상주의파
- 나혜석: 사실구상인상주의파
- 김환기: 서정추상표현파
- 박생광: 오방 무속채색파
- 구본웅: 서정야수파
- 백남준: 팝 총체설치파
- 남관: 낭만추상파
- 장이석: 순수인상파
- 하인두: 서정추상파
- 서세옥: 서정추상파
- 천경자: 서정인상표현파
- 김차섭: 추상표현파
- 곽훈: 서정반추상파
- 전수천: 서정총체파

- 김구림: 구상추상파
- 정강자: 서정표현파
- 박내현: 서정추상파
- 김웅: 서정추상파
- 조덕현: 서정표현
- 김혜수: 순수인상파
- 윤형제: 순수추상파
- 이상남: 순수추상파
- 김원숙: 구상표현파
- 하용석: 순수개념파
- 육근병: 설치영상파

- 정찬승: 개념추상파
- 유휴열: 민속서정표현파
- 이강소: 서정추상파
- 임옥상: 민중표현파
- 김근중: 서정표현파
- 이진용: 극사실구조파
- 강익중: 서정반추상파
- 변종건: 극구상설치파
- 이두식: 서정추상파
- 권영호: 추상표현파

끼어준다면

조영남 : 얼치기 팝아트 플러스 아르테 포베라파

내 딸 조은지 : 그냥 모사파. 화투 좀 그려다오 하면 아주 비슷하게 잘 그려낸답니다.

김종학 형님, 설악산은 잘 있죠? 저도 아주 잘 있습니다. 형님을 뭐라고 정의할까요? 자연인상표현파가 마음에 드세요? 그냥 인상파? 순수자연파? 아니면 자연표현파? 아니면 설악파? ㅎㅎㅎ.

7장. 현대미술사 '깜놀' 사건

61. 우리한테는 이중섭, 박수근, 김환기, 천경자, 이우환, 이인성 등이 있지만 세계에 내세울 만한 아티스트 한 명만 고른다면요?

62. 영남 씨는 백남준 작가를 직접 만난 적도 있다면서요?

63. 영남 씨, 현대미술에 관한 중국과 일본의 형편은 어떤가요?

64. 영남 씨는 왜 세계적인 화가가 못 됐나요?

65. 영남 씨는 왜 노래를 부르고 그림도 그리나요?

66. 한때 떠들썩했던 천경자 화백과 이우환 화백 사건은 어떤 거예요?

67. 영남 씨, 세계 현대미술사를 공부하면서 '깜놀'했던 사건이 있나요?

68. 그럼, 현대미술사에서 가장 웃기다고 생각하는 일은요?

69. 영남 씨! 2020년 현재 세상에서 가장 인기 있는 그림이 어느 것이라 생각하세요?

70. 영남 씨! 클림트 하면 꼭 에곤 실레가 따라 붙네요? 실레에 대해서는 어떻게 생각하세요?

61

우리한테는 이중섭, 박수근, 김환기, 천경자, 이우환, 이인성 등이 있지만 세계에 내세울 만한 아티스트 한 명만 고른다면요?

제게 물었으니 제 생각을 말씀드리면 역시 백남준을 꼽을 수밖에 없겠어요. 현대미술에서는 피카소가 대표로 거론되고 음악 쪽에선 베토벤이고 현대과학 쪽에선 아인슈타인을 대표로 거론하는 것처럼 우리나라에서 세계적으로 내놓을 대표 화가라면 역시 백남준이죠. 역사적으로 우리보다 오래된 중국이나 우리보다 돈이 훨씬 많은 일본에서도 결코 나올 수 없는 인물이니까요, 백남준은. 피카소와 맞먹을 만큼 현대미술계에서 압도적인 공적을 쌓았다고 생각해요. 제 생각이 그렇다는 겁니다.

62

영남 씨는 백남준 작가를 직접 만난 적도 있다면서요?

그럼요. 제가 백남준 선배를 처음 만난 건 1992년입니다. 1984년 대한민국 사상 최초 위성 중계를 통한 비디오 작품 <굿모닝 미스터 오웰>을 세상에 내놓은 백남준 선생이 아주 오랜만에 잠시 귀국했을 때였죠. 당시 광주비엔날레 총감독이었던 이용우의 저서 『백남준』이라는 책 출간 기념회에 제가 사회자로 발탁되었죠. 그때 백남준 선생을 처음으로 직접 만났습니다.

백남준 선생은 얼핏 보기에 말솜씨가 어눌해 보였지만 어떤 사안이든 고차원적 얘기를 쉽게 풀어내는 탁월한 언변가였어요. 정말 놀라웠어요. 그후 그의 글들을 찾아 읽었는데, 그 글들은 노벨문학상 후보에 올라가도 될 만큼 웅장하고 명쾌했습니다. 작품은 물론 말이나 글에서도 언제나 현대미학을 꿰뚫고 있는 거 같아 엄청 매료당했죠. 누가 백남준의 말솜씨가 어눌하다고 했습니까? 달변은 아니었지만 저는 살아생전 그렇게 모든 분야에 해박한 지식을 섞어 말하는 사람을 본 적이 없습니다.

겉옷 차림은 마치 중광 스님과 무척 흡사했습니다. 그 거지 같은 차림새로 유명한 스님 있잖아요? 그만큼 매우 남루해 보였다는 이야기입니다. 구멍이 숭숭난 신발이 너무 낡아 신발 한 켤레 사드리고 싶었지만 사드려도 안 신을 것 같아 그냥 보고 넘겼죠. 하지만 제 눈에는 그런 모습도 자연스럽고 참 멋져 보였습니다.

1992년 백남준과 이야기를 나누고 있는 조영남.

백 선생이 돌아가시고 1년 후 용인 한국미술관에서 열린 백남준 추모 전시회 때 그의 부인 구보타 시게코 여사도 가까이에서 뵙게 되었죠. 믿거나 말거나 저더러 말하는 본새가 남편을 많이 닮았다고 하시더군요. 백남준, 구보타 커플은 일란성 쌍둥이가 아닌가 싶을 정도로 모든 면에서 흡사해 보였습니다. 이상적인 예술가 부부였을 거라는 생각이 금세 들었습니다. 특히 구보타 여사는 저로 하여금 '일본인 중에서도 저렇게 여유만만한 사람이 있구나'

2007년 구보타와 자신의 작품 앞에 선 조영남.

하는 느낌을 갖게 했습니다. 일본 사람을 많이 알아서 하는 얘기가 아니라 괜히

백남준과 구보타의 공동작업 <철이 철철-TV깔대기, TV나무>

일본 사람에 대한 못된 편견 때문에 하는 말이죠. 그런 여유가 있기 때문에 본인의 음부에 붓을 꽂고 그림을 그리는 행위미술도 할 수 있었던 것 같습니다. 부부의 작품 중 저는 부인의 작품을 더 선호하는 편입니다. 서울 테헤란로 포스코센터 로비 아트리움에는 백남준과 구보타 시게코의 공동작업 <철이 철철-TV깔대기, TV나무>가 설치되어 있습니다. 오른쪽 깔대기가 백남준의 것이고, 왼쪽 나무가 구보타의 것인데 아주 훌륭합니다.

백남준 선배에게 저는 마치 성경에 나오는 예언자처럼 과거와 미래를 통달해서 내다보는 법과 다다익선 식으로 특정 분야를 불문하고 모든 분야를 양껏 통섭해서 빚어내는 작품 제작법을 배웠습니다. 그가 말한 우리네 한국의 비빔밥 식으로 말이죠. **무엇보다 현대미술은 사기꾼 놀음이고 예술은 사기라는 그의 말을 섬뜩하게 가슴에 새기게 됐고요. 물론 뭘 알아야 그런 근사한 말을 할 수 있다는 것도 그에게 배웠습니다.**

예술은 사기다? 그게 무슨 뜻이죠?

누가 그런 개코같은 소리를 했냐고요? 백남준 선배죠. 네, 백남준 맞습니다. 백남준은 어느 나라 사람인가요? 한국 사람이죠. 서양인 중에 예술은 사기라고 공식적으로 말한 사람이 있나요? 제가 알기로 없는 것 같습니다. 중국 아티스트 중에 그런 말을 한 사람이 있나요? 없습니다. 일본 아티스트 중에 그런 말을 한 사람이 있나요? 없습니다. 중국에 앞으로도 그런 말을 내뱉을 아티스트가 있을까요? 없을 겁니다. 일본에도 없을 겁니다.

왜 없을까요? 문제는 용기입니다. 독일 철학자 니체는 신은 죽었다고 했죠. 이런 섬뜩한 말을 할 수 있는 건 엄청난 용기가 있다는 뜻입니다. 스핑크스, 피라미드, 만리장성 등등 이런 것 모두가 인간의 용기에서 나온 결과물입니다. 예술은 사기꾼 놀음이라는 백남준의 말은 바로 용기의 결과물이었습니다. 그리고 그 말의 핵심은 미술에, 예술에 너무 치우치거나 빠져서 허우적대지 말라는 우회적 경고였죠. 백남준 선생에게 누군가 '왜 하필 예술을 하느냐'고 물었답니다. 그는 특유의 그 데데한 말투로 '싱겁기 짝이 없는 이 세상살이에 양념을 치는 기분으로 한다'고 대답했다는군요. 기상천외한 대답이자 백남준 선배만 할 수 있는 대답 아니겠어요?

백남준의 정체성을 어떻게 생각하세요?

뻥을 좀 섞어서 얘기하겠습니다. 저는 자칭 타고난 크리스천입니다. 이사야, 예레미야 등등 성경에 나오는 예언자 얘기를 귀가 아프게 들어왔습니다. 예언자가 무슨 뜻일까요? 예언자는 어떤 사람일까요? 저의 대답은 지금부터입니다. 고장난 TV 몇 대를 쌓아 올린 작품을 내놓으며 앞으로는 비디오 세상이 될 것이라고 백남준은 말했죠. 그 말을 듣고 저는 '아! 이 시대에도 예언자가 있구나!' 감탄했고 저는 그 예언자와 직접 만나 담소를 나누고 밥도 함께 먹었습니다.

예술은 사기라는 그의 말은 역설적으로 예술은 진리라는 뜻입니다. 무슨 말이냐고요? 많은 사람이 하나같이 예술은 진리라고, 참이라고 생각하고 말을 합니다. 그렇다면 그 반대 의견은 없을까요? 세상에 반대 의견 없는 의견이 어디 있겠습니까. 모두가 다 예술을 향해 참이라고 말할 때 백남준 선배는 예술은 사기꾼 놀음이라고 이야기함으로써 예술에 대해 다시 생각하게 하는 계기를 세상을 향해 던졌습니다. '예술이 사기야?'라고 의문을 갖는 순간 사람들은 예술이 사람을 무한대로 자유롭게 한다는 것을 분명하게 깨닫게 됩니다. 진리처럼 말이죠. 그러니까 우리의 백남준은 진짜와 가짜는 똑같은 진리라고 묘하게 비빔밥 식으로 비벼놓은 거죠. 아! 저도 어지럽네요.

저는 신학공부까지 하면서 '진리가 너희를 자유케 하리라'는 선각자 예수의 말을 평생 신조로 믿고 살아왔죠. 현대미술을 하면서부터는 예술을 통해 무한한 자유를 느꼈습니다. 그런 저에게 백남준 선배의 예술은 사기라는 시크한 발언은 정말 참신하게 들렸고 저런 말을 당당하게 할 수 있는 그의 용기가 멋져보였습니다. 곰곰 생각하니 그 말의 진짜 속뜻은 '예술이 너희를 자유케 하리라'라는 것과 같은 말이고 그렇다면 예술은 진리와 동일선상에 있다는 걸 깨닫게 되었죠. 저는 그후로 지금까지 백남준 선배의 그 말을 예수의 말처럼 믿으며 살아가고 있습니다.

63

영남 씨, 현대미술에 관한 중국과 일본의 형편은 어떤가요?

큰일 날 뻔했네요. 질문을 잘해주셨어요. 하마터면 그냥 넘어갈 뻔했네요. 엄연히 이유가 있어요. 미술의 역사 얘기를 하다보면 늘 자연스럽게 서양 쪽 얘기로만 치중되는 경향이 있는데 동양 쪽 미술도 엄연히 살아 있죠.

동양 쪽 현대미술을 얘기하자면 일본 쪽 얘기를 먼저 하는 게 옳은 순서인 것 같아요. 일본은 세계 현대미술을 향해 큰소리칠 만한 자랑거리가 있긴 하지요. 그들은 우키요에浮世繪라는 이름의 미술을 내세울 수 있어요. 목판화의 일종인 우키요에는 일본만의 독특한 화풍으로 그린 풍속화쯤에 해당하는데 그것이 등장한 지는 매우 오래되었어요. 그런데 이게 19세기에 어쩌다 서양 쪽으로 흘러가 그쪽에 왕창 영향을 끼쳤거든요. 우키요에 쪽에서는 특히 일명 '파도 그림'으로 유명한 가츠시카 호쿠사이나 우타가와 히로시게歌川広重, 1797-1858 같은 거장들이 존재하는데 이런 화가들의 그림이 일본의 개항과 함께 유럽으로 흘러가 그쪽의 미술가들을 일찍부터 화들짝 놀라게 했답니다. 유럽인들은 일본 그림을 보고 즉시 열광했고 그 결과 자포니즘Japonism이라는 유행을 탄생시킬 만큼 그 인기가 대단했습니다. 심지어 반 고흐, 모네, 드가 같은 이들이 자신들의

호쿠사이의 <후카쿠 36경: 가나가와의 거대한 파도>

모네의 <기모노를 입은 카미유>

작품에 일본풍을 흉내내기도 했을 정도라니까요.

하지만 오늘날의 현대미술 쪽으로 오면 이야기는 달라집니다. 일본보다는 중국이 한 수 위로 보이거든요. 중국 현대작가들의 활약이 만만치가 않아요. 중국은 나치즘 비슷한, 마오쩌둥의 문화혁명을 겪었음에도 불구하고 현대미술 쪽은 미국의 팝아트나 유럽의 추상표현주의에 버금가는 신진 작품들이 양산되는 모양새를 갖추었죠. 사람의 얼굴을 우스꽝스럽게 일그러뜨려 정치풍자와 익살을 한꺼번에 엮어놓은 웨민준岳敏君, 1962- 의 솜씨는 가히 일품이고, 사람의 얼굴을 무색무취 정지 상태로 표현하는 장샤오강張曉剛, 1958- 이나 가면을 쓴 듯한 인물화로 시선을 사로잡는 쩡판즈曾梵志, 1964- 역시 현대미술을 관통한 것처럼 보이니까요.

일본 현대미술도 아주 없는 건 아녜요. 호박에 점박이 무늬를 섞은 듯한 작품으로 유명해져 대표적인 현대작가로 부상한 구사마 야오이草間彌生, 1929- 도 있고 각종 만화 캐릭터를 비벼놓은 무라카미 다카시村上隆, 1962- 도 있긴 해요. 하지만 제 눈엔 일본 현대미술이 중국 쪽의 웨민준이나 쩡판즈, 장샤오강 같은 젊은 작가의 미학에 확연히 못 미치는 걸로 보이곤 하죠. 일본의 현대미술은 생태적으로 덜 익고 가볍게 보인다고나 할까요. 물론

일본 나오시마의 랜드마크가 된 구사마의 노란 호박

제 생각이니까 동의를 하지 않으시면 할 수 없는 일이죠.

장샤오강의 <혈연 연작-대가족 No.17>

그럼 우리 쪽은 어떤가요?

이럴 땐 '우리는 뭐하고 있나?'하고 두리번거리게 됩니다. 하지만 두리번거릴 거 없습니다. 우리에게는 이중섭, 박수근 같은 독보적인 미학을 갖춘 화가들도 이미 존재했고, 순 한국적 단색미술 혹은 모노크롬monochrome 작품들이 세계적으로 뜨면서 선풍을 일으키고 있죠. 모노크롬 미술은, 물론 서양 쪽에도 그런 게 있었지만, 최근에는 유독 한국이 세계적으로 강세를 이루고 있죠. 대표적으로 박서보, 김환기 등의 화가를 꼽을 수 있겠네요. 아, 참. 모노크롬이라는 말은 박서보 선배한테서 직접 듣고 배운 어휘랍니다.

추가로 한 마디 더 보태자면, 중국이나 일본 두 나라 중에 어느 나라가 장차 현대미술 쪽에서 빅스타를 탄생시킬 거냐 내기를 건다면 어쩌시겠어요? 저는 서슴없이 중국 쪽에 배팅을 할 겁니다. 또 한 가지 내기. 앞으로 100년 안에는 중국, 일본, 한국 중 어느 나라의 현대미술이 우세할 것으로 보이는가. 저는 한국에 배팅할 겁니다. 왜냐고요? 저 조영남이 있잖아요. 휙휙, 윽, 억! 장돌 날아오는 소리.

64

영남 씨는 왜 세계적인 화가가 못 됐나요?

비꼬는 질문 같은데 그래도 대답해보겠습니다. 두말할 것도 없이 백남준은 세계적인 작가죠. 현재 미술품 가격대로만 보자면 한국인 중에 백남준, 이우환을 능가하는 작가는 없을 겁니다. 이우환은 일본의 유명한 예술 섬인 나오시마에 개인 이름을 내건 미술관이 있을 정도니까 말 그대로 세계적인 미술가가 된 거죠. 그럼 음악에서는 어떨까요? 우리나라 사람만이 아니라 동양 전체를 통틀어 윤이상을 능가할 상대가 없을 정도니까 그는 단연 세계적인 음악가입니다.

백남준, 이우환, 윤이상. 이 세 사람의 공통점은 뭔가요? 간단합니다. **세 사람 모두가 젊은 나이에 우리나라를 떠나 유럽이나 미국 그리고 일본 등에서 활동을 했다는 겁니다.** 그곳에서 활동하면서 세계적인 화가로 음악가로 우뚝 서게 된 거죠.

저는 개인적으로 백남준 선생이 살아 계실 때 관객과의 대화에서 사회를 보며 친분을 맺었고 이우환 선생은 제가 시인 이상의 시 해설서 『이상은 이상 이상이었다』를 쓸 때 일본에서 직접 만났죠. 그때 저는 우리의 시인 이상이 당시 어느 일본 시인의 초현대적 시를 표절한 건 아닌지 직접 질문을 한 바 있죠.

그때 답변은 어땠나요?

물론 아니라고 하셨죠. 순수하고 독창적인 이상의 작품이라는 답변이었지요. 또 저는 2003년경 윤이상의 고향 경남 통영에서 열린 통영국제음악제 부속행사의 음악총감독을 맡은 바 있죠. 그때 공연의 제목이 어떤 건지 아세요? 바로 '조영남과 함께 하는 윤이상 교가 합창제'였어요. 윤이상 선생께서 유럽 쪽으로 떠

나기 전 글쎄 초등학교부터 대학교까지 약 40여 학교의 교가를 작곡하셨더라고요. 믿을 수나 있겠어요? 누가 믿겠어요? 정말 놀라웠죠. 이렇게 세 분과 직접간접적으로 관계를 맺으면서 저는 큰 걸 알게 됐죠.

뭘 알게 됐어요?

뭐냐고요? 그건 바로 제가 세계적인 화가가 되기 위해서는 일찍 외국에 나가 살았어야 했다는 거였죠. 하지만 그런 생각을 했을 때는 이미 제 나이 예순을 넘어서고 있었죠. 그나마 뉴욕과 중국에서도 미술 전시를 한 적이 있으니까, 아쉽지만 저는 '극히 일부분적 세계적인 작가'로 만족할 수밖에 없습니다. 가수로도 세계적인 명성을 못 얻은 주제에 세계적인 화가 운운하고 있는 저의 도둑 심보는 또 뭐란 말입니까. 아, 짜증나! 차렷! 시이작! 가야산 솟은 정기 받아들여서 어어어어! 뭐냐고요? 저희 삽교초등학교 교가를 모르세요? 우리 동네에서 제일 유명했던 노랜데…….

65

영남 씨는 왜 노래를 부르고 그림도 그리나요?

매우 간단합니다. 제가 노랠 부르고 그림을 그리는 건 바로 당신 같은 사람들한테 폼 나게 보이려고 그러는 겁니다. 왜 폼 나게 보여야 하냐고요? 안 그러면 늙은 메주덩어리와 누가 함께 놀아주겠어요. 누가 함께 영화를 보러 가자고 하겠어요. 노래 잘 부르고 그림 잘 그리는 건 누가 봐도 멋져 보이는 일이잖아요. 아마도 낚시 잘하는 것, 바둑 잘 두는 것, 고스톱 잘 치는 것보다 다소 멋지게 보일 겁니다. 기왕 한 번 사는 것 남들한테 멋져 보이게 사는 것 그게 잘 사는 거 아니겠어요?

그럼, 영남 씨는 목숨 걸고 그림을 그리나요?

아이쿠! 목숨까지 건다는 건 좀 오버 아닐까요? 그게 무슨 뜻이냐고요? 고기가 잘 안 잡힌다고 물에 뛰어들어 목숨까지 걸고 고기를 잡는 낚시꾼은 없죠. 바둑이나 장기를 잘 못 둔다고 바둑알 장기짝을 삼키고 죽어버린 사람도 없고요. 고스톱이 잘 안 쳐진다고 국방색 군용담요 둘러쓰고 죽은 사람도 없잖아요. 그런데 말입니다. 노래 안 된다고 죽은 사람은 못 봤어도 그림이 잘 안 된다고 스스로 목숨 끊은 사람은 여럿 있어요. 반 고흐는 귀를 잘랐다가 총을 쏴 자살했고, 고키가 스스로 죽었고, 제가 좋아했던 니콜라 드 스탈도 투신자살했고, 색면파의 대가 로스코도 숨쉬기를 거절했죠. 이 사람들 모두 다 스스로 살기를 중단하고 죽었으니 진짜 목숨을 걸고 그림을 그렸던 거죠. 그림을 포함 모든 게 뜻대로 안 돼서 그랬던 거죠.

제가 일류화가가 못 되는 이유는 매우 간단합니다. 목

숨을 걸고 그림을 그리지는 않으니까요. 미안한 얘기지만 스스로 목숨을 끊은 화가들은 대안이 없었을 거예요. 저한테는 변변치는 않지만 대안이 있걸랑요.

대안은 뭐예요?

히히. 잘 아시잖아요. 그야 뭐 노래하는 거죠.

66

한때 떠들썩했던 천경자 화백과 이우환 화백 사건은 어떤 거예요?

저는 천경자의 작품과 이우환의 작품을 둘러싸고 벌어진 위작 논란이야말로 우리나라 현대미술사에서 가장 괴상한 사건이라고 생각합니다. 비교적 조용하던 한국 미술계에 매우 우스꽝스런 두 가지 논란이 겹쳐 벌어져 의아했죠.

재미있는 점은 천경자 논란의 경우에는 이미 그의 작품으로 알려진 그림을 두고 작가 쪽에서 '내 그림은 내가 아는데 나는 이 그림을 그린 적이 없다'며 극구 진품이 아닌 위작이라고 주장했다는 것이고, 이우환의 경우는 여러 개의 위작으로 알려진 작품 앞에서 '내 작품은 내가 아는데 내 그림은 위작이 불가능하다, 이건 내가 직접 그린 것'이라고 천경자와는 정반대되는, 전혀 상반된 주장을 한다는 겁니다.

저는 이런 문제까지 언급할 자격은 없는 사람입니다. 더구나 저 자신이 법적 문제와 연결된 바 있고요. 저는 얼떨결에 '조영남 미술사기 스캔들'을 일으켜 천경자, 이우환에 이어 대한민국 현대미술사에 세 번째 미술 스캔들의 주인공이 되었다는 떨떠름한 자부심을 얻게 되었거든요. 낄 데 안 낄 데를 구분 못하는 건 제가 가진 큰 핸디캡이죠.

예술을 법으로 판단하는 것에 대해서는 어떻게 생각하세요?

예술계의 문제를 예술계 안에서 자체적으로 해결을 못하고 법에 맡겨 국가의 처분을 기다린다는 것은 안타깝다고 말할 수 있겠네요. 저의 경우는 물론 천경자, 이우환의 경우와는 많이 다릅니다. 저는 현명한 대한민국 법에 맡기고 따랐답니다.

67

영남 씨, 세계 현대미술사를 공부하면서 '깜놀'했던 사건이 있나요?

퍼뜩 몇 가지가 떠오르네요. 한국인들이 매우 좋아하는 미국의 팝아티스트 제프 쿤스라는 작가 아시죠? 영화배우 뺨치는 매우 핸섬한 화가죠.

이 작가가 젊은 시절 한때 이탈리아의 아주 유명한 포르노 배우와 결혼해서 살았어요. 결혼한 것까지야 좋죠. 그런데 부부 행위를 하는 모습을 사진과 조각으로 남긴 게 있어요. 그걸 보고 저도 모르게 '악!' 한 적이 있죠. 미술이라는 이름으로 남녀의 성기를 몽땅 드러낸, 성행위 작품을 발표한 거니까요. 그런데 제프 쿤스는 풍기문란죄로 감옥으로 들어가기는커녕 이 적나라한 퍼포먼스로 일약 세계적인 팝아티스트 반열에 우뚝 올라섰다는 것 아닙니까. 조수를 80명 이상 둔 공장을 운영하며 만들어내는 미술작품으로 엄청 많은 돈을 벌어들이고 있습니다. 일찍이 대학교수 신분으로 너무 풍기문란한 표현을 소설에 썼다는 이유로 국법의 심판을 받고 대중으로부터 따돌림을 받아오다 쓸쓸하게 세상을 뜬 우리의 마광수 교수가 상대적으로 억울하고 분하고 원통스럽게 느껴지네요. 제프 쿤스에 비하면 아무것도 아닌데 말예요.

히틀러의 수채화

깜놀은 또 있어요. 유대인 학살의 주범으로 알려진 그 유명한 히틀러가 젊은 시절 오스트리아 빈에 있던 미술대학에 두 번이나 낙방했다는 얘깁니다. 하마터면, 그러니까 히틀러가 그때 그 시절 미대에 합격했더라면,

그 유명한 에곤 실레와 대학 동창이 될 뻔했다죠. 웃기죠? 아! 그때 히틀러가 미대에 합격만 했더라면 현대미술사가 아니라 세계사가 확 변했을 텐데, 아우슈비츠 학살도 없었을 텐데 하는 아쉬움만 달래고 있을 뿐입니다. 그때 히틀러가 입학시험용으로 제출했던 작품을 직접 본 적이 있는데 제 눈에는 썩 괜찮은 작품 같아 보였죠. 제가 그때 심사위원이었다면 당장 합격시켰을 텐데……텐데 텐데 텐데.

그밖에 정치를 하면서 그림을 그린 사람은 또 없나요?

왜 없어요. 우리나라 총리를 했던 김종필 씨도 '일요 화가회'를 이끌었을 정도로 유명한 화가였죠. 또 있어요. 세계대전 막판에 히틀러와 영국의 처칠 수상이 한판 붙잖아요? 이런 소리 왜 하나 하면 히틀러는 진지한 화가 지망생이었고, 처칠은 평생 아마추어 수준을 뛰어넘는 그림을 그렸죠. 그러니까 같은 그림쟁이끼리 한판 붙은 겁니다. 결과는 히틀러 패. 처칠 승. 아! 어쩌란 말이냐, 이 엇갈린 그림쟁이의 숙명을!

68

그럼, 현대미술사에서 가장 웃기다고 생각하는 일은요?

저 혼자만 낄낄댔는지 모르겠네요. 이 시대 값비싼 현대미술 작품을 가장 많이 수집한 사람이 다른 사람 아닌 영국 광고계의 미남 거부예요. 근데 그게 뭐가 웃기냐고요? 하하하. 그 사람의 이름이 '사치'거든요. 찰스 사치^{Charles Saatchi, 1943-}. 웃기지 않나요?

69

영남 씨! 2020년 현재 세상에서 가장 인기 있는 그림이 어느 것이라 생각하세요?

‘이겁니다’ 하고 대답할 수 있는 그림이 있다면 후련하겠죠. 그러나 어느 누구도 정답을 바로 내놓지는 못할 겁니다. 그럴 수도 없고 그래서도 안 되는 일이죠. 나라와 민족 그리고 개인에 따라 다를 수 있으니까요.

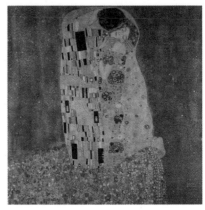

클림트의 <키스>

그냥 추측해서 궁리를 해보면 얼핏 몇몇 그림이 떠오르는데요. 일단 레오나르도 다 빈치의 <모나리자>가 떠오르네요. 그리고 글쎄, 남들은 몰라도 저는 클림트의 작품 <키스>를 꼽고 싶군요. 저의 윗세대한테는 밀레의 그림 <만종>이나 <이삭 줍는 여인들>일 가능성이 크죠.

밀레의 <이삭 줍는 여인들>

클림트 그림은 저만 그런 건 아닌 듯도 하군요. 최근 경향을 보면 클림트의 그림이 반 고흐의 <해바라기>를 누르며 독주 중인데 제가 대학에 다닐 때까지만 해도 클림트의 그림은 그리 인기 작품

에 끼질 못했죠. 밀레나 반 고흐의 그림에 비해서 말입니다. 그런데 언젠가부터 클림트의 그림이 이발소나 변두리 모텔 벽을 장식하기 시작했죠. 그런 곳에 붙어 있다는 건 손님들에게 인기를 끈다는 증거 아니겠어요? 세월이 흐르면서 갈수록 더 클림트 그림이 곳곳에 등장하고 있는 것은 물론이고요. 그리고 보니 피카소의 그림이 챔피언 자리를 못 지키는 것도 이상하고 궁금하고 앞으로 클림트의 그림을 뒤엎는

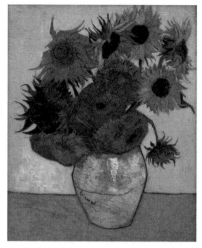

반 고흐의 <해바라기>

그림이 언제쯤 나올지 그것도 기대되네요.

클림트는 어떤 화가인가요?

오스트리아 출신 화가인데요. 클림트에 대해 설명할 때는 빈 분리파라는 어휘가 꼭 따라 나옵니다. 별것 아녜요. 오스트리아의 빈은 한때 유럽 문화의 중심 도시였어요. 거기에서 활동하던 예술가들 중에서 신진 세력 몇몇이 기존의 고리타분한 보수 전통 미술계에 반기를 들고 우리는 따로 분리해나가겠다고 외치며 말 그대로 주류 미술계에서 분리되어 떨어져나갔죠. 거기에는 클림트도 있고, 그의 직계 후배 에곤 실레도 포함되어 있었습니다. 분리되었다고 해서 호칭도 분리파죠. 간단하죠?

안 믿겨지겠지만 클림트 그림들은 당시에 심하게 푸대접을 받았어요. 너무 아름답고 장식적이고 선정적이라는 이유에서였죠. 너무 유치하고 퇴폐적이라는 지적도 받았죠. 빈 대학 철학, 의학, 신학, 법학부의 요청으로 클림트가 그린 천장 벽화를 두고 학교 교수들이 단체로 철거하라는 서명을 한 일도 있었다는

군요. 그의 그림이 사창가의 풍경이나 포르노와 다를 바가 없다는 이유에서였지요. 그런데 철거 요청을 받을 정도로 푸대접을 받은 클림트의 그림이 얼마 후에 개최된 세계미술전시회에서 최고상을 받았다니 대놓고 비난했던 그때 그 교수들의 표정이 궁금해지네요. 클림트나 그의 후배 실레가 여성을 지나치다 싶을 만큼 관능적으로 그린 건 부인하기 어렵습니다. 그렇지만 그의 그림은 정말 멋지고 근사하죠. 저더러 지금 세상에서 가장 멋진 그림을 한 점만 꼽으라고 한다면 클림트의 작품 한 점을 꼽겠습니다.

그건 왜요?

클림트의 그림이 왜 다른 화가의 그림보다 저 조영남의 눈을 매혹시켰냐 하면요. 제가 보기에 이 세상에 나온 그림 중에 클림트의 <키스>처럼 예쁘고 화려한 그림은 없는 것 같아서 그렇습니다. 저는 2009년 예술의 전당에서 열린 클림트 초청 전시를 관람했는데 그때는 <키스>가 못 왔어요. 어쩔 수 없이 그 밖의 그림들만 봤죠. 작품을 자세히 살펴보면서 그 디테일한 묘사에 충격을 받았죠. 얼마나 충격이 컸는지 대번에 '아, 나는 미술을 그만둬야겠다!' 하고 자포자기에 빠지게 되더군요. 부산과 베이징에서 화랑을 운영하는 김수정과 같이 전시를 보다가 우물우물 '나 그림 그리는 거 포기해야겠어. 클림트의 그림을 직접 보니까 그런 생각이 들었어'라고 했더니 말이 끝나기가 무섭게 '선생님! 왜 클림트의 그림에 기가 죽어 그림을 그만둔다고 그러세요. 선생님 그림에는 클림트에게 없는 재치와 위트가 있잖아요'라고 받아주더군요. 그러는 바람에 한숨 한 번 크게 내쉬고 지금까지 낑낑대며 그림을 그리고 있는 거죠. 아! 이 험난한 미술의 길이여!

70

영남 씨! 클림트 하면 꼭 에곤 실레가 따라 붙네요? 실레에 대해서는 어떻게 생각하세요?

말씀하신 대로 클림트와 실레는 붙어 다닙니다. 한 사람을 말할 때 나머지 한 사람도 꼭 따라 붙죠. 그런 경향이 있죠. 1862년생 클림트가 실레의 28년 선배인데, 실레가 20세 근처 새파란 청년 시절에 클림트를 접선한 것으로 보입니다.

당시 유럽 문화의 중심 역할을 맡아온 오스트리아 빈에는 철학자 니체, 정신분석학의 프로이트, 교향곡의 황태자 말러와 무조음악의 혁명가 쇤베르크가 숨 쉬고 있었죠. 그런 천재들이 우글거리던 상황에서 실레는 우물우물 그림을 그리고 있었죠. 실레의 그림은 실로 이전의 그림에서는 찾아볼 수 없는 스타일이었습니다. **뒤틀렸거나 비꼬였거나 어쩐지 부자연스럽게 보이는 선 처리는 그저 독특하고 특이하다는 말밖에 할 말 없게 만듭니다.** 뛰어난 미술의 대가 클림트조차 실레 그림의 고혹적인 선을 매우 독특한 대가풍이라고 칭찬을 아

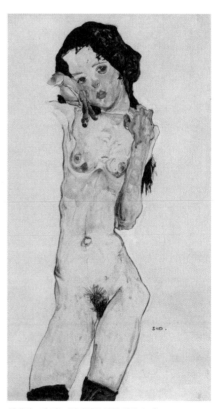

실레의 <서 있는 벌거벗은 검은 머리 소녀>

끼지 않았으니 할 말 다 한 거죠.

더구나 도대체 어떤 정신의 소유자였기에 그토록 남녀의 성기를 자유롭게 미학적으로 그려낼 수 있을까를 생각하면 저의 입이 그냥 저절로 떡 벌어지고 맙니다. 실레를 모델로 삼은 영화를 보면 미성년 여아를 발가벗겨 그렸다는 불경죄로 경찰에 체포 되어 수난을 겪기도 하죠. 이걸 어떻게 해석해야 옳은 건지 관객 입장에서는 어리둥절하게 되지만 그럼에도 불구하고 에곤 실레의 그림은 지금 이 시대 인체 그림의 최고봉으로 우뚝 서 역시 예술은 길고 위대하다는 느낌을 실감케 합니다.

실레가 살아 있다면 지금 130살쯤 되는데 제가 그를 만난다면 제 입에서는 제일 먼저 "실레 형님, 어디서 그런 용기가 나왔는지요?"라는 질문이 나올 겁니다. 왜 그런 그림을 그렸냐는 질문은 안 할 겁니다. 왜냐면 저 자신이 그 질문의 답변을 이미 알고 있기 때문이죠.

어떤 답변이 나올 거라고 생각하시는데요?

보나 마나 들으나 마나 "아름답지 않나요?" 이러실 게 빤하죠. 1918년 10월, 28세의 젊은 나이에 독감으로 죽는데 그해 2월에 실레가 존경했던 클림트도 이미 죽고, 실레의 젊은 아내도 독감으로 실레보다 바로 며칠 전에 세상을 떠났으니 퍽 쓸쓸한 마무리였던 셈입니다. 제가 좋아하는 시인 이상도 실레와 같은 28세라는 나이에 꺾어지죠. 어휴! 저는 일흔다섯 살을 넘겼으니까 오늘 죽어도 호상이네요. 아! 진짜 인생은 짧고 미술은 길구나!

8장. 황당한 그림값

71. 영남 씨가 지금까지 직접 본 것 중에
최고의 현대미술 작품을 딱 하나만 고르라면요?

72. 영남 씨. 예술품은 과연 쓸모가 있는 거냐고
묻는다면 어떻게 답하시겠어요?

73. 그런데 왜 유명한 현대미술 작품은 그렇게 턱없이 비싼 건가요?

74. 경매에 나오는 그림값은 도대체 누가 어떻게 매기는 겁니까?

75. 그렇다면 그림값을 좌우하는 건 그림값일까요? 오로지 이름값일까요?

76. 호당 가격이라는 건 무슨 뜻이에요?

77. 영남 씨, 큐레이터라는 말은 많이 들었는데요.
정확히 무슨 일을 하는 건가요?

78. 미술 비평가는 어떤 사람들이에요?

79. 영남 씨, 현대미술에서 미술 비평은
꼭 필요한 존재라고 할 수 있겠네요?

80. 영남 씨 작품에 대해 비평가들이
평가하는 것에 대해 영남 씨는 동의하나요?

71

영남 씨가 지금까지 직접 본 것 중에 최고의 현대미술 작품을 딱 하나만 고르라면요?

엄청 많은데요. 옛것으로는 이집트의 그 유명한 스핑크스, 중국의 만리장성과 진시황릉에 있는 병마용갱을 꼽을 수 있죠. 요즘 것으로는 미국 워싱턴 D. C.에 있는 삐쭉 올라간 모뉴먼트, 그러니까 워싱턴 기념탑이 생각나네요. 아! 이 기념탑을 평생 좋아했는데 누가 설계한 건지 그걸 못 알아봤네요. 뒤늦게 알아보니 건축가 로버트 밀스라는 사람이 설계했다는군요. 또 있습니다. 스페인 빌바오에 있는, 프랭크 게리Frank O. Gehry, 1929- 가 설계했다

워싱턴 D.C의 기념탑

는, 티타늄 재질로 늘 번쩍거리는 구겐하임 미술관. 근데 질문을 다시 보니 직접 본 것 중에 고르라고 했군요. 지금까지 미국 워싱턴 D. C. 기념탑 말고는 주로 책이나 TV에서 본 세계적 기념물이니까 좀 막연한 느낌이 들고 제가 최근 직접 본 것 중에 하나를 고르라니 정말 고민이 되는군요. 우물쭈물.

왜 그러세요? 하나만 대보라니까요?

제가 대답하면 질문한 쪽에서 '에이, 시시해' 하는 소리가 나올까봐 그러죠.

설마 제가 시시하다고 그러겠어요? 궁금해요. 말해보세요.

그럼 말할게요. 저는 지금 2G폰을 쓰고 있는데요. 제가 제 생애에 가장 크게 감동 받은 작품은 믿거나 말거나 몇 년 전 세상을 하직한 스티브 잡스가 만든 소품이죠. 앗! 소품이 아니라 대작이죠. 어느 날 저의 딸이 그걸 사들고 집에 왔더라고요. 얼마나 그 작품이 아름다운지 크게 감동을 먹었습니다. 세상 최고의 미술작품으로 여겨졌습니다. 바로 스티브 잡스가 만든 휴대전화기입니다. **미니멀한 사각형과 그 옆구리 쪽에 시크한 곡선의 각은 제가 보기에 쓰임새나 실용성까지 합하면 천하일품이었죠.** 현대미술의 최고 걸작이었죠. 그후에 연속으로 나오는 차기 작품들에서는 별 감동을 못 느꼈어요. 두루뭉술하게 커지고 비겁해진 사각의 모양은 지금까지도 저를 실망시키고 있답니다. 하늘에 있는 스티브에게 한마디 하겠습니다.

"여보쇼, 스티브! 거기 생활은 어떻소? 이 시대 최고의 실용성을 겸비한 미술작품을 만들었는데 당신이 가고 난 후 형태가 허접해졌소. 참 아이러니하게도 당신의 작품을 이 시대 최고의 작품이라 찬양하면서도 나는 접었다 폈다 하는 2G폴더폰을 쓰고 있소. 많이 불편하지만 당신 신세를 안 지고 살아가고 있다는 뜻이오. 잘 계시오. 곧 거기서 곧 만나게 되리다."

예순 살도 못 넘겨 세상을 뜬 데다 저보다 나이가 어린 것 같아 반말투를 쓴 건 두루 양해 바랍니다.

72

영남 씨. 예술품은 과연 쓸모가 있는 거냐고 묻는다면 어떻게 답하시겠어요?

아주 좋은 질문입니다. 예를 들어 이 시대 최고의 그림으로 알려진 다 빈치의 <모나리자>를 떠올려봅시다. 이 작품은 경매장에서 팔려나가는 몇천 억 원짜리 그림과는 그 가치를 겨룰 수 없어요. 감히 값을 매길 수조차 없지만 만약 매긴다면 아마 몇 조 단위로 올라갈 겁니다. 단연 이 시대 최고가의 예술품이라고 할 수 있죠.

만약 <모나리자>가 프랑스 파리의 루브르 미술관이 아니라 동대문 근처 황학동 고물가게에 처박혀 있다고 칩시다. 반응이 가관이겠죠. 모두가 '짝퉁'으로 알 것이고. 자! 이런 경우 <모나리자>에게 무슨 실용성이 있을까요? 그 가치를 모르는 사람에게 실용성은 전혀 없는 거죠. 안 그렇겠어요? 저 자신도 마찬가지예요. 각종 색깔의 점만 찍혀 있는 데미안 허스트의 10억 원짜리 그림이나 1200억 원에 육박하는 앤디 워홀의 교통사고 현장 사진 같은 작품을 제 친구녀석들한테 단돈 몇백 만 원에 매입하라고 해도 녀석들은 사양할 겁니다. 녀석들한텐 도무지 쓸모가 없을 것이기 때문일 테죠. 조영남의 작품보다도 못해 보일 게 뻔하니까요.

책도 마찬가지입니다. 만약 지금 우리 눈앞에 칸트가 쓴 『순수이성비판』과 아인슈타인의 『상대성 원리』 원본 두 권이 있다고 칩시다. 그 책이 보통 사람들한테 무슨 쓸모가 있겠어요. 몇 줄 읽어봤자 무슨 소리인지를 모를 게 뻔해서 실용성 전혀 없는 종이더미에 불과하겠죠. 지금도 삽다리에서 과수원을 가꾸고 계시는 저의 친구 용빈이 아버지나 어머니께는 <모나리자>나 이런 책들이 도대체 무슨 쓸모가 있겠습니까. 그렇다고 <모나리자>와 두 권의 원본 도서가 진정 쓸

모없는 물건이 되는 건가요? 그건 또 아니잖아요?

영남 씨, 그럼 그 잘난 현대미술은 어디다 써먹나요?

작품을 얘기하시는 거겠죠? 말이 예술이지 엄격히 말해 모두가 사치품이죠. 어디다 전시를 하거나 전시가 안 되면 그냥 벽장에 쑤셔 놓거나 죽을 쑤어 잡수시거나 내다 팔거나 선물로 건네주거나 용도는 무궁무진이죠. 엿장수 마음대로인 거죠.

옛날 얘기 하나 꺼내겠습니다. 내 친구 가수 이장희가 20대 때 학생 신분으로 당시 홍익대 미대 회화과에 다니던 이두식과 공동으로 투자해서 광화문 근처에 미술학원을 차린 적이 있어요. 이장희가 사장, 이두식이 학원 선생 역을 맡았죠. 이건 실화입니다. 장사가 신통치가 않아 얼마 안 가 학원 문을 닫게 되었을 때 계산상 이두식의 그림 몇 점을 이장희 측에 넘겨주게 되었답니다. 그후 이장희는 업종을 바꿔 광화문에 '반도패션'이라는 옷가게를 차려 대박을 치게 됩니다. 그때가 바로 세시봉 시절이라 저는 종종 이장희의 가게에 놀러가곤 했죠. 건물 2층에는 상품을 쌓아놓는 아늑한 공간이 있었는데 거기 창가에 꽤 큰 그림 한 점이 놓여 있었습니다. 커다란 캔버스에 진초록빛과 붉은빛이 어우러진 그림 한 점이 바람막이용으로 건성 걸쳐져 있었던 거죠. 그게 바로 훗날 홍익대 미술대 학장 자리에 오르고 한국미술협회 최고의 수장이 되는

조영남의 <이두식에 관한 추억>

이두식의 초기 작품이었던 겁니다. 지금 그 정도의 그림이라면 억 대를 가볍게 넘을 텐데 말입니다. 그런 이두식 화백의 기막힌 그림이 글쎄 단순히 가게 2층 골방 비바람을 막아주는 바람막이로 쓰였던 거죠. 거기 굴러다니던 게 한 점만이 아니었습니다. 저는 그때 미술에 전념하기 전이었고, 노래에 팔려 맥없이 왔다 갔다 하던 때라 그냥 무심코 그 그림들을 힐끗힐끗 쳐다보곤 했는데 아직도 제 기억 속에 그 그림들의 형상, 색깔, 구도 등이 생생하게 남아 있습니다. 바람과 햇빛에 찌들려 너덜너덜 낡아가던 그림들. 이두식 화백의 진품들이었는데 그때는 그 가치를 제가 까맣게 몰라본 거죠. 아! 후회가 물밀듯 밀려옵니다.

그 그림들의 행방은 어찌 됐나요?

그러게 말예요. 한참 후 제가 미국에서 그림 공부를 한답시고 깝죽대다 한국에 돌아와서야 이장희한테 그 그림들 지금 어디 있느냐고 물어보니까 자기도 어디로 어떻게 없어졌는지 모른다며 컥컥 웃어대기만 하는 겁니다. 똥인지 된장인지 구분도 못하는 녀석이 무슨 생각으로 미술학원을 차렸는지 내 참! 2013년에 이두식은 죽고 그후로도 저는 그 그림을 떠올리며 얼마나 땅을 치고 후회했는지 모릅니다. 누군가 어떤 연유로 그 그림을 소유하고 있다면 제발 연락 좀 주십시오. 단 한 번이라도 그 그림을 다시 봤으면 원이 없겠습니다. 제가 구매하는 것을 심각하게 고려해보겠습니다.

이렇듯 미술이고 음악이고 뭐고 간에 뭘 모르는 사람한테는 아무 쓸모가 없는 법이죠. 몇 조 원의 값으로 평가 되는 <모나리자> 아니라 <부나리자>라 한들 그걸 모르는 사람한테는 바람막이가 되는 게 엄연한 현실이죠. 바람막이 역할이라도 잘했다면 다행이고요. 일찍이 오스카 와일드가 그랬다죠.

"예술품이라는 것은 실상은 모두 아무짝에 쓸모없는 것이다."

73

그런데 왜 유명한 현대미술 작품은 그렇게 턱없이 비싼 건가요?

진짜 비쌉니다. 억! 소리가 아니라 악! 소리, 꺅! 소리가 나올 정돕니다. 얘기가 나왔으니 비싼 그림 얘기부터 해보죠. 2014년에 발간된 책 『세상에서 가장 비싼 그림 100점』에 보면 세잔의 <카드놀이하는 사람들>이 3천억 원 정도에 팔려나간 걸로 나와 있습니다. 그 다음은 피카소의 그림입니다. <모나리자>는 어떻습니까. 몇 조 원이 어쩌고 하지 않습니까?

이 작품들은 순금을 발랐거나 보석을 박은 것이 아니라 단지 붓과 유화물감으로 그린 그림일 뿐입니다. 사이즈도 불과 몇 뼘밖에 안 됩니다.

그런데 왜 이토록 이 그림들이 비쌀까요? 막말로 제주도 땅을 몽땅 판 돈을 준대도 안 판다고 그럴 겁니다. 왜 그토록 비쌀까요? 자, 이유는 따로 있습니다. 우리가 <모나리자>라는 조그마한 그림을 직접 보려면 프랑스 파리에 있는 루브르 박물관으로 반드시 가야 합니다. 파리는 그 그림 한 점을 보기 위해 전 세계에서 몰려드는 관광객으로부터 엄청난 돈을 벌어들이고 있다는 사실을 염두에 둬야 합니다. 꼭 기억해둬야 할 것은 실제로 좋은 그림들, 가령 다

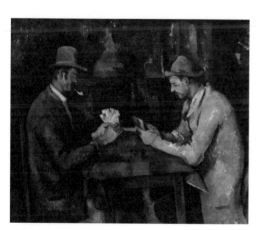

세잔의 <카드놀이하는 사람들>

빈치의 <모나리자>나 피카소의 <게르니카>나 <아비뇽의 처녀들> 같은 기념비적인 작품들은 옥션이나 경매 시장에조차 나올 가능성이 전무하다는 사실입니다. 팔고 사는 게 아니라는 거죠.

그런데 하여간 그런 그림들이 왜 그렇게 비싸죠?

여러분. 제가 루브르 박물관에 있는 <모나리자>를 제 집에 현금 3조 원을 주고 사왔다 칩시다. 물론 팔지도 않겠지만 상상만 해보는 겁니다. 전 세계 많은 사람이 그걸 보려고 물밀 듯이 저의 집에 몰려올 게 아닙니까? 가만 있자. 입장료를 얼마나 받지? 1만 원씩, 오천만 명에게 받으면 얼마지?

74

경매에 나오는 그림값은 도대체 누가 어떻게 매기는 겁니까?

가끔 뉴스에 나오는 그림값 이야기를 들으면 기가 차죠. 반 고흐의 그림 <해바라기>가 어느 경매장에서 400억 원에 팔려나갑니다. 제가 추측하기로 경매장에서 매겨지는 값은 세계 경제 상황에 따라 매번 다르게 정해지는 것 같습니다.

우선 분명히 해둘 것은 우리 이중섭의 그림이 타고난 천재성으로 보나 미학적으로 보나 결코 반 고흐나 세잔에 비해 조금도 뒤떨어지지 않는다는 사실입니다. 그런데 이들의 작품값은 왜 그렇게 턱없이 큰 차이가 나는 걸까요? 실상 이유는 매우 간단합니다. 반 고흐의 이름이 이중섭의 이름보다 월등하게 많이 알려졌기 때문이죠. 사실 예술성은 둘째예요. 이름값을 더 많이 치죠. 그 그림을 사고 싶어 하는 사람이 많으면 값이 올라가는 거죠. 그걸 시장원리라고 하던데 빌어먹을! 그걸 뭐 어쩌겠어요.

경매장에 세잔의 <카드놀이하는 사람>을 걸어놓고 경매 진행자가 1천 억 원부터 시작한다고 선언을 하면 여기저기에서 1500억 원, 1700억 원 이렇게 올라가다가 3000억 원까지 부르는 사람이 나타나고 그 값에 팔려나갔는데 뭘 어쩌겠냐 말입니다. 누구를 붙잡고 너무 비싸다 하소연할 수 있겠어요? 그렇게 비싼 값을 부른 사람들은 그 돈이 누구로부터 어디서 나왔는지 출처도 안 밝히는 경향이 있죠. 우리는 그저 멀찌감치 떨어져서 '아! 그림값이 저렇게 올라갈 수가 있구나!' 놀라워하며 침만 흘릴 수밖에 없는 게 현실이죠.

75

그렇다면 그림값을 좌우하는 건 그림값일까요? 오로지 이름값일까요?

어떻게 생각하세요? 저는 두 가지 다인 것 같은데요. 제 경우만 이야기해보죠. 자칭 화가 조영남의 경우죠. 언젠가 저는 청계천 황학동의 골동품 가게에서 놋요강을 하나에 5만 원씩 주고 삽니다. 그 요강 두 개를 포개서 용접한 뒤 받침대까지 붙여, 철 받침대라고 해봐야 몇만 원 안 되죠. 그걸 150만 원에 판 적이 있죠.

조영남의 <뒤샹의 부활>

뉴욕 투바이써틴 갤러리 전시 때는 현지에서 화투를 구해 캔버스에 몇 장 붙이고 옆으로 아크릴색을 칠해서 작품으로 내놨죠. 그랬을 뿐인데 그 그림은 걸자마자 50만 원에 팔려나갑니다. 화투 한 목은 3천 원 정도입니다. 대단히 큰 성공이죠. 외국에서 팔린 2500억 원짜리 그림에 비하면 '쨉'도 안 되지만 말입니다.

왜 이 지경일까요? 그림값에는 기준이 없는 걸까요? 그렇습니다. 바로 그거죠. 그림값에는 기준이 없습니다. 제가 몇십 년 간 직접 들여다봐서 아는 겁니다. 시장 가격이나 갤러리 가격에도 기준이 없습니다. 현대미술의 가격은 한마디로 오리무중이라 해도 과언이 아닙니다. 오리무중, 오리를 가도 무중력 상태라 어질어질하죠. 이건 아재 개그가 아니고 실제 할배 개그입니다. 현대미술의 작품값은 몇십 년 그림을 그려 팔아먹은 저도 까맣게 알 수 없는 분야입니다. 언제나

당혹스럽게 만드는 문제죠. 저뿐 아닐 거예요.

아무리 생각해도 수상한데요. 그림값 말예요.

그렇다니까요. 자! 이렇게 얘기를 해보죠. 당신이 사과 그림을 한 점 그렸다고 칩시다. 근데 구매자가 없습니다. 아무도 사겠다는 사람이 없습니다. 그럼 당신의 그림값은 0원이죠. 그러다가 당신을 잘 아는 친구가 1,000원에 사겠다고 나섰을 때 그때는 당신의 의견이 중요하죠. 당신이 1,000원에 팔겠다고 승인을 하면 거래가 성사된 겁니다. 당신의 사과 그림은 1,000원이라는 가격이 매겨진 겁니다. 법적으로 아무런 문제가 없습니다. 다음에 당신이 사과 세 개가 있는 그림을 그렸을 때도 값을 매기는 건 당신 자신입니다. 이 경우 당신이 그 그림을 급격히 100만 원으로 값을 매긴다면 그것도 상관없습니다. 심지어 5억 원이라고 값을 매겨도 괜찮습니다. 불법이 아닙니다. 상도의하고는 아무 상관도 없습니다. 단지 다른 사람들에게 미쳤다는 소리 듣는 걸 각오만 하면 됩니다. 당신의 능력으로 작품을 만들고 값을 매긴 건데 무슨 잘못이겠습니까. 그 그림이 맘에 든 사람이 마침 돈까지 있으면 사는 거고 돈이 없으면 안 사면 그만인 거죠. 돈은 있지만 맘에 안 들면 당연히 안 사겠죠.

영남 씨의 그림이 팔리는 영남 씨만의 체험, 삶의 현장을 구경하고 싶은데요.

예, 어서 오십시오. 여기는 대한민국입니다! 저는 초창기부터 전시회에 여러 번 그림을 내놓다보니까 화랑에서 작품마다 값을 매기는 화랑 가격이라는 게 존재한다는 걸 희미하게나마 알겠더라고요.

조영남은 미술을 전공한 화가가 아니기 때문에 처음에는 값이 높지 않았습니다. 그러나 조영남은 음악을 전공했고 대중가수로도 이름이 알려졌기 때문에 차차 꽤 높은 가격으로 그림값이 형성되어가더군요. 약 40여 년 이상 여기저기 그림 전시를 해오면서 이름이 알려지니까 언젠가부터 그림값이 나름 쑥쑥 올라

가더군요. 결국 유명세가 그림값인 셈이었죠. 물론 평판이 나빠지면 값이 곤두박질치는 건 물론이고요. 그러다가 일간 신문에 저도 몰랐던 저의 그림값이 얼마에 거래된다고 실리더군요. 저는 그런가 보다 하고 있는 중이죠. 제가 이 책을 쓰는 것도 마찬가지입니다. 행여 이 책이 잘 팔려 내 그림에 대한 평판이 올라가지 않을까, 평판이 올라가면 전시회 요청도 늘어나고, 그림값도 덩달아 올라가고 어쩌고저쩌고 그런 속셈이 들어 있는 거죠.

참! 그림값은 작가가 죽은 후에 뛴다는 속설이 있습니다. 참고로 제 작품의 경우는 작가의 죽음이 매우 가까워졌죠. 그게 무슨 소리냐. 지금이 조영남 그림을 사두실 최적기라는 겁니다. 자! 떨이요, 떨이!

76

호당 가격이라는 건 무슨 뜻이에요?

그림값을 매기는 우리나라만의 아주 희한한 개념인데요. 왜 그렇게 불리는지는 저도 잘 모르겠어요. 하여튼 호는 캔버스의 크기를 나타내는 단위로 알려져 있고 1호의 크기는 대략 우편엽서 한 장이라는 설도 있고, 두 장이라는 설도 있습니다. 대략 우편엽서 두 장을 나란히 놓은 걸 생각하면 될 거 같군요. 숫자로 말하면 가로 22.7센티미터, 세로 15.8센티미터 정도입니다. 그렇다고 앞의 숫자가 높아질수록 크기도 커지긴 하지만 2호가 1호의 두 배 크기는 또 아닙니다. 복잡하죠. 호에 따라 그림값이 높아질 수도 있지만 작가에 따라 꼭 크다고 그림값이 비싼 건 또 아니니 그때그때 다르다고 해도 틀린 말은 아니죠. 화랑에서 호당 얼마씩을 작품에 매기는 특이한 방식이 어떤 경로로 언제부터 정착된 건지 저도 이해를 잘 못하겠습니다.

보세요. 손바닥만 한 작품이 큰 작품에 비해 훨씬 더 예술적으로 가치가 있을 수도 있지 않겠습니까? 다 빈치의 <모나리자>가 크기가 커서 그렇게 비싼 값을 받는 건 아니잖아요? 호당 가격의 비과학성은 거기서 끝나는 게 아닙니다. 캔버스의 크기는 가로 세로로 정해지는 건데 어느 땐 호당 가격이 가로에 의거해서 정해지는 경우가 있고, 어느 때는 세로에 의해서 결정될 때도 있죠. 그런 모습을 보노라면 어이없기도 하고 우리 앞 세대는 진정으로 수학과 과학을 뛰어넘는 기묘한 예술정신에 심취했었구나 하는 역설적인 여유로움도 느껴보곤 하죠.

하긴 스타급 화가의 반열에 올라서면 호당 얼마라는 가격도 별 의미가 없어집니다. 몇 호 몇 호나 가로 세로에 관계없이 엄청나게 가격이 뛰니까요. 어디서

누가 정했는지 몰라도 저의 그림은 한때 호당 50만 원까지 올라간 적이 있죠. 역사적인 『동아일보』에 실렸으니까요.

작품 가격을 높이는 요소는 무엇일까요?

여러 가지가 작용을 하겠죠. 작품을 발표한 뒤 비평가에게 좋은 평가를 받는 것도 영향을 미칠 수 있죠. 하지만 결국 작가의 작품성에 따른 이름값, 명성, 유명세, 거기에 희귀성이 겹치면 놀라운 가격으로 올라가게 되어 있습니다.

그럼 그렇게 갤러리나 전시기획팀에서 가격을 정하면 작가는 거기에 승복을 해야 하나요?

그야 작가마다 다르겠지요. 저는 단 한 번도 이의를 단 적이 없는 것 같은데요. 현대미술이라는 게 참 묘한 것이라서 어떤 작가는 임의로 자신의 그림값을 직접 정해놓는 경우도 있고 또 어떤 작가는 자신의 작품에 턱없이 높은 가격을 매겨놓고 그 높은 가격을 자랑하면서 실제로는 한 점도 못 파는 경우를 본 적도 있죠. 요지경 속이죠, 뭐.

77

영남 씨, 큐레이터라는 말은 많이 들었는데요. 정확히 무슨 일을 하는 건가요?

화랑이나 미술관 등에서 일하는 전시 운영 전문가들을 큐레이터라고 부르는데요. 큐레이터는 화랑이나 미술관 등에서 이루어지는 제반 업무를 이끌어가는 역할을 담당하는 직업의 명칭이죠.

높은 행정 능력, 운영 능력은 물론이고 미술 작품의 가치 식별 능력이 요구되는 직종입니다. 무엇보다 기획 능력이 있어야 하기 때문에 작품을 보는 안목이 필요하죠. 작가를 선정하고 어떤 전시를 언제 어떻게 할 것인지 기획하고 전시의 방향이나 주제를 정하는 것부터 전시 홍보의 관장, 초청장이나 팸플릿 그리고 도록 등의 제작까지 맡아 신경을 써야 하니까 아무나 큐레이터가 될 수는 없죠. 특히 그림을 파는 화랑의 큐레이터는 무엇보다도 관객이나 고객이 전시장에 걸린 작가의 그림을 구매할 수 있게 설득하는 고도의 숙련된 능력을 갖춰야 합니다. 큐레이터는 라틴어 큐라CURA에서 유래한 말로 보살핀다는 뜻을 가졌다고 하네요. 우리나라 미술관이나 박물관에서는 학예사라고 부르기도 합니다. **작가 입장에서는 평론가나 비평가의 눈에 드는 것도 중요하지만 큐레이터의 눈에 들어야 한다는 점도 늘 명심해야 합니다.** 전시를 해줄 것인가 말 것인가를 비롯해서 작가보다 오히려 더 전시회를 좌지우지하는 권한을 가졌다고 할 수 있으니까요. 쉽게 말하자면 방송국에서 프로그램을 이끄는 PD 같은 존재입니다.

78

미술 비평가는 어떤 사람들이에요?

미술 비평가는 매우 전문성이 요구되는 직업입니다. 하나마나 한 소리로 비평을 할 수는 없지 않겠어요? 미술 비평은 현대미술에서 매우 중요한 부분을 차지합니다. 주로 미술 공부나 미학 공부를 한 사람들이 전문 비평가로 활동하게 되는데 외국의 경우는 그 유명한 보들레르, 소설가 에밀 졸라, 오스카 와일드 같은 문학 쪽의 인물들도 최고의 미술 비평 실력을 발휘했더랬죠.

79

영남 씨, 현대미술에서 미술 비평은 꼭 필요한 존재라고 할 수 있겠네요?

현대미술 이전에는 비평가의 역할이 크게 두드러지지 않았죠. 사진처럼 뭐든 똑같이만 그리면 끝나던 시절이 있었으니까요. 하여간 다 빈치가 활약하던 시기에 미술 비평가가 있었다는 얘기는 들어본 적이 없습니다.

그러나 무슨 파 무슨 파가 난립하는 현대미술의 시대로 들어와서는 보통 사람들이 좋은 그림인지 나쁜 그림인지 판별하기가 무척 어려워졌죠. 그러니까 비평가가 앞장서서 시시비비를 가릴 일이 많아질 수밖에 없었던 거죠. 그림이랍시고 갑자기 뿌옇게 그려놓고 인상파 그림이라고 하거나 뭘 그렸는지 알아먹을 수 없을 정도로 복잡하게 그려놓고 추상표현주의 그림이라고 하는 등 이런 식으로 나오니 무슨 재주로 감상자가 오케이, 노케이를 구분해낼 수가 있겠습니까. 자연스럽게 시시비비를 가려내는 소위 비평가라는 이름의 전문가들이 생겨났죠.

뭐니뭐니해도 현대미술사에서 비평가의 가장 큰 역할은 바로 1900년대 중반부터 세계 미술의 수도를 프랑스 파리에서 미국의 뉴욕으로 완벽하게 이사를 시킨 겁니다. 이사를 시켰다고 해서 미술 비평가나 평론가들이 용달차를 가지고 가서 파리 쪽의 그림들을 뉴욕 쪽으로 실어나른 게 아니에요. 잭슨 폴록이나 빌럼 데 쿠닝 등이 펼친 추상회화에 액션 페인팅이라는 이름을 붙여준 비평가 해롤드 로젠버그는 그밖에 마크 로스코, 한스 호프만 류의 그림을 보고 '단순한 색깔의 처리 방법이야말로 새롭고 진취적인 현대미술이다'라고 평했고, 또다른 비평가 클레멘트 그린버그는 '잭슨 폴록이나 빌럼 데 쿠닝의 그림이야말로 현대미술을 뒤엎는 혁명이다'라고 했죠. 그린버그는 작품을 볼 때 내용이 아닌 형식에 주목

해롤드 로젠버그　　　클레멘트 그린버그　　　레오 스타인버그

해야 한다고도 했고요. 이들은 미국 현대미술의 이해에 혁혁한 공을 세운 또 한 명의 비평가 레오 스타인버그와 함께 워홀이나 제프 쿤스가 있는 뉴욕이 현대미술의 진정한 메카라는 식으로 신문과 방송 등의 온갖 언론을 통해 밤낮없이 떠들어댔습니다. 이들이 앞장서서 이제부터 현대미술은 뉴욕이 중심이라고 아우성을 치는 동안 세계 미술의 수도는 서서히 파리에서 어느새 뉴욕 쪽으로 넘어오게 된 거죠. 재밌는 건 이들 세 명의 평론가 이름이 매우 비슷비슷하다는 겁니다. 로젠버그, 그린버그, 스타인버그. 버그는 영어로 벌레라는 뜻인데 이들은 모두 유대계 비평가로 이름풀이를 하자면 세 명의 벌레들이네요. 하하하, 웃기죠?

그러니까 벌레 혁명이 일어난 셈이네요.

그렇지요. 로젠버그, 그린버그, 스타인버그의 '버그'. 공교롭게도 유대인 벌레들이 혁명을 일으킨 거죠. 말 그대로 혁명이었죠. 한 번 생각해보세요. 코카콜라 병이나 수프 깡통이나 마오쩌둥, 마릴린 먼로 얼굴을 실크스크린 기법으로 찍어낸 것이 비평가들 덕분에 진정한 진짜 예술이 되어버렸으니 말입니다. 혁명도 대단한 혁명인 거죠.

뉴욕 구겐하임 미술관 전경

그렇다면 이 세 사람이 뉴욕을 현대 예술의 메카로 만든 거군요.

그들이 큰 공을 세우긴 했지만 이들이 다 했다고 말하기는 좀 그렇죠. 공로자로 빼놓을 수 없는 사람이 또 있어요. 선대로부터 물려받은 막대한 유산을 미술품 구입에 아낌없이 썼던 미술품 콜렉터 페기 구겐하임입니다. 그녀는 새로운 풍조의 그림이 생겼다 하면 영국이건 유럽이건 쫓아가서 현찰을 주고 마구 사들여 뉴욕으로 모조리 옮겨놨거든요. 그러니 뉴욕이 파리를 눌렀다는 판정이 내려질 수밖에 없었죠.

재미있는 건 페기 구겐하임이 미술품 수집만 한 게 아니었다는 점입니다. 작품만 산 게 아니라 그 작품을 그린 작가와 직접 연애를 즐기기도 했죠. 그녀는 베네치아에 자기 이름을 따서 페기 구겐하임 미술관을 열었고, 죽기 얼마 전에는 큰아버지 솔로몬 구겐하임이 설립한 뉴욕 구겐하임 미술관에 자신의 소장품을 전격적으로 기증하기도 했습니다. 구겐하임 재단은 이에 힘입어 스페인 빌바오에도 끝내주는 미술관을 세우는 등 현대미술의 최선봉에서 활약하고 있죠. 살아서나 죽어서나 현대미술의 여류 대통령 역할을 하고 있는 것처럼 보이는군요.

저 자신은 페기 여사야말로 현대미술사에 가장 실력 있는 비평가였다고 추켜세우고 싶습니다. 이건 쓸잘머리 없는 얘긴데 언젠가 구겐하임을 다룬 다큐멘터리 영화를 본 적이 있는데 유난히 코가 크고 매우 시원시원 유쾌한 성품이었던 그녀에게 어느 기자가 '지금까지 남편이 몇 명이나 되느냐'고 묻는 장면이 나옵니다. 그녀가 뭐라고 한 줄 아세요? "제 남편만 묻는 거예요? 아니면 다른 여자의 남편도 포함해서 묻는 거예요?" 글쎄 이렇게 대답을 하는 게 아니겠어요?

80

영남 씨 작품에 대해 비평가들이 평가하는 것에 대해 영남 씨는 동의하나요?

동의고 뭐고 그럴 틈이 없었습니다. 무슨 얘기냐고요? 제가 그림을 그린 수 십 년 동안 비평가들로부터 '저게 무슨 그림이냐, 화투쪼가리를 그린 게 무슨 그림이냐' 이런 식의 노골적인 비평을 단 한 번도 들어본 적이 없습니다. 그런 양순한 풍토가 우리네 미술 풍토의 기본입니다. 다시 말해 제 작품에 대해 부정적인 평가는 단 한 차례도 없었습니다. 이런 사실 하나만으로도 우리나라의 미술 비평이 얼마나 조심스럽게 또 소심하게 이루어지는지 짐작할 수 있죠. 몇 년 전 저는 어느 조각 작품이 그 장소에 그다지 어울리지 않는다고 한마디 했다가 시쳇말로 식겁한 적이 있습니다. 우리나라는 아무리 선의에서 나온 비평이라도 작가의 맘에 안 들면 그 작가가 도끼를 들고 쳐들어온다는 것을 그때 몸소 깨달았기 때문에 늘 조심하고 있습니다.

저는 미술 비평이 좀 갑론을박으로 꿀렁꿀렁해야 옳다고 보는데 과연 우리의 현대미술 동네에서 언제쯤이나 결혼 청첩장 수준을 능가하는, 주례사 같은 비평에서 벗어난 자유로운 비평이 나올 수 있을지 모르겠네요. 서양 쪽에선 혹독한 비평이 있다는 걸 잘 알고 있는데 우리 쪽엔 한결같이 칭찬 비평뿐입니다. 어이쿠! 저의 눈이 흙으로 가득 채워질 때쯤이면 그런 자유스런 비평이 오가는 꿀렁꿀렁한 미술 풍토가 이루어질까 영 궁금하네요. 미술을 시작해보세요. 아무도 뭐라고 안 해요.

서양 쪽은 어떤가요?

거의 언어폭력 수준의 평가가 수두룩합니다. 반 고흐나 고갱, 세잔 심지어 피카소까지도 당대에는 입에 담기도 부끄러울 정도의 혹평을 견뎌냈습니다. 예를 들어 독학으로 그림을 그린, 제가 특히 좋아하는 앙리 루소는 그림이 유치무쌍하다는 식으로 살아생전에 혹평을 넘어 모멸감 넘치는 비평을 받은 것으로 정평이 나 있죠. '여섯 살짜리 아이가 그려도 그거보다는 잘 그리겠다'거나 '루소는 지금이라도 늦지 않았으니 시골로 내려가 감자나 고구마 밭이나 일구는 게 낫겠다'거나 뭐 그런 식으로 말입니다. 이렇듯 심한 평가에 모멸감을 느꼈을 법도 하지만 루소는 거인답게 잘 참았다죠. 저는 그런 심한 비평이 주례사 같은 쪽보다는 훨씬 좋다고 생각하는 쪽입니다.

영남 씨도 그런 혹독한 비평을 받으면 어떨 거 같아요?

글쎄요. 그런 혹독한 비평을 받으면 어떻게 될지 그런 비평을 직접 받아본 적이 없어 잘 모르겠는데 아마도 욱 하는 제 성격에 '에이, 쌍' 하면서 요절가수가 되지 않을까 싶은데 일흔 살 넘어 요절이라니 그것도 어울리지 않아 그냥 묵묵히 동의하지 않을까 싶네요.

9장. 죽어서 유명할 거냐, 살아서 유명할 거냐

81. 영남 씨, 만약에 TV홈쇼핑에서 영남 씨 작품을 팔자고 하면 허락하시겠어요?

82. 피카소처럼 살아생전에 이미 최고 스타가 되어 온갖 영화를 누리는 경우와 반 고흐처럼 가난한 무명화가로 살다가 세상을 떠나고 몇십 년 후에야 차차 알려지는 상반된 경우가 있는데 영남 씨는 어느 쪽이 더 좋아 보이나요?

83. 영남 씨, 위대한 화가는 뭐가 위대하다는 거예요?

84. 영남 씨, 아틀리에는 뭔가요?

85. 영남 씨, 미술 비엔날레는 무슨 뜻인가요?

86. 영남 씨, 조각가 이야기는 없네요? 별것 아니라는 뜻인가요?

87. 영남 씨도 일찍부터 조각 작품을 제작하지 않았나요?

88. 영남 씨가 세계 미술사에서 가장 금쪽같이 여기는 말이 있다면요?

89. 세상천지 그림 그리는 화가 중에 영남 씨가 최고로 치는 화가는요?

90. 영남 씨, 마르크 샤갈의 그림도 독특하던데요. 그에 대해서는 어떻게 생각하세요?

81

영남 씨, 만약에 TV홈쇼핑에서 영남 씨 작품을 팔자고 하면 허락하시겠어요?

제가 저의 그림을 들고 TV홈쇼핑에 나가면 보나마나 기존 미술계나 미술전문가들로부터 돈벌이로 현대미술을 이용한다는 비판이 나올 테지만 저는 오케이입니다. 몇 년 전 역술을 한다는 친구가 화투의 오광 다섯 개 그린 걸 몇 점 그려달라고 해서 돈 받고 그려준 적이 있답니다. 그 친구는 그걸 점을 보러 찾아온 고객한테 화투의 오광을 회사 한쪽에 떡 걸어놓으면 돈이 물밀듯이 밀려온다면서 되판다고 하더군요.

현대미술로 돈을 버는 게 제 꿈 중 하나입니다. 안 그런 예술가가 진정 있을까요? 저는 그러겠습니다. TV홈쇼핑은 물론이고 남대문시장 한가운데서 제 그림을 가져다가 쌓아놓고 고래고래 소리를 질러가며 팔겠습니다. '자, 여러분! 조영남 그림 여기 있습니다, 하나에 10만 원, 두 개 사면 15만 원, 전라도와 경상도를 가로지르는……' 노래까지 덤으로 불러주면서 말입니다.

조영남의 <항상 영광>

220

82

피카소처럼 살아생전에 이미 최고 스타가 되어 온갖 영화를 누리는 경우와 반 고흐처럼 가난한 무명화가로 살다가 세상을 떠나고 몇십 년 후에야 차차 알려지는 상반된 경우가 있는데 영남 씨는 어느 쪽이 더 좋아 보이나요?

저는 완전히 피카소 타입이 좋아 보입니다. 다른 화가는 잘 모르겠고 이 나라에서 살아 있을 때 명성을 얻은 화가가 백남준이었다는 건 제 눈으로 확인한 바 있습니다. 죽은 저의 친구 화가인 김점선과 이두식은 나름대로 한 시대를 풍미했다, 이렇게 얘기할 수 있겠군요. 그들은 지나치게 화려함도 없었고 그렇다고 지나친 궁핍함도 없이 적절하게 예술의 길을 갔다는 얘기죠.

그들의 속마음은 모르지만 저는 현실주의자라서 살아 있을 때 명성을 얻는 것을 무엇보다 중요하게 여깁니다. 죽은 후에 저의 진가가 알려진다는 보장도 없고 살아 있는 지금 저는 한편으론 '왕따'를 당하는데 죽은 다음에 인정을 받는다면 그게 무슨 소용일까요? 제가 죽은 다음에 행여 제 그림값이 올라간다면 그게 또 무슨 소용일까요? 다 부질없는 희망인 것 같습니다.

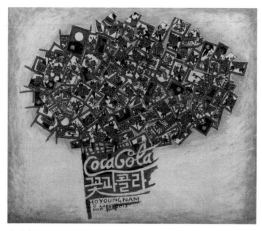

조영남의 <꽃과 콜라>

이젠 나이도 드시고 그릴 만큼 그렸을 텐데 왜 지금도 그림을 열심히 그리시나요?

글쎄요. 저도 왜 한사코 그림을 그려대는지 잘 모르겠습니다. 쓰지도 못할 돈을 자꾸만 벌어놓고 싶은 막연한 욕구 같기도 하고 아주 몹쓸 부질없음의 짓거리 같기도 한데 말입니다. 아! 질문을 하시는 당신이 저를 좀 말려줄 순 없나요?

83

영남 씨, 위대한 화가는 뭐가 위대하다는 거예요?

대충 그림에 재능 있는 사람을 높여 부를 때 위대한 화가라는 말을 쓰죠. 위대한 화가가 좋은 건 항상 창조 작업을 하니까 스스로 '나는 신과 비슷한 사람'이라는 자긍심을 가지고 사람들 앞에서 공식적으로 으스댈 수 있으니까 멋진 겁니다. 사람들은 그를 우러러 보며 위대한 화가로 칭하니까 더 멋진 일이죠.

우리에게 알려진 바대로라면 현재 우리 인간 중에 가장 위대한 인물은 누구겠어요? 예수나 석가 아니겠어요? 예수나 석가는 누구인가요? 그들이 왜 위대한 사람의 꼭대기에 있나요? 간단하죠. 우리가 본 적도 없고 볼 수도 없었던 신을 직접 보고 게다가 천국이나 열반을 잘 알고 있다고 이야기하니까 그 이상 위대할 수가 없죠.

화가의 경우 위대함이란 되도록 많은 사람이 그의 그림을 알아보고 감동한 나머지 입을 벌리게 되는데 어느 화가가 많은 사람의 입을 크게 벌리게 했는가에 따라 위대함의 차등이 갈리겠지요. 기왕 말이 나왔으니 제가 손수 자를 들고 벌어진 입 크기를 재러 나서겠습니다. 함께 하실 분 연락 주세요.

그럼 위대한 화가 얘긴 거기서 끝나는 겁니까?

잠깐요. 그런데 여러분 믿겠어요? 저는 엉뚱한 저의 동료가수 존 레논한테서 폼 나는 답을 찾았습니다. 레논이 비틀즈의 멤버로 활약하던 당시 이런 비슷한 말을 했죠.

"여러분. 내가 예수보다 더 인기가 있습니다."

그럼요. 그때는 레논이 예수보다 인기가 있는 것처럼 느껴졌죠. 저의 얘기는 여기서 끝나는 게 아닙니다. 잘 아시겠지만 레논은 영국 출신의 로큰롤 가수입니다. 자기가 예수보다 더 인기가 있다는 소리는 장난으로 한 게 아니죠. 그렇게 말한 이유가 그때 부부 관계였던 일본 출신 화가 오노 요코 때문이라는 겁니다. 요코는 백남준과 함께 현대미술 그룹 플럭서스의 멤버였죠. 레논은 그 자신이 그림을 좋아했고 사람들이 잘 몰라서 그렇지 그림도 잘 그리는, 저 조영남보다 좀 윗길의 아마추어 화가였습니다. 저는 언젠가 레논의 그림을 보고 깜짝 놀란 적이 있죠. 젊은 처녀 요코는 일찍이 제가 고교를 졸업하던 1962년경 미술 전시를 열면서 '거짓말쟁이의 이야기'The word of a fabricator라는 글을 남깁니다. 대략 이런 겁니다.

"그가 신을 영접했고 사후 세계도 훤히 알고 천국도 다녀왔다는 말을 했을 때 과연 그는 무슨 생각을 했을까?"

조영남의 <웃는 부처와 하얀 십자가>

여기서 '그'는 예수나 석가 혹은 모세 같은 이들을 일컫는 겁니다. 요코의 얘기를 이어가죠.

"그는 자신의 불확실성에 두려움을 느끼며 동시에 다른 사람들을 속이려 했던 걸까? 다른 사람들을 속이며 가상의 세계를 실제의 세계로 재조립하려 했을까. 아니면 어딘가에 그런 세계가 실재한다고 믿었

던 것일까. 어쨌거나 나는 그가 자신이 꾸며댄 말을 자기 자신한테만 국한시키지 않고 다른 사람과 함께 나누어가졌다는 게 흥미롭다."

여기서 제가 배운 것은 일종의 의구심입니다. 아주 위대한 의구심. 가냘픈 한 일본계 여성 화가의 의구심이 대한민국에 살던 초라한 미술애호가의 눈을 뜨게 만들고 그 여성 화가는 예수보다 인기가 많던 당시 현역 가수와 결혼까지 하게 되고 결혼한 남편의 입을 통해 평민인 우리는 예수만큼 아니 예수보다 더 위대해질 수 있다는 발언을 하게 만듭니다. 위대한 거요? 백남준, 오노 요코, 피카소 모두 위대하죠. 오노 요코의 위대한 의구심, 멋지죠. 저는 의구심, 바로 그 의구심 자체가 곧 위대한 진리라고 믿고 있는 3류 아티스트랍니다. 휘휘휘. 기분 좋을 때 내는 소리입니다.

84

영남 씨, 아틀리에는 뭔가요?

아틀리에는 프랑스 말로 작업실이라는 뜻입니다. 우리말로는 그림방, 화실 정도가 되겠네요. 이 아틀리에에서 과감하게 밖으로 나와 하늘 땅 구름 산 들판 같은 실제의 자연스런 모습을 그려내서 반 고흐나 모네 같은 화가들이 인상파라는 별칭의 창시자가 되었죠.

어떤 화가들은 자신들이 거주하는 살림집과 아틀리에를 따로 두고 쓰는 경우가 많은데 저 같은 경우는 자가 아틀리에 선호족으로서 평생 집 안에 있는 응접실을 화실이나 아틀리에로 쓰고 있답니다.

아틀리에가 작품하는 사람들에게 꼭 필요한 요소는 아닙니다. 아무 곳이나 작품을 시작한 장소가 아틀리에죠. 주차장을 아틀리에로 개조해 쓰는 경우도 흔히 있습니다. 음악의 경우도 녹음 시설을 완비한 스튜디오를 소유하거나 빌려 쓰는 경우도 있고 저처럼 평생 음악 스튜디오, 미술 스튜디오가 따로 없는 경우도 허다합니다. 저는 10여 년 전쯤 우리 집에서 자동차로 20분 거리밖에 안 되는 하남 변방에 큼지막한 마당이 있는 집 한 채를 구입해 몇 달 동안 제 맘에 딱 드는 멋진 스튜디오를 만들어뒀습니다. 침대, 전화, 냉장고 등 숙식이 가능한 모든 물품을 다 구비

조영남의 청담동 집 응접실 겸 아틀리에

해뒀죠. 그렇게 작품 제작
용 장소를 따로 완벽하게
꾸며놓았죠.

조영남의 청담동 집 응접실 겸 아틀리에

**거기서 그림을 더 많이 그렸
나요?**

몇 번 가보지도 못했
을 뿐만 아니라 거기에서
는 단 한 점의 그림도 그리
지 못했습니다. 그래서 어떻게 했냐고요? 그림창고로 이용했죠. 그 다음에는 어
떻게 했냐고요? 적절한 가격에 팔았죠. 그게 끝입니다. 거길 왜 가지 않았느냐고
요? 그냥 따로 시간 내서 가는 게 귀찮았어요. 귀차니즘의 결정판이었죠. 이 다
음에 또 그런 계획 없냐고요? 전혀 없습니다. 비교적 제가 저를 잘 알고 있답니
다. 다행스럽게도 지금은 청담동 제 집 응접실이 아틀리에 구실을 아주 잘 해내
고 있답니다.

85

영남 씨, 미술 비엔날레는 무슨 뜻인가요?

제가 어렸을 때는 시골 우리 동네에 5일장이라는 것이 있었습니다. 5일장이라는 건 닷새마다 한 번씩 열리는 장터라는 얘기죠. 인근의 다섯 마을을 돌아가면서 장터가 열리곤 했죠. 비슷해요. 비엔날레biennale는 2년째라는 뜻으로 2년 만에 한 번씩 열리는 미술장터라는 뜻입니다. 가령 광주 비엔날레, 베니스 비엔날레, 바젤 비엔날레는 올림픽 행사가 4년 만에 열리는 것처럼 2년마다 열리는 미술잔치라는 뜻을 가집니다. 비엔날레는 미술 올림픽 같은 것이기도 하죠. 세계 여러 나라에서 예선 심사에 통과한 미술 작품들이 전시되고 2년마다 최고의 작가를 뽑아 시상을 하기도 하거든요.

비엔날레는 런던, 시드니, 홍콩, 마이애미 등 세계 도처에서 열리는데 결국 현대미술의 집결장소이자 매매 거래 장소입니다. 이탈리아의 베니스 비엔날레가 가장 유명하고, 1995년 시작한 우리나라 광주 비엔날레도 세계 톱 수준으로 올랐다고들 그러죠. 2004년에 열린 광주 비엔날레 때는 제가 홍보대사 역할까지 맡아 정식으로 초대 전시를 치른 바 있습니다.

아트 페어Art Fair라는 것도 있던데요.

그런 게 있죠. 근데 비엔날레와 큰 차이가 없죠. 호텔과 모텔 차이라고나 할까요? 결국 똑같은 기능을 갖는, 규모가 큰 미술 잔치를 뜻합니다. 둘 다 예술 잔치, 미술 잔치라고 생각하면 틀림없습니다.

비엔날레는 언제쯤 생긴 거예요?

비엔날레나 아트 페어는 운동 시합인 올림픽에 비해 훨씬 젊습니다. 나이가 얼마 안 됐다는 뜻이에요. 제일 오래된 것은 베니스 비엔날레로 알려졌는데 1895년에 시작되었다고 하는군요. 다른 곳에서 열리는 비엔날레는 1932년 시작한 미국의 휘트니 비엔날레와 1951년 시작한 브라질의 상파울루 비엔날레가 있는데 베니스, 휘트니, 상파울루를 세계 3대 비엔날레로 꼽는 경향이 있습니다. 그 외에도 스위스 바젤 아트 페어도 유명하고, 5년마다 열리는 독일의 카셀 도큐멘타도 유명합니다.

우리나라는 광주 비엔날레 말고 다른 미술 잔치는 없나요?

아니죠. 더 있죠. 있고말고요. 우리나라에서는 매년 한국화랑협회가 주최하는 키아프KIAF, Korea Intermantional Art Fair라는 이름의 미술 페어가 열립니다. 매년 열리니까 애뉴얼 아트 페어인 셈이죠. 그러고 보니 초창기 키아프 전시 때 이목화랑 임경식 관장이 조영남을 화랑의 대표 작가로 선정, 출품했는데 대중가수의 그림을 전시했다는 이유로 몇몇 화랑이 보이콧하는 일도 벌어졌답니다. 그래도 저는 무사히 전시를 마쳤고 그림도 꽤 많이 팔렸던 것으로 기억합니다. 생각해보니 저는 그때부터 홀대를 받은 것 같네요.

그밖에도 개별적으로 구축한 마니프MANIF가 매년 열리고 호텔 아트 페어도 심심치 않게 열린답니다. 호텔 객실을 일정 기간 빌려 각 방에 그림을 전시해놓고 보여주면서 판매를 하는 식의 미술 마당, 다시 말해 미술 화개장터가 호텔방에서 열리는 거죠.

86

영남 씨, 조각가 이야기는 없네요? 별것 아니라는 뜻인가요?

아이쿠, 깜짝 놀랐네요. 질문을 안해줬으면 그냥 넘어갈 뻔했네요. 조각이 별것 아니라니. 큰일 날 소리죠. 회화, 즉 그림과 조각은 친형제나 다름없는데 말입니다. 제 잘못이에요. 조각 얘기를 꺼내다보면 건축이나 사진까지 나가야 할 것 같아 지레 겁을 먹고 조각 얘기를 못 꺼낸 것 같네요. 단적으로 말해 아주 옛날부터 오늘까지 진짜 위대한 미술품은 조각 형태로 유지되어왔어요. 이집트 사막의 스핑크스, 중국 쪽의 만리장성과 병마용갱, 프랑스 파리의 에펠탑 이런 게 다 조각 아니겠어요? 제가 조각을 빼먹을 뻔한 것은 제 잘못만은 아니라고 봐요. 핑계 같지만 현대미술사를 기록하는 사람들이 조각을 빼먹는 경향이 종종 있거든요.

현대조각, 그러니까 조각하면 딱 떠오르는 몇 명의 이름이 있죠. 로댕, 자코메티, 우리의 권진규. 이 세 사람의 이름만 알고 있으면 현대조각에 관한 한 든든할 겁니다.

왜 조각은 따로 노는 것처럼 여겨질까요.

글쎄 말이에요. 어지간한 현대미술 종사자들은 회화와 조각을 별개로 구분하지 않았는데도 그런 거 같네요. 피카소나 모딜리아니한테 물어보면 잘 알 겁니다. 그들은 회화와 조각까지 훌륭하게 해냈으니까요.

저는 현대미술의 나이를 150살 근처로 보는 버릇이 있는데요. 1881년에 태어난 피카소에 비해 1840년에 태어난 로댕은 180살이라 좀 나이가 들어 보이지만 작품으로 보면 로댕은 현대조각의 최고봉으로 삼아야 마땅합니다. <생각하는 사람>, <칼레의 시민>, <지옥문> 그리고 제가 특히 좋아하는 소설가 발자크

의 조각상을 보면 '아아, 이래서 조각하면 로댕이구나!' 하는 생각을 저절로 하게 됩니다.

자코메티라는 조각가는 스위스 출신으로 1901년생입니다. 119살쯤 되었네요. 그의 조각은 삐쩍 마른 사람, 젓가락 같은 인체가 특징이에요. 인체의 형상을 극도로 단순화시켜 그만의 독특한 조각을 탄생시켰죠. 그 때문에 현대인에게 인기가 높은 조각가로 올라섰습니다. 최근엔 이탈리아 화폐에까지 자코메티의 얼굴이 등장했다는군요.

로댕의 <발자크>

자코메티의 <걷는 남자 1>

우리 쪽의 조각은 어떤가요?

우리 한국 조각에도 엄연히 역사가 있습니다. 김복진은 역사적인 조각가 자코메티와 동갑내기인데도 명성에 있어서는 아이쿠, 너무 뒤쳐져서 한숨이 절로 나올 지경입니다. 김복진에 비해 1922년에 태어난 권진규는 좀 형편이 좋아진 것으로 보이는데도 에유, 저보다 불과 20살쯤 선배이신데 서울 성북구 동선동에 꾸린 열 평 남짓한 비좁은 작업실에서 흙덩어리를 그대로 빚는 형태의 테라코타식 조각을 해놓으셨어요. 지금 남아 있는 작품은 몇 점 안 돼요. 궁핍이 원인

이었죠. 천재와 궁핍은 왠지 어울리는 어휘 같은데 권진규의 경우 '천재'가 '궁핍'한테 눌린 것처럼 보여 늘 안타깝습니다. 그래서 아이쿠, 하는 소리가 절로 나왔던 겁니다. 흙으로 자신의 형상을 빚은 것을 조각에서는 '자소상'自塑像이라 하는데요. 스스로의 인물상을 빚어냈다는 의미죠. 권진규의 <가사를 걸친 자소상> 한 점만 봐도 현대조각의 전설로 추앙 받은 로댕이나 자코메티 못지않은 천재적 동양 미학을 충분히 엿볼 수 있습니다. 하지만 당사자는 제도권과 어울리지 못하고 끝내 아웃사이더로 지내다가 쉰 살 무렵 그만 스스로 한 많은 예술가의 생애를 마감하죠. 조각이 무슨 미술이냐는 냉소가 팽배했던 그 시절에 제도권과도 어울리지 않았으니 그의 예술 활동이 얼마나 조롱과 비웃음을 받았겠어요. 이 망할 놈의 현대미술! 아! 이 서글픈 권진규의 현대조각!

87

영남 씨도 일찍부터 조각 작품을 제작하지 않았나요?

해봤죠. 용인에 있는 한국미술관에서 전시회 섭외
가 들어왔을 때였어요. 지금은 세상을 떠나신 김윤수
관장님과 오광수 평론가가 전시장 마당이 넓다며 조
각을 만들지 않겠느냐 운을 띄웠죠. 그 말에 선뜻 응
했고, 그 결과 우선 놋요강부터 사들여 용접하는 방
식의 조각을 시작해서 나무와
쇠를 섞는 작품 제작도 몇 점 해
놨죠. 손쉽게 구할 수 있는 깡통

조영남의 <컴퓨터가 된 새>

조각도 만들었고요. 2015년에는 깡통 조각에서 아이디어가
떠올라 <가장 건강한 Family>라는 제목의 조각을 만들어
전시를 하기에 이르렀죠.

광주 비엔날레에도 조각 작
품을 출품했어요. 나무 주판을
동판 주물로 떠 이래저래 엮어
<컴퓨터가 된 새>라는 작품도 만들었습니다.

조영남의 <고대 현대 미래>

또 있어요. 경상도와 전라도를 가로지르는 화개장
터에는 제가 제작한 저의 인물 조각도 버젓이 세워져
있답니다. 95프로 조수를 썼지만 엄연히 저의 작품이
랍니다.

조영남의 <황금단추>

88

영남 씨가 세계 미술사에서 가장 금쪽같이 여기는 말이 있다면요?

소크라테스의 말씀입니다.

"어떤 사람에겐 미술 작품처럼 보여도 또 어떤 사람에
겐 개밥그릇처럼 보인다."

89

세상천지 그림 그리는 화가 중에 영남 씨가 최고로 치는 화가는요?

음음. 제게 미친 영향력으로만 봐도 피카소가 으뜸 아닐까 싶네요. 음악의 베토벤처럼 말예요.

왜 피카소가 최고인가요?

현대미술에 끼친 영향이나 업적 면에선 피카소와 맞대결할 만한 다른 화가가 없죠.

영남 씨가 개인적으로 피카소를 최고로 치는 이유 같은 건 따로 없나요?

있죠. 피카소에게 두손두발 다 드는 이유는 따로 있죠.

그건 어떤 건가요?

피카소가 미술뿐만 아니라 문학 쪽으로도 탁월하다는 점 때문입니다. 굳이 설명을 하자면 미술과 음악은 철학과 문학이라는 뿌리에서 자랍니다. 미술이 문학과 관련 있는 것은 두말할 나위도 없고 가령 음악에서만 봐도 노랫말은 모두 그 자체가 시입니다. 문학이란 얘기죠. <나 그대에게 모두 드리리>라는 노래의 노랫말이 시가 아니고 뭡니까. 시인의 이름은 이장희입니다. 노랫말을 잘 쓰는 송창식, 윤형주 같은 제 친구들도 훌륭한 시인들입니다. 피카소는 23살 무렵 아폴리네르, 장 콕토 등 본격적인 시인과 친교를 맺습니다. 공교롭게도 제가 세시봉 친구들을 만났던 때가 바로 24살 즈음이었습니다. 심지어 피카소는 시인 친구들과 교분을 나누다 50대쯤에는 몇 년씩이나 미술을 잠시 덮고 본격적으로

피카소의 시집

시 쓰는 작업에 매진하기도 합니다. 서양에서도 그렇고 우리 쪽에서도 시 쓰는 사람을 최고로 고상하게 여기는 풍조가 있었죠. 당연하죠. 시는 문학의 꽃이니까요. 문학을 이야기하면 빈센트 반 고흐도 빼놓을 수 없겠군요. 사랑하는 동생 테오에게 늘 편지를 보내곤 했던 그도 '글빨'의 천재였죠. 문학의 천재라는 의미죠. 그 아름답기 짝이 없는 글들이 반 고흐가 죽은 후에야 그를 유명하게 만들긴 했지만 말이죠.

이제부터 제가 개인적으로 피카소를 여러 화가 중에서도 단연 최고로 여길 수밖에 없는 이유를 조심스럽게 말씀드리겠습니다. 저는 저의 머리맡에 피카소의 시집 한 권을 여러 해 전부터 비치해두고 있습니다. 피카소는 350편이 넘는 시와 단편 드라마도 썼답니다. 근데 그게 보통 시가 아닙니다. 그럼 여기 피카소의 시 한 편을 소개해보죠. 시에는 제목이 없는 게 특징입니다. 그냥 휙 써내려가는 식이죠. 1935년 12월 28일에 쓴 시입니다.

"물망초 호수 위에 자신의 간과 창자들을 질질 끌며 사라지는 오늘 오후에 말을 타고 앉아 아주 몽롱한 채 내 품속에서 간신히 몸을 지탱하면서 고막이 터지는 북소리에 접힌 이 두 날개들을 펼치다 불현듯 담배가 미친 여자처럼 내 손가락을 둘둘 휘감고 내 피까지 파고들 때 나는 산책한다." •

묘하죠? 몽롱하고, 마치 그림이 눈앞에 펼쳐지는 것 같은 느낌이 들지 않으

• 파블로 피카소 지음, 서승석·허지은 옮김, 『피카소 시집』(문학세계사) 중에서

세요? 내친김에 조영남이 지금까지 존재했던 이 세상 모든 시인 중에 보들레르, 랭보를 능가한다고 '강추'하는 우리의 요절시인 이상의 시 한 편과 비교해보시죠. <아침>이라는 제목의 시입니다.

"캄캄한공기를마시면폐에해롭다. 폐벽에끌음이앉는다. 밤새도록나는몸살을 앓는다. 밤은참많기도하더라. 실어내가기도하고실어들여오기도하고하다가잊어버리고새벽이된다. 폐에도아침이켜진다. 밤사이에무엇이없어졌나살펴본다. 습관이도로와있다. 다만치사*한책이여러장찢겼다. 초췌한결론위에아침햇살이자세히적힌다. 영원히그코없는밤은오지않을듯이."

하하. 둘 다 못 알아먹겠죠? 제 생각인데요. 피카소와 난해한 시를 쓴 우리의 시인 이상이 저 세상에서 만나 금방 친구가 됐을 것 같아요. 시 때문에 말예요. 아! 상상만 해도 유쾌해지는군요.

영남 씨가 최고로 치는 화가가 피카소라면 그건 영남 씨가 최고로 좋아하는 화가가 피카소라는 뜻인가요?
그건 아니죠.

그게 아니면 영남 씨가 좋아하는 화가는 피카소 말고 따로 또 있나요?
있고 말고요.

그럼 따로 좋아하는 화가는 누구인가요?
두 명의 화가가 있는데요.

두 분 다 말씀해보세요.

베르나르 뷔페와 필립 거스턴입니다.

그럼 왜 이 두 분 화가를 놔두고 피카소를 최고라고 추켜세우는 건가요?

제가 송창식을 개인적으로 제일 좋아하면서도 조용필을 최고로 치는 경우와 매우 흡사하죠. 압도적으로 많은 사람이 좋아하니까요. 또 고전음악에서 제가 베토벤을 가장 위대한 음악가로 치면서도 개인적으로는 말러를 훨씬 더 좋아하는 경우와 흡사합니다.

영남 씨. 뷔페와 거스턴을 어떤 점에서 피카소보다 더 좋아한다는 건가요?

저의 가슴을 쿵쾅거리게 하는 강도의 차이입니다. 피카소, 세잔, 반 고흐, 고갱, 클림트의 그림은 뷔페와 거스턴에 비해 저의 가슴을 그다지 뛰게 하진 못합니다.

어떤 점이 그토록 영남 씨의 가슴을 쿵쾅거리게 만드나요.

뷔페 그림의 날카로운 선 처리, 거스턴 그림의 위트와 해학은 압권입니다. 저의 두뇌와 가슴을 쿵쾅거리게 만듭니다. 저를 울게 만들죠.

90

영남 씨, 마르크 샤갈의 그림도 독특하던데요. 그에 대해서는 어떻게 생각하세요?

생각해보겠습니다만 어디까지나 이건 백 퍼센트 제 이야기입니다. 피카소는 유럽 전체 민족의 대표 화가이고 샤갈은 성경에 나오는 이스라엘 민족 즉 기독교를 믿는 사람들한테는 익숙하게 알려진 유대 민족의 대표 화가죠. 유대 민족은 비록 소수민족이긴 하지만 지구상에서 가장 많은 노벨상 수상자를 배출한 압도적 두뇌의 단일민족이기도 하죠. 제가 미국에 몇 년 살면서 귀가 아프게 들은 소리가 미국 정치와 문화계 특히 연예계는 유대계 사람들에 의해 좌지우지된다는 거였습니다. 그만큼 독특한 민족이란 뜻이죠.

제가 최고로 치는 화가 피카소와 우리가 지금 말하려는 샤갈은 공통점이 많습니다. 무엇보다도 피카소나 샤갈이나 현대미술의 어느 파에 속한다고 꼭 집어 말할 수 없을 만큼 종횡무진의 각종 계열을 몽땅 관철했다는 점을 들고 싶네요.

특이한 건 그런 각종 미술을 섭렵했다는 공통점을 가지고 있으면서도 피카소는 모든 인류를 향한 작품을 만들지만 샤갈은 정말 믿을 수 없을 정도로 유대 민족다운 작품을 만들어낸다는 겁니다. **좀 오버하는 느낌이 들지만 유대 민족의 유일신 하나님의 눈으로 볼 때 샤갈이야말로 최상으로 사랑스런 예술가라 생각됩니다.** 특히 여자 문제만 하더라도 그렇습니다. 피카소는 여자 문제에서도 여러 분파로 복잡하지만 샤갈은 매우 정갈합니다.

샤갈의 그림은 정말 독특해 보입니다.

독특 정도가 아니죠. 샤갈 그림을 척 보면 누구나 '아! 샤갈이구나' 할 만큼

알아보기가 쉽습니다. 역사적으로 그토록 다른 민족으로부터 핍박을 받은 유대 민족의 일원인데도 샤갈의 그림에는 궁핍하거나 핍박 받는 냄새는 전혀 없죠. 오히려 향기로운 꽃내음 속에 인물들이 땅을 벗어나 창공에서 훨훨 날아다니는 모습은 샤갈의 대선배 되는 선지자 예수가 말한 바대로 '마음이 가난한 자 핍박 받는 자 복이 있나니 천국을 선

샤갈의 <에펠탑의 신랑신부>

물로 받을 것이다'와 비슷하게도 보여요.

샤갈은 거의 모든 작품을 꼭 천국의 실제 모습처럼 성스럽게 구사했으니 생뚱맞은 소리지만 행여 이 글을 쓰고 있는 저한테 지금까지 현대미술을 해온 모든 작가 중에 누구한테 노벨평화상과 맞먹는 조영남 평화상을 주겠느냐 한다면 저는 단연 샤갈의 이름을 댈 겁니다.

10장. 도전, 현대미술!

영남 씨, 예술가들은 꼭 그렇게 티를 내야 하나요?

꼭 그런 건 아녜요. 저희들 때는 그런 게 좀 있긴 했죠. 특히 화가는 빵모자 쓰고 '빨뿌리' 담배를 입에 물고 얼굴 찡그린 그런 스타일로 다녀야 하는 줄만 알았죠. 우리나라에서는 백남준 선배가 예술가스럽게 다닌 편이었죠. 남루한 복장으로 유명했으니까요. 근데 가까이에서 보니까 꼭 티를 내려고 그런 건 아니더라고요. 극단적으로 편한 걸 선호하니까 남의 눈에는 그렇게 보였던 거죠. 헐렁한 옷에 주머니 같은 걸 바느질해서 달았는데 실이 다 보이게 꿰맸더군요. 그걸 보고 웬 주머니냐고 물었더니 물병 넣는 주머니라고 하더군요.

저는 평생 사람들 앞에서 가수 티가 날까봐 늘 조심했고 그림 그리는 티를 낼까봐 거의 위악적으로 살아왔더랬죠. 그러나 어쩔 수 없이 티가 나긴 나더군요. 왜냐면 저 자신이 노래고 그림이고 간에 일찍부터 그 방면에 앞장서서 왔다갔다하다보니 나도 모르는 사이에 타인들한테 아티스트 티를 숨길 수가 없더라고요. 방송에서도 요란스럽게 떠들다보니까 그만.

그렇게 티가 나는 걸 어떻게 처리했어요?

어휴. 꾹꾹 눌러야 했죠. 그런데 그게 쉽게 되는 게 아녜요. 너무 힘들죠. 그래서 오죽했으면 제가 <겸손은 힘들어>라는 노래를 만들어 부르고 여러 수십 점의 그림에 'Hard to be humble'이라고 제목을 붙였겠어요. 우리말로 '겸손은 힘들어'라는 뜻이에요. 제 경우는 그렇게라도 억지로 누르는 수밖에 없는 거 같았죠. 하지만 그런 것도 결국 각자의 타고난 성품에 따라 각기 다르지 않겠어요? 티가 나는 걸 어쩌겠어요. 뭐 그게 자연스런 일이겠죠. 살바도르 달리 같은 화가

는 극도로 아티스트의 티를 내는 편이었고 세잔이나 루소 같은 화가는 정반대였으니까 말입니다.

저의 친구들 이장희, 송창식, 윤형주, 김세환은 연예인 티를 심하게 내질

조영남의 <겸손은 힘들어>

않아 50년 가까이 서로 우정이 유지된 걸로 보입니다. 저의 개인적인 생각입니다만 연예인 티를 안 내는 게 우리 우정의 밑거름이었다고 생각합니다. 믿으시거나 마시거나, 휴!

92

영남 씨는 노래보다 미술을 더 좋아하는 것 같아 보여요. 왜죠?

글쎄요. 왜 그렇게 보일까요? 제가 자꾸 떠들어대서 그런 게 아닐까요? 음악으로는 그렇지 않은데 미술로는 법정 논쟁도 치르고 음악으로는 그렇지 않았는데 미술로는 책을 두 권이나 쓰고 그러다 보니 제가 노래보다 미술을 더 좋아하는 것처럼 보일 거예요. 저 자신도 룰 안에서 해결해야 하는 노래보다 룰 없이 제 멋대로 할 수 있는 미술에 더 기울어진 것 같은 느낌이 들곤 하죠.

영남 씨는 노래면 노래, 미술이면 미술, 글이면 글 두루 다 하신 것 같은데, 그 중에서 미술과 노래의 차이점은 뭔가요?

눈과 귀의 차이. 노래는 귀를 위한 기쁨. 미술은 눈을 위한 기쁨. 뭐 그런 거 아닌가요?

설마 그것밖에 없을까요?

미술과 노래는 그것을 구사하는 방법도 다르고 물론 도구도 다릅니다. 얼른 말하자면 그림은 손을 통해서 제품이 되고 노래는 목구멍에서 나오는 소리를 조절하면서 제품이 되는 겁니다. 미술은 작품이 남지만 노래는 입

조영남의 <미술과 음악>

에서 나온 순간 어디론가 사라집니다. 둘 다 잘만 하면 돈이 되는데 저의 경우 노래에 비해 그림은 아직 보잘것없습니다. 노래는 악보대로 잘만 부르면 사람들이 박수를 쳐주잖아요? 미술은 누가 해놓은 대로 했다가는 큰일이 나요. 무조건 새로운 걸 찾아내서 그려야 하죠. 그것도 차이라면 차이겠네요.

그러고 보니 눈과 귀를 위한 예술은 있는데 코를 위한 예술은 없네요?

왜 없겠어요. 요리가 예술이죠. 음식 만드는 걸 예술로 대접 안 하는 건 참 딱한 얘기네요.

93

미술과 노래의 궁극적인 목적은?

딱 한 가지. 사람의 마음에 감동과 위로를 안겨주는 것.

ᑊ4

영남 씨는 앞으로 가수 조영남, 화가 조영남 둘 중 어떤 쪽으로 살고 싶으세요?

저는 내일 일 같은 건 생각을 잘 안 하는 스타일입니다. 오늘을 무사히 살아낸다는 보장도 없고요. 내 삶에서 거의 확실한 건 내가 주식 중개인이나 천체물리학자로 살지는 않을 거라는 거죠. 하지만 미래도 지금까지처럼 화수畵手로 살게 되지 않을까요. 그림 그리고 노래 부르면서 말입니다. 그림과 노래 중에 어느 한쪽으로 치우치지는 않을 것 같네요. 욕심이라고요? 제 경우는 아닌데 이를 어쩌나요.

비행기를 타고 다른 나라에 드나들 때 출입국신고서를 작성하잖습니까? 요즘도 그런 거 쓰나요? 외국 여행을 해본 지가 너무 오래되어 잘 모르겠네요. 제가 다닐 때는 그런 걸 썼습니다. 그때마다 직업란에 늘 기분 내키는 대로 적어가면서 혼자 빙긋이 웃을 때가 있었죠. 가수, 화가, 작가, 방송인, 연예인 중에서 그때의 기분에 따라 골라 쓰곤 했으니까요. 대충대충 살아간다는 의미겠지요.

살아본 결과 여러 가지 하는 일 중에서

조영남의 <광대의 자화상>

점점 화수 쪽으로 좁혀지는 것 같은데 결국 더 늙으면 자연스럽게 가수보다 화가 쪽으로 좁혀지지 않을까 싶네요. 뭐니뭐니해도 뭔가를 할 수 있다는 것, 이 얼마나 멋진 일입니까.

화수라는 칭호는 어떻게 붙여진 건가요?

이상하죠? 우리는 노래하는 사람은 가수歌手라고 부릅니다. 뭔가 하는 사람에게 '수手'를 붙이죠. 목수, 운동선수, 운전수……. 그렇다면 그림 그리는 사람에게도 '수手'를 붙여야 맞는 게 아닌가요? 그림 그리는 '그수' 혹은 미술을 하는 '미수'로 칭해야 하는데 그런데 왠지 모르게 그림 그리는 사람에게는 가家를 붙여서 화가畵家로 굳어졌습니다. 분명 높임의 뜻도 있죠.

그 방면에서 아주 특별한 입장에 있는 저로서는 그림도 그리고 노래도 부르니까 화가의 화畵에 가수의 수手를 합쳐서 화수로 통칭하게 된 거죠. 역사적으로는 화수가 많지 않고 신통치는 않지만 미술과 노래를 한꺼번에 해낸 경우는 매우 드물어 그런 대로 자랑이라면 저만의 자랑이죠. 화수는 웃기는 용어입니다. 사전에는 없걸랑요.

95

끊임없이 비판과 비난을 받아가면서도 영남 씨가 미술 행위를 하는 이유는 뭔가요?

작품을 만드는 짓거리를 할 때는 자신의 정신과 손 솜씨를 비벼서 세상에 뭔가를 내놓는 동시에 이 세상 누구한테나 비판, 비난을 받을 위험이 있음을 알아야 합니다. 누구한텐가 보여준다는 전제 하에서는 그렇습니다. 작품을 만들 때마다 실패에 대한 두려움도 있고 동시에 적절한 보상이 따르지 않는 것도 잘 알죠. 그러면서도 끊임없이 작품 만드는 일에 도전하는 건 인간이 가진 알 수 없는 묘한 욕심과 허영 때문일 거예요.

왜 하필 그림을 그려요?

시간을 죽이기 위해서라면 건방진 대답일까요? 살다보면 밥 먹고 똥 싸고 친구 만나고 수다 떨고 그게 끝나면 혼자가 될 때가 있고, 짬짬이 시간도 남잖아요? 혼자서 뭐 할까 하다가 제일 재밌는 걸

조영남의 <쏠테면 쏴라>

하는 거죠. 다른 사람들이 게임방에 가서 게임하듯 저는 그림 게임을 하는 거죠. 낚시꾼들에게 왜 그렇게 낚시를 좋아하느냐고 묻거나 바둑 두는 사람이나 고스톱 치는 사람한테 왜 그걸 하느냐고 물으면 모두가 재미있기 때문이라고 대답할 거예요. 저도 마찬가지예요. 저는 철저한 재미스트랍니다.

96

영남 씨는 유언장도 써놓으셨다면서요?

어느 월간 잡지사에 미리 쓰는 유언장에 관해서 원고를 쓰다가 그렇게 됐죠.

내용을 간단히 소개하면 나 죽으면 옆에 있던 사람 중 아무나 화장해서 영동대교 위에 올라가 뿌리고 장례식 치르지 마라 뭐 그런 건데 아하! 유골 태운 재를 뿌리는 건 불법이라고 해서 다시 유언장을 고쳐 씁니다.

"나의 유골 태운 재를 영동대교에서 강물로 괄호 열고 '몰래' 괄호 닫고 뿌려라. 음악은 <제비>, <딜라일라>, <화개장터> 그런 거 틀지 말고 <모란동백>으로 틀어주길 바란다. 이상!"

이건 죽기 전 나의 행위미술의 일종으로 치부하는 건데 걱정되는 건 제 유언장이 결국 제대로 이행되질 않고 그냥 몇 글자만의 의미 없는 행위미술로 그칠 가능성이 매우 높다는 겁니다. 후배 녀석들이 비웃기 때문이죠.

"형이 죽고 나면 우리 맘대로 하는 거지, 죽은 형이 우리더러 이래라 저래라 하는 게 말이 돼?"

아! 이 망할 놈의 후배 녀석들. 흑흑흑.

97

지금까지 받은 미술에 관한 질문 중에 가장 많이 받은 질문과 가장 대답하기 곤란한 질문을 고른다면?

왜 하필 화투를 그리세요? 이런 질문하고 이 작품은 몇 시간 동안 그린 건가요? 같은 대답하기 애매한 질문들이 있죠. 또 있죠. 그림에 별로 신경도 안 쓸 것 같은 친구들이 그냥 하는 질문. 어떻게 하면 그림을 잘 그릴 수 있나요? 따위의 질문들이 있죠. 사실 저는 그림 잘 그리는 방법을 말할 수가 있죠. 근데 그걸 얘기하면 너무 진지하고 길어지거나 화제가 다른 데로 돌아갈 것이 뻔하기 때문에 우물우물 답변을 비껴가기 일쑤죠.

그 답변 좀 지금 들려줄 수 있나요? 귀담아 듣겠습니다.

그림을 잘 그리기 위해서는 본인의 DNA에 그림 좋아하는 피가 있는가부터 알아보고, 쫌 있다 싶으면 우선 바흐, 베토벤, 말러의 고전음악부터 연구할 것, 아인슈타인의 상대성원리와 천체물리학을 파악할 것, 니체의 실존 철학이 뭔지 알아둘 것, 시인 이상의 시를 외워둘 것, 빈대와 벼룩의 차이에 관해서, 짜장면과 짬뽕의 차이점에 관해서 연구해둘 것, 뭐 이런 건데 요는 인간이 알아야 할 것들은 몽땅 알아둬야 그림이 잘 된다는 얘깁니다. 지금까지의 제 대답은 다 맞거나 정반대로 다 틀렸을 수도 있습니다.

98

화가로서 앞으로 도전해보고 싶은 작품 세계가 있다면요?

어떤 경우, 어떤 분야에도 도전하고 싶은 마음이야 굴뚝같죠. 그런데 그게 쉽게 되는 일이 아니잖아요. 혹시 아이디어 있으면 언제라도 연락 주십쇼.

몇 년 전 서울역 근처 숭례문이 불탔을 때 그때 저의 도전심도 불타올랐죠. 불에 탔으니 다시 세워야 하잖아요? 저는 그걸 제 손으로 해보고 싶었죠. 이왕 재건축하는 거 스페인 빌바오에 있는 구겐하임 미술관처럼, 그 미술관을 설계한 프랭크 게리처럼 모든 건축 자재를 번쩍번쩍 빛나는 티타늄 재질로 모양을 만들어보고 싶었습니다. 가령 숭례문의 기와, 기둥, 돌벽, 서까래 등등을 티타늄으로 만들어 불 탈 걱정 없이 영구 보전할 수 있는 최신형 건축물로 다시 세우는 거죠.

제 친구들이 대통령만 되었으면 시도를 한 번 해보는 건데 혼자 속으로 개꿈만 꾸다가 무산됐습니다. 아! 개씁쓸. 대통령 운운한 친구들이 누구냐고요? 정동영, 손학규, 정운찬, 노회찬 등등이죠. 아, 제가 아직 희망을 놓지 않고 있는 이낙연도 있군요. 하지만 이젠 저도 지쳐서 그만둔 상탭니다. 지금은 이 책 만드는 것으로 최후의 도전을 실행하고 있는 셈입니다. 헛웃음. 헛헛헛!

99

미술에 대한 책은 이번에 처음 쓰는 건가요?

아닙니다. 2007년도에 『현대인도 못 알아먹는 현대미술』이라는 제목의 책을 낸 적이 있습니다.

이런 책을 쓰면 득 되는 게 뭔가요?

행여 그림 공부를 더 하게 되고 그림을 더 잘 그릴 수 있게 되지 않을까 해서 책을 쓰는 것 같습니다. 그림을 지금보다 잘 그릴 줄 알게 되면 노래도 더 잘 부를 것 같았죠. 저는 그림이나 노래나 모두 한통속으로 느끼고 있으니까요. 이런 책을 쓰는 건 결국은 저를 위한 이기심에서 시작하는 겁니다. 유명해지고 싶은거죠 뭐.

그동안 책을 몇 권이나 냈나요?

『조영남 양심학』, 『놀멘놀멘』, 『예수의 샅바를 잡다』, 『조영남 길에서 미술을 만나다』, 『현대인도 못 알아먹는 현대미술』, 『이상은 이상 이상이었다』 등 그럭저럭 총 20여 권에 가깝네요.

수십 년 동안 미술을 하면서 가장 기분 '째졌던' 일은 무엇이었어요?

문득문득 나는 신이다, 창조자다, 조물주다 그런 기분을 느꼈을 때. 왜냐면 저는 누가 뭐래도 이 세상에 없는, 누구의 것도 따라하지 않는, 누구의 흉내도 내지 않는 저만의 작품을 만들어냈다고 착각하며 살았으니까요. 술이나 약물 등의 도움을 받거나 사용하지 않고도 착각이나 도취에 빠진다는 것. 꽤 큰 삶의 기술이라고 봐야죠.

100

지금 당장 염라대왕이 오셔서 따라오라고 한다면?

글쎄요. 노래 한 곡만 더 부르고 따라가겠다면 좀 격이 떨어지는 것 같고 그림이나 한두 점 더 그리고 떠나면 안 되겠느냐고 해볼까요? 아! 백남준 선배 흉내를 내보면 어떨까요?

백남준 선생이 뭐라고 하셨는데요?

살아생전 휠체어에 앉아 있는 그에게 기자가 '죽기 전에 딱 한 번 더 해보고 싶은 게 뭐냐'고 물었죠.

답변이 뭐였어요?

사랑이요.

주요 도판 목록●

015쪽　피에르 만초니Piero Manzoni, 1933-1963
<예술가의 똥>Artist's Shit, 1961

020쪽　파블로 피카소Pablo Picasso, 1881-1973
<아비뇽의 처녀들>Les Demoiselles d'Avignon, 1907
캔버스에 유채, 243.9×233.7, 뉴욕현대미술관

021쪽　마르셀 뒤샹MARCEL DUCHAMP, 1887-1968
<샘>Fountain, 1917 © Alfred Stieglitz

021쪽　구본웅具本雄, 1906-1953
<친구의 초상>, 1935
캔버스에 유채, 62×50, 국립현대미술관

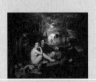

025쪽　에두아르 마네Edouard Manet, 1832-1883
<풀밭 위의 점심>Le Déjeuner sur L'herbe, 1863
캔버스에 유채, 208×264.5, 오르세미술관

028쪽　폴 세잔Paul Cézanne, 1839-1906
<장미 무늬 벽지를 배경으로 한 자화상>Portrait de l'artiste au fond rose, 1875
캔버스에 유채, 66×55, 오르세미술관

030쪽　파블로 피카소Pablo Picasso, 1881-1973
<게르니카>Guernica, 1937
캔버스에 유채, 349×776.6, 레이나 소피아 국립미술관

●　수록 본문 쪽수, 작가명, 생몰년, 작품명, 제작 시기, 기법, 크기(세로x가로, cm), 소장처 순으로 정리함 | 편집자 주

031쪽 폴 세잔Paul Cézanne, 1839-1906
<목욕하는 사람들>Les Grandes Baigneuses, 1906
캔버스에 유채, 210.5×250.8, 필라델피아미술관

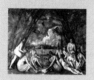

031쪽 폴 세잔Paul Cézanne, 1839-1906
<텐트 앞에서 목욕하는 여인들>Badende vor einem Zelt, 1883-1885
캔버스에 유채, 63.5×81, 슈투트가르트국립미술관

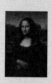

041쪽 레오나르도 다 빈치Leonardo da Vinci, 1452-1519
<모나리자>Mona Lisa, 15세기경
패널에 유채, 77×53, 루브르박물관

049쪽 클로드 모네Oscar-Claude Monet, 1840-1926
<인상 : 해돋이>Impression : Sunrise, 1872
캔버스에 유채, 48×63, 마르모탕미술관

051쪽 빈센트 반 고흐Vincent Van Gogh, 1853-1890
<감자 먹는 사람들>The Potato Eaters, 1885
캔버스에 유채, 82×114, 반 고흐미술관

052쪽 빈센트 반 고흐Vincent Van Gogh, 1853-1890
<파이프를 물고 귀에 붕대를 한 자화상>Self Portrait with Bandaged Ear and Pipe, 1889
캔버스에 유채, 51×45, 개인

053쪽 폴 고갱Paul Gauguin, 1848-1903
<황색 그리스도가 있는 자화상>Autoportrait au Christ jaune, 1890-1891
캔버스에 유채, 38×46, 오르세미술관

054쪽 클로드 모네Oscar-Claude Monet, 1840-1926
<루앙 성당, 성당의 정문, 아침 햇살, 파랑 조화>Cathédrale de Rouen, le portail, soleil matinal harmonie bleue, 1893
캔버스에 유채, 91×63, 오르세미술관

055쪽 클로드 모네Oscar-Claude Monet, 1840-1926
<수련>Les Nymphéas, 1919
캔버스에 유채, 100×201, 개인

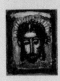
056쪽 조르주 루오Georges Rouault, 1871-1958
<그리스도의 머리>tête du Christ, 1932-1938
캔버스에 유채, 52.07×38.1, LA카운티미술관

058쪽 앙리 마티스Henri Matisse, 1869-1954
왼쪽, 가운데 | <베니스의 로사리오 예배당 습작>Etude pour la Chapelle du Rosaire à Vence
오른쪽 | <방스의 로사리오 예배당 습작>Etude pour la Chapelle du Rosaire à Vence, 1949
목탄, 각 63×48.5, 빌뇌브 성

059쪽 앙리 마티스Henri Matisse, 1869-1954
<삶의 기쁨>Le Bonheur de Vivre, 1905-1906
캔버스에 유채, 175×241, 반즈 재단 미술관

062쪽 마르크 로스코Mark Rothko, 1903-1970
<화이트 센터>White Center, 1950
캔버스에 유채, 205.8×141, 개인

063쪽 바실리 칸딘스키Wassily Kandinsky, 1866-1944
<구성Ⅵ> CompositionⅥ, 1913
캔버스에 유채, 195×300, 에르미타주미술관

064쪽 베르나르 뷔페Bernard Buffet, 1928-1999
<두 명의 광대와 큰북>Deux clowns à la grosse caisse, 1989
캔버스에 유채, 130×162, 베르나르 뷔페 재단

066쪽　피에트 몬드리안Piet Mondrian, 1872-1944
왼쪽 | <회색나무>Gray Tree, 1911(왼쪽)
캔버스에 유채, 79.7×109.1, 헤이그시립미술관
오른쪽 | <꽃 피는 사과나무Bloeiende appelboom/Blossoming Apple Tree, 1912
캔버스에 유채, 78.5×107.5, 헤이그시립미술관

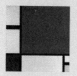

067쪽　피에트 몬드리안Piet Mondrian, 1872-1944
<빨강, 파랑, 노랑의 구성>Composition with Red Blue and Yellow, 1929
캔버스에 유채, 59.5×59.5, 베오그라드국립미술관

067쪽　카지미르 말레비치Kazimir Severinovich Malevich, 1878-1935
<절대주의 구성>Suprematist Composition, 1916
캔버스에 유채, 88.5×71, 개인

070쪽　에른스트 루트비히 키르히너ERNST LUDWIG KIRCHNER, 1880-1938
<다리파 화가들>Eine Künstlergruppe
캔버스에 유채, 168×126, 루드비히미술관

071쪽　빌럼 데 쿠닝Willem de Kooning, 1904-1997
<여인1>Woman I, 1950-1952
캔버스에 유채, 192.7×147.3, 뉴욕현대미술관

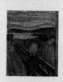

072쪽　에드바르트 뭉크Edvard Munch, 1863-1944
<절규>The Scream of Nature, 1893
파스텔로 판지에 유화, 템페라, 파스텔, 크레용, 91 × 73.5, 오슬로국립미술관

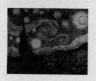

073쪽　빈센트 반 고흐Vincent Van Gogh, 1853-1890
<별이 빛나는 밤>The Starry Night, 1889
캔버스에 유채, 73.9×92.1, 뉴욕현대미술관

079쪽 조르주 브라크Georges Braque, 1882-1963
<작은 원탁>The Pedestal Table, 1911
캔버스에 유채, 116.5×81.5, 퐁피두센터

079쪽 파블로 피카소Pablo Picasso, 1881-1973
<투우 팬>L'aficionado/Le torero, 1912
캔버스에 유채, 135×82, 바젤미술관

081쪽 르네 마그리트René Magritte, 1898-1967
<겨울비>Golconde, 1953
캔버스에 유채, 100.6×80.7, 메닐컬렉션

082쪽 프랜시스 피카비아Francis Picabia, 1879-1953
<291잡지:표지, 바로 여기 스티클리츠, 믿음과 사랑(뉴욕)>Revue 291 ;
couverture. Ici, c'est ici Stieglitz, foi et amour (New York), 1915
소묘, 43.7×28.5, 오르세미술관

082쪽 조르조 데 키리코Giorgio de Chirico, 1888-1978
<사랑의 노래>Le Chant d'amour, 1914
캔버스에 유채, 73×59.1, 뉴욕현대미술관

089쪽 휴고 발Hugo Ball, 1886-1927
<카라반>karawane, 1920
콜라주, 23×29.4

090쪽 쿠르트 슈비터스Kurt Schwitters, 1887-1948
<메르츠바우(하노버)>The Merzbau(Hannover), 1933
설치, 슈프렝겔미술관

096쪽 마르셀 뒤샹Marcel Duchamp, 1887-1968
<계단을 내려오는 누드 No.2>Nude descending a staircase No. 2, 1912
캔버스에 유채, 146×89, 필라델피아미술관

101쪽　리처드 해밀턴Richard Hamilton, 1922-2011

<오늘날의 가정을 그토록 색다르고 멋지게 만드는 것은 무엇인가>Just
What Is It That Makes Today's Homes So Different, So Appealing, 1956

콜라주, 26×24.8, 튀빙겐쿤스트할레

102쪽　재스퍼 존스Jasper Johns, 1930-

<깃발>Flag, 1954-1955

캔버스에 유채와 밀랍, 107×154, 뉴욕현대미술관

102쪽　로버트 라우션버그Robert Rauschenberg, 1925-2008

<레트로액티브 I>Retroactive I, 1964

캔버스에 유채와 실크스크린 프린트, 213.4×152.4, 워즈워스아테네움미술관

103쪽　로이 리히텐슈타인Roy Lichtenstein, 1923-1997

<우는 소녀>Crying girl, 1964

강판에 에나멜, 116.8×116.8, 밀워키미술관

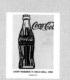

104쪽　앤디 워홀Andy Warhol, 1928-1987

<코카콜라3>Coca-Cola3, 1962

Casein on cotton, 176.2×137.2, 개인

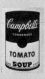

105쪽　앤디 워홀Andy Warhol, 1928-1987

<캠벨수프 통조림 : 토마토>Campbell's Soup Cans : Tomato, 1962

캔버스에 합성물감, 50.8×40.6, 뉴욕현대미술관

126쪽　조르조 모란디Giorgio Morandi, 1890-1964

<스틸 라이프>Still Life, 1955

캔버스에 유채, 25.5×40.5, 개인

136쪽　르네 마그리트René Magritte, 1898-1967

<이미지의 배신(이것은 담뱃대가 아니다)>The treachery of images (This is not a
pipe), 1928-1929

캔버스에 유채, 60×81, 로스앤젤레스카운티미술관

139쪽 앙리 루소Henri Rousseau, 1844-1910
<잠자는 집시>The Sleeping Gypsy, 1897
캔버스에 유채, 129.5×201, 뉴욕현대미술관

152쪽 프랜시스 베이컨Francis Bacon, 1909-1992
<자화상을 위한 세 개의 습작(자화상 포함)>THREE STUDIES FOR PORTRAITS
(INCLUDING SELF-PORTRAIT), 1969, [69-10]
캔버스에 유채, 각 35.5×30.5, 개인

153쪽 왼쪽 | 디에고 벨라스케스Diego Rodríguez de Silva Velázquez, 1599-1660
<교황 인노켄티우스 10세>Pope Innocentius X, 1650
캔버스에 유채, 140×120, 로마 도리아팜필리미술관

오른쪽 | 프랜시스 베이컨Francis Bacon, 1909-1992
<벨라스케스의 교황 인노켄티우스 10세 초상에서 출발한 습작>
STUDY AFTER VELÁZQUEZ'S PORTRAIT OF Pope Innocentius X, 1953, [53-02]
캔버스에 유채, 153×118, 디모인아트센터

163쪽 나혜석羅蕙錫, 1896-1949
<무희>, 1940
캔버스에 유채, 41×32, 국립현대미술관

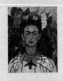

164쪽 프리다 칼로Frida Kahlo, 1907-1954
<가시 목걸이를 한 자화상>Self Portrait with Necklace of Thorns, 1940
캔버스에 유채, 63.5×49.5, 해리랜섬센터

166쪽 조지아 오키프Georgia O'Keeffe, 1887-1986
<흰 칼라>White Calla Lily, 1972
캔버스에 유채, 81.3×43.2, 개인

168쪽 고희동高羲東, 1886-1965
<부채를 든 자화상>, 1915
캔버스에 유채, 61×46, 국립현대미술관

169쪽 나혜석羅蕙錫, 1896-1949
<자화상(여인초상)>, 1928
캔버스에 유채, 63.5×50, 수원시립아이파크미술관

170쪽 이중섭李仲燮, 1916-1956
<흰 소>, 1954년경
나무판에 유채, 30×41.7, 홍익대학교박물관

181쪽 가츠시카 호쿠사이葛飾北齋, 1760-1849
<후카쿠 36경: 가나가와의 거대한 파도>富嶽三十六景 中 神奈川沖浪裏, 1831
판화, 25.3×37.6, 기메국립아시아미술관

182쪽 클로드 모네Oscar-Claude Monet, 1840-1926
<기모노를 입은 카미유>Camille in Japanese costume, 1876
캔버스에 유채, 231.6×142.3, 보스턴미술관

183쪽 장샤오강張曉剛, 1958-
<혈연 연작-대가족No. 17>Bloodline Series-Big Family No. 17-1988, 1998
캔버스에 유채, 149×180.2, M+ Sigg콜렉션

[Zhang Xiaogang. 'Bloodline Series- Big Family No. 17-1998', 1998. oil
on canvas, overall: 149 × 180.2 cm. M+ Sigg
Collection, Hong Kong. By donation. [2012.1377]. © Zhang Xiaogang.]

189쪽 아돌프 히틀러Adolf Hitler, 1889-1945
<히틀러의 수채화>
수채, 개인

192쪽 구스타프 클림트Gustav Klimt, 1862-1918
<키스>Kiss, 1907-1908
캔버스에 유채, 180×180, 벨베데레 오스트리아 갤러리

192쪽 장 프랑수아 밀레JEAN-FRANÇOIS MILLET, 1814-1875

<이삭 줍는 여인들>Des glaneuses, 1857

캔버스에 유채, 83.82×111.76, 오르세미술관

193쪽 빈센트 반 고흐Vincent Van Gogh, 1853-1890

<해바라기>Sunflowers, 1888

캔버스에 유채, 91×72, 뮌헨 노이에 피나코텍

195쪽 에곤 실레Egon Schiele, 1890-1918

<서 있는 벌거벗은 검은 머리 소녀>Black-haired nude girl, standing, 1910

종이에 수채와 연필, 56×32.5, 벨베데레 알베르티나 미술관

203쪽 세잔Paul Cézanne, 1839-1906

<카드놀이하는 사람들>The Card Players, 1892-1896

캔버스에 유채, 47.5×57, 오르세미술관

231쪽 자코메티Alberto Giacometti, 1901-1966

<걷는 남자 1>Walking Man I, 1960

브론즈, 180.5 × 23.9 × 97, 워싱턴내셔널갤러리

240쪽 마르크 샤갈Marc Chagall, 1887-1985

<에펠탑의 신랑신부>Les mariés de la Tour Eiffel, 1938

캔버스에 유채, 150×136.5, 퐁피두센터

미술품 대작 사건에 관한 대법원 상고심 공개변론 중 피고인 조영남이 낭독한 최후 진술문[•]

존경하는 대법관님께 올립니다. 편지 읽겠습니다. 써온 것 읽겠습니다.

먼저 지난 5년 간 이런 소란을 일으킨 것 정말 죄송합니다. 저는 평생 가수 생활을 해왔지만 한편으로는 제가 다녔던 용문고등학교 때 미술부장을 지냈을 만큼 미술을 좋아했고 미술을 좋아하는 만큼 50년 넘게 그림, 특히 현대미술을 독학으로 연구한 끝에 세계적인 미술 축제인 광주미술비엔날레에서 '화수 45년 전'을 비롯, 예술의 전당 초대전, 성곡미술관 등에서 40여 차례에 걸쳐 전시회를 펼쳐오면서 어느덧 화투를 그리는 화가로 알려지게도 되었습니다.

제가 화투 그림을 그리게 된 것은 세계적으로 이름난 팝아트의 선구자 앤디 워홀이 평범한 코카콜라 병을 있는 그대로 그려 크게 성공한 것에 착안, 저 또한 우리 국민에게 가장 대중적인 놀이도구인 화투를 찾아내서 그것을 팝아트로 옮겨낸 것입니다.

세밀한 화투를 그리면서 조수도 기용하게 됐고 저는 조수와 함께 작업하는

[•] 2020년 5월 28일 목요일 오후 2시 서울 서초동 대법원 대법정에서 조영남 미술품 대작 사건에 관한 공개변론이 열렸다. 전 과정은 인터넷으로 생중계되었고, 당시 조영남은 친필로 작성한 최후 진술문을 현장에서 읽었다. 이 텍스트는 당시 그가 읽은 진술문의 전문으로, 원본은 대법원에 제출하여 가지고 있지 않음으로 영상을 통해 녹취한 것임을 밝힌다. 아울러 진술문에 언급한 조영남의 작품 이미지를 함께 게재한다. | 편집자 주

모습을 틈틈이 TV로도 보여주었습니다. 그게 저의 작업 방식을 누구에게나 알릴 필요가 있다고 생각했기 때문입니다.

대법관님.

저는 한양음악대학교 2학년, 서울음악대학교 3학년까지 다녔습니다. 그리고 현대미술을 동시에 공부하면서 특이한 사실을 실감하게 됩니다. 그것은 음악과 미술이 똑같은 예술임에 분명한데 그것의 실현 방법에서는 음악과 미술이 정반대로 구사된다는 특이한 사실이었습니다.

다시 말해서 음악에서는, 물론 현대음악은 많이 다르지만 적어도 바흐, 베토벤, 모차르트 식의 음악에서는 반드시 엄격한 형식과 규칙이 요구된다는 사실입니다. 음정이나 박자는 매우 정교한 수학적 수치로 분리되어 있을 뿐만 아니라 성악이나 피아노, 바이올린, 첼로 같은 기악의 경우에도 각자 악기에 따른 방법과 규칙대로 연주해야만 올바른 음악이 성립된다는 얘기입니다.

그에 반해서 미술은 놀랍게도 아무런 규칙이나 방식이 없습니다. 왜냐면 현대미술은 백 프로 자유와 창의력의 게임이기 때문입니다. 20세기 이후 현대미술은, 현대미술의 문법은 몽땅 해체되었고 바뀌었다는 의미입니다.

캔버스에 그림을 그려도 되고 그림에 액자를 껴서 캔버스를 주문해도 되고 그런 건 아무 상관이 없습니다. 피카소나 반 고흐가 그림을 이렇게 그려라, 그림은 이렇게 그리는 것이다 그런 말을 단 한 번도 말한 적이 없습니다. 현대미술은 붓으로 그려도 되고 붓 대신 그냥 물감을 잭슨 폴록처럼 뿌려도 훌륭한 작품이 됩니다.

존경하는 대법관님.

저의 화투 그림은 화투를 어떤 방식으로 그렸느냐보다 그림마다에 딸린 제목에 주목해주실 필요가 있다고 생각합니다. 제가 기소된 그림들은 전부 한국인의 온갖 애환이 깃든 화투를 제가 아름다운 꽃으로 상정, 그 꽃이 바로 극동 지역에서, 즉 대한민국에서 왔다는 의미를 담은 The Flower from far east, 극동에서 온 꽃, 또 누구나 갖고 싶어하는 스무 끗짜리 화투 다섯 장을 올려놓고 Always Glory, 항상 영광, 화투 마흔여덟 장 중에서 가장 홀대 받는 사흑싸리 넉 장을 올려놓고 Hard to Be Humble, 겸손은 힘들어, 사흑싸리 화투를 무더기로 펼쳐놓고 그 들판 위에 파수꾼처럼 당당하게 위용을 자랑하는 팔공산 스무 끗에 달린 제목은 현재 미국 현대소설의 선각자 데이비드 샐린저의 The

Catcher in the Rye, 호밀밭의 파수꾼.

이렇듯 저의 미술은 개념미술에 가깝기 때문에 그림을 잘 그리느냐 못 그리느냐 논란을 벌이는 건 사진 기술이 등장하기 훨씬 전 옛날 미술 개념으로 느껴질 뿐입니다.

존경하는 대법관님.

저는 지난 5년간 저의 사건을 통해서, 직접 체험해본 제 느낌은 대한민국 법체계가 너무도 우아하고 완벽하다는 것이었습니다.

대법관님.

저는 남은 인생을 갈고 다듬어 더 많은 겸양을 실천하고 사회에 보탬 되는 참된 예술가가 될 수 있도록 살펴주시기를 우러러 청합니다. 오늘 이런 자리를 만들어주신 대법관님들께 진심으로 고맙다는 인사 말씀 올리고 끝으로 한 마디만 더 드리겠습니다.

옛날부터 어르신들이 화투를 가지고 놀면 패가망신한다고 그랬는데 제가 너

무 오랫동안 화투를 가지고 놀았나봅니다.

존경하는 대법관님.

부디 제 결백을 가려주십시오. 고맙습니다.

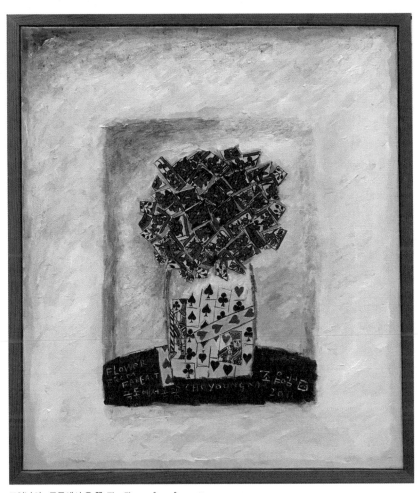

조영남의 <극동에서 온 꽃, The Flower from far east>

조영남의 <항상 영광, Always Glory>

조영남의 <겸손은 힘들어, Hard to Be Humble>

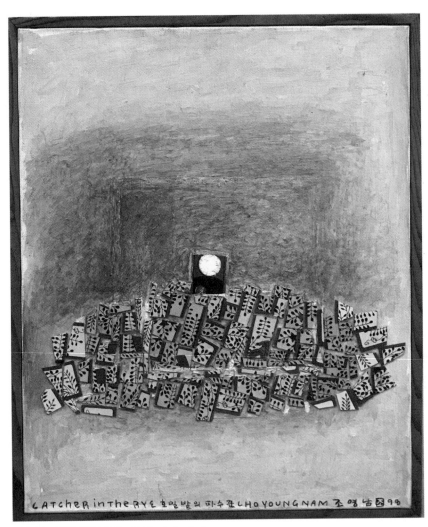

조영남의 <호밀밭의 파수꾼, The Catcher in the Rye>

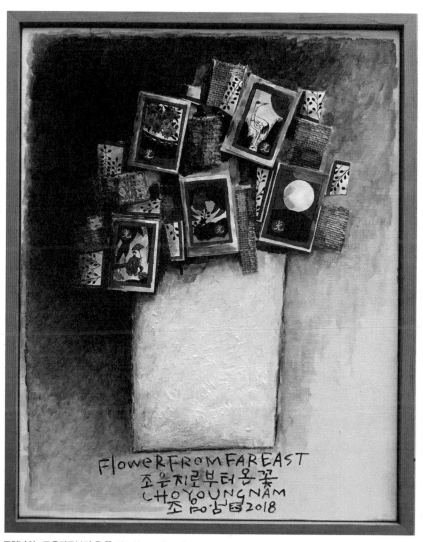

조영남의 <조은지로부터 온 꽃, The Flower from far east>

이 책을 둘러싼 날들의 풍경

한 권의 책이 어디에서 비롯되고, 어떻게 만들어지며,
이후 어떻게 독자들과 이야기를 만들어가는가에 대한 편집자의 기록

2017년. 봄날 2016년 5월 이후 이른바 '미술작품 대작 사건'으로 법정 공방의 와중에 있던 가수 조영남 선생으로부터 만나자는 연락을 받다. 조영남 선생과 편집자의 인연은 2005년 가을에 만나 2007년 6월 현대미술에 관한 책과 같은 해 9월 사랑을 주제로 한 책을 만들고, 2010년 출간한 시인 이상에 관한 책의 원고 집필의 과정을 지켜본 이후로 약 13년 넘게 이어져 오다. 조영남 선생은 책에 관한 계획이 있을 때마다 연락을 했고, 편집자는 그때마다 청담동 자택을 기꺼이 찾아가는 일을 반복하다. 2017년 봄날, 오랜만에 만난 편집자에게 조영남 선생은 '현대미술에 관한 책을 다시 한 번 출간할 계획을 가지고 원고를 쓰기 시작했음'을 밝히다. 2007년 현대미술에 관해 매우 쉬운 책을 쓰겠다는 포부로 오랫동안 공들여 쓴 책이 독자들의 큰 관심을 받긴 했으나 일반 독자로부터 이 책도 어렵다는 독후감을 자주 접했고, 선생은 진담과 농담을 섞어 "10년 후에도 피차 살아 있으면 이것보다 더 쉬운 현대미술에 관한 책을 만들어보자"는 말을 건네다. 편집자는 2017년 선생으로부터 현대미술에 관한 책을 다시 내고 싶다는 말을 듣고 그때 그 말을 떠올리다.

2017년. 5월 조영남 선생으로부터 1차 원고를 건네 받다. 컴퓨터를 전혀 사용하지 않는 선생은 모든 원고를 손글씨로 쓰는 것은 물론이요 그 수정 및 첨삭의 표시는 언제나 매우 자유분방한 스타일을 구사하다. 선생의 손글씨 원고를 컴퓨터로 입력하는 일은 다른 사람에게는 익숙하지 않아 10여 년 전이나 지금이나 편집자가 직접 맡아 모든 원고를 입력하다. 시간이 꽤 오래 걸리다.

2017년. 7월. 다니던 회사를 그만두고 출판사를 차릴 수도 있다는 편집자의 이야기를 들은 조영남 선생은 언제나 그렇듯 "매우 멋진 일"이라며 큰소리로 웃었고, 역시 진담과 농담을 섞어 "이 책으로 망해도 우리 둘만 망하면 되겠다"며 또 한 번 웃는 것으로 아직 이름도 안 정한 신생 출판사에서 출간하는 것을 기정사실화하다. 출간의 시기는 진행 중인 재판이 종료되는 시

점에 맞추기로 하다. 출간의 날이 언제가 될지 알 수 없는 여정을 시작하다.

2017년 10월. 18일 서울중앙지방법원은 '조영남의 대작 사건'에 관한 1심 선고 기일을 열고 징역 10개월, 집행유예 2년의 실형을 선고하다. 19일. 조영남 측은 항소장을 제출하다. 24일. 검찰 쪽에서도 항소장을 제출하다. 이 선고는 물론 재판 그 자체가 현대미술의 개념을 둘러싼 미술계 안팎의 공방으로 이어지다. 출간의 날은 예측할 수 없는 상황으로 이어지다.

2018년 1월. 두 번째 대작 사건 관련하여 서울지방경찰청에서 무혐의 처분을 내렸으나 원고 측의 항고로 서울고등검찰청의 재수사가 이루어져 재판에 넘겨지다.

2018년 2월. 2017년 7월 이후 약 6개월에 거쳐 거의 매달 청담동 자택을 방문하다. 평소 조영남 선생이 그리는 현대미술에 관해 호기심을 가졌거나, 조영남 선생을 둘러싼 법정 공방의 내용에 관심을 가졌던 주변인들이 현대미술 전반에 대해 물어왔던 질문 중 반복된 내용을 중심으로 모두 100개의 질문을 뽑고 그에 대한 답을 하는 형식으로 책의 구성을 확정하다. 조영남 선생의 손글씨 원고를 받아 입력한 뒤 출력한 원고를 전달하고, 그 원고에 선생이 수정 및 보완 등을 표시한 것을 다시 받아오는 일을 거의 2~3주 간격으로 거듭하다. 2월 말 1차 원고를 마무리하다.

2018년 3월. 1차 마무리한 원고를 바탕으로 본문의 레이아웃 디자인을 디자이너 최수정에게 의뢰하다. 그 사이에도 조영남 선생은 원고 수정 작업을 거듭, 거듭, 거듭하다. 판형 및 레이아웃을 결정하다. 책에 수록할 그림 자료의 목록을 정리하다. 현대미술을 설명하기 위해 꼭 필요한 대표작을 중심으로 정리하다.

2018년 4월. 1차 레이아웃이 정해지다. 원고의 수정과 포함할 작품의 이미지 파일의 확보를 거쳐 조판용 데이터를 정리하다.

2018년 5월. 1차 본문 작업을 완성하다. 조영남 선생은 원고의 수정을 역시 거듭, 거듭, 거듭

하다. 수록할 작품의 목록 역시 몇 차례 수정하고 보완의 과정을 거치다. 조영남 선생의 작품 이미지를 다수 수록하기로 하다. 단지 조영남 선생의 책에 본인의 작품을 포함하는 의미를 넘어 현대미술에 관한 독자들의 이해를 돕기 위해 적극적으로 수록하기로 하다.

2018년 7월. 본문에 수록할 이미지 등을 확정하다. 저자 교정 및 초교를 보다.

2018년 8월. 17일 서울중앙지법 항소심 재판부는 원심을 파기하고 조영남에게 무죄를 선고하다. 검찰 쪽은 상고의 뜻을 밝히다. 출간의 날은 또다시 기약할 수 없게 되다. 그러나 저자와 편집자 모두 아랑곳하지 않고 앞으로 앞으로 나아가다.

2018년 9월. 초교 및 1차 저자 교정이 끝나다. 원고의 수정 및 이미지 교체 등의 수정사항이 많아 본문 작업을 다시 하다. 변형판에서 신국판으로 책의 판형을 변경하기로 하다. 초교를 다시 보다.

2018년 11월. 재교 및 2차 저자 교정을 보다. '조영남의 현대미술 100문 100답', '아! 어쩌란 말이냐 이 현대미술을', '빌어먹을 현대미술' 등을 거쳐 '이 망할 놈의 현대미술'로 책의 제목을, '현대미술에 관한 조영남의 자포자기 100문 100답'으로 부제를 정하다.

2019년 1월. 조영남 선생이 표지를 위한 그림을 완성하다. '책을 펴내며'의 원고를 완성하다. 표지 디자인을 시작하다.

2019년 2월. 표지 디자인의 시안이 나오다. 조영남 선생이 제목과 부제, 출판사 로고 등을 오려 붙여 표지의 디자인을 직접 하다. 세 번째 교정을 보다. 20일 두 번째 대작 사건 관련하여 서울중앙지법에서 무죄를 선고하다.

2019년 3월. 표지 디자인의 방향을 최종 확정하다. 출간이 지체됨에 따라 원고의 수정 및 개고가 수 차례 이어지다. 수록하는 이미지의 교체 및 추가, 보완이 거듭해서 이어지다. 원고의 수정은 여전히 이어지다.

2020년 2월. 출간을 위한 기본 작업을 모두 마무리하다. 최종 수록할 도판의 목록을 다시 살피고 정하다. 내용을 점검하고 저자 교정을 마무리하다.

2020년 4월. 최종 교정을 마치다.

2020년 5월. 대법원은 28일 오후 2시에 조영남 미술 작품 대작 사건에 대해 공개 변론을 열었으며, 전 과정을 온라인으로 생중계하다. 책에 수록하는 이미지의 저작권 허가 절차를 밟다. 최종 수정을 마치고 출간을 위한 모든 작업을 마무리하다. 대법원 최종 선고를 기다리다.

2020년 6월 25일. 대법원은 상고심에서 무죄를 선고하다.

2020년 6월 26일. 표지 및 본문의 최종 점검 후 인쇄 및 제작에 들어가다. 표지 및 본문 디자인 초반 작업은 최수정이, 최종 작업은 김명선이, 제작 관리는 제이오에서 (인쇄:민언프린텍, 제본:정문바인텍, 용지:표지-아르떼210그램, 순백색, 본문-그린라이트100그램, 면지-화인페이퍼110그램, 노른자색), 기획 및 편집은 이현화가 맡다.

2020년 7월 5일. 혜화1117의 9번째 책, 『이 망할 놈의 현대미술』초판 1쇄본이 나오다. 출간 이후 『한겨레』, 『조선일보』, 『연합뉴스』, 『중앙일보』, 『뉴시스』, 'YTN' 등 주요 언론사 및 매체 등에서 출간 소식 및 저자 인터뷰를 기사로 싣다. 이뿐만 아니라 '충남아산갤러리'와 '피카프로젝트' 청담본점 등에서 앞다퉈 대규모 개인전을 시작하며 화가로서의 활동을 재개하다.

2020년 8월 27일. 교보문고 '북뉴스' 저자 인터뷰가 실리다.

2020년 10월 12일. 책의 출간을 계기로 조영남 선생과의 오래된 인연을 정리한 편집자의 글이 '오마이뉴스'에 '조영남의 책, 출간 비하인드'라는 제목으로 2회에 걸쳐 실리다.

2020년 10월 16일. 책의 출판을 계기로 편집자와 인연이 있는 시사만화가 박재동, 김민웅 경희대 교수 등과 인사동에서 만나 오후 한나절을 보내다.

2020년 11월 26일. 서울 강남구 역삼동의 '최인아책방'에서 북콘서트를 통해 독자들과 직접 만나다.

2022년 11월 30일. 『이 망할 놈의 현대미술』초판 2쇄본이 출간되다. 출간 이후 기록은 3쇄 이후 추가하기로 하다.

이 망할 놈의 현대미술

2020년 7월 5일 초판 1쇄 발행
2022년 11월 30일 초판 2쇄 발행

지은이 조영남
펴낸이 이현화
펴낸곳 혜화1117 **출판등록** 2018년 4월 5일 제2018-000042호
주소 (03068)서울시 종로구 혜화로11가길 17(명륜1가)
전화 02 733 9276 **팩스** 02 6280 9276 **전자우편** ehyehwa1117@gmail.com
블로그 blog.naver.com/hyehwa11-17 **페이스북** /ehyehwa1117
인스타그램 /hyehwa1117

ⓒ 조영남

ISBN 979-11-963632-8-4 03600

이 도서의 국립중앙도서관 출판예정도서목록(CIP)은 서지정보유통지원시스템 홈페이지(http://seoji.nl.go.kr)와
국가자료종합목록 구축시스템(http://kolis-net.nl.go.kr)에서 이용하실 수 있습니다. (CIP제어번호 : CIP2020024954)